藝術批評

Art Criticism

姚一葦 著

國家圖書館出版品預行編目資料

藝術批評／姚一葦著.——三版三刷.——臺北市：三
民，2024
面；　公分

ISBN 978-957-14-6470-1　（平裝）
1. 藝術評論

901.2　　　　　　　　　　　　　　107014465

藝術批評

作　　者｜姚一葦
創 辦 人｜劉振強
發 行 人｜劉仲傑
出 版 者｜三民書局股份有限公司 (成立於 1953 年)

三民網路書店
https://www.sanmin.com.tw

地　　址｜臺北市復興北路 386 號　　（復北門市）　(02)2500-6600
　　　　　臺北市重慶南路一段 61 號 (重南門市)　(02)2361-7511
出版日期｜初版一刷 1996 年 6 月
　　　　　　　　　⋮
　　　　　二版二刷 2016 年 8 月
　　　　　三版一刷 2018 年 10 月
　　　　　三版三刷 2024 年 9 月
書籍編號｜S900450
I S B N｜978-957-14-6470-1

著作財產權人©三民書局股份有限公司
法律顧問　北辰著作權事務所　蕭雄淋律師
著作權所有，侵害必究
※ 本書如有缺頁、破損或裝訂錯誤，請寄回敝局更換。

彩圖欣賞

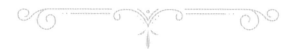

林內爾 John Linnell
午休

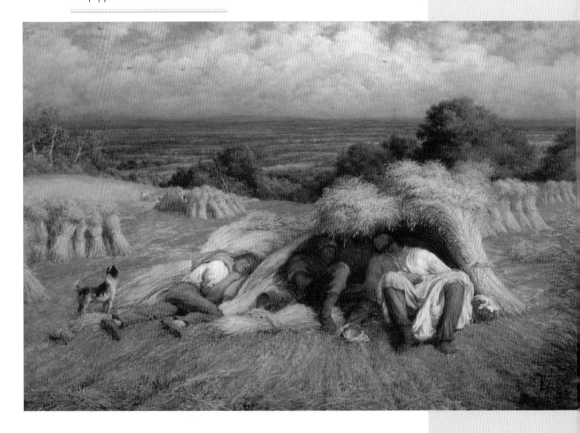

梵谷 Vincent van Gogh
麥田

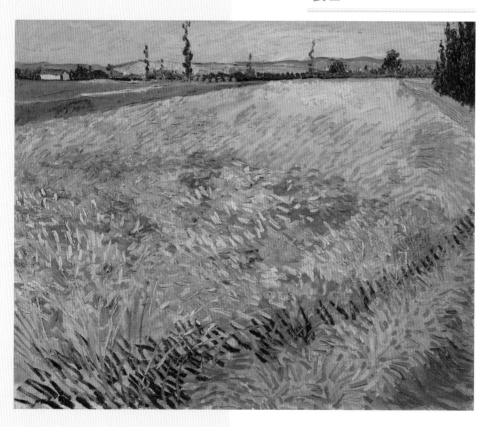

塞尚 Paul Cézanne
靜物：罐、杯和水果

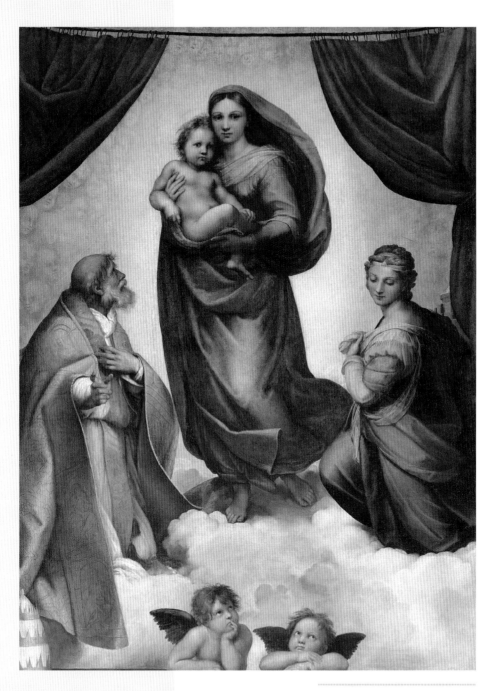

拉菲爾 Raphael
聖母像

布奧林塞拉 Duccio Di Buoninsegna
聖母、聖嬰與天使

羅倫傑堤 Ambrogio Lorenzetti
哺乳的聖母

貝里尼 Giovanni Bellini
聖母與聖嬰

達文西 Leonardo da Vinci
蒙娜麗莎

鮑辛 Nicolas Poussin
尤里西斯在拉康麥頓的
女兒中發現阿奇里斯

Photo (C) RMN-Grand Palais / Daniel Arnaudet

孟克 Edvard Munch
叫喊

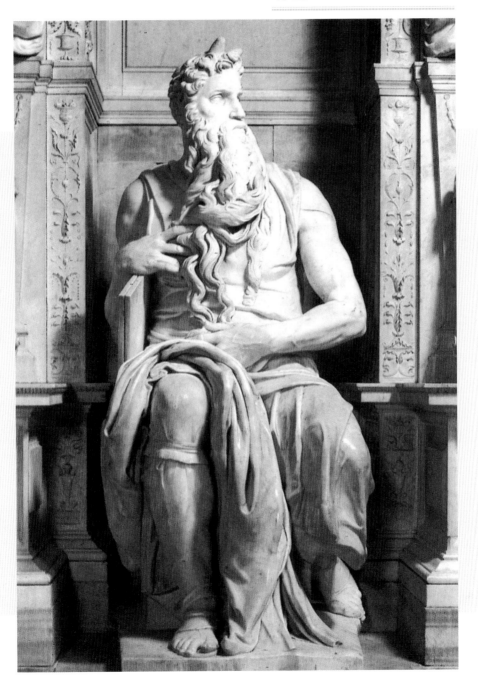

德拉克洛瓦 Eugène Delacroix
穿白襪的女人

莎利 David Salle
荷蘭的鬱金香瘋狂

自　序

一九七二年，中國文化學院藝術研究所要我開「藝術批評」課程，我覺得茲事體大，開始認真思考這個問題。

我認為凡是有關藝術方面的研究，例如藝術史，當你選擇甲而非乙來討論；或是你認為甲的分量重於乙；又或如你強調某一藝術品的性質與意義；諸如此類，都涉及價值或價值認定的問題，自廣義言，都屬藝術批評的範圍。事實上，這也正是任何一個藝術愛好者每天觸及的問題，因為在你的心目中，必有你所喜歡的，也有你所厭惡的。假如有一天，你忽然問你自己為何如此，此時，你已在從事藝術批評的工作了。

雖然藝術批評為我們經常所使用，但是要變成一門學問，建立起它的法則性，則是十分的困難。一則「藝術」一詞所涵蓋的範圍非常複雜，尤其是今天，更難以界定；二則自原始人類的藝術發展至今，加以東西方文化差別，各有傳統，理論之富，何能盡說；三則我雖蒐集一些這方面書籍，但發覺無一教本可用。

我只有自撰講稿。我的講稿主要為兩部分：上篇：批評的價值觀；下篇：批評的方法論。批評的價值觀係批評的哲學，所討論的為藝術的價值自何而來？來自個人的主觀認定？抑或有其客觀性？這是在你從事批評之前先要確定的。批評的方法論則是批評的技術，自歷史發展至今，可以歸納出若干方法。但是必要自一定的價值觀出發，以決定你所要採取的方法；而非是所採取的方法來決定你的價值取向，因此我選擇了價值觀的多種說法，以養成同學的思辨能力。

一九八三年我離開了文化大學，參與了國立藝術學院的建校工作。一九八五年我為該校美術系講授此課程，因為學生的性質稍有不同，於是我

重撰講稿,作了某些取捨和修正。我大概教了三年,而後離開了美術系,不再講授此課。

一九九三年我再為國立藝術學院戲劇研究所開這門課,我將它當作一門全新的課程來處理。講稿全部廢棄,重新撰寫;雖然我的基本觀念並無太大的改變,但所引用的材料則是大幅的更新。同時由於這班同學英文閱讀能力較強,所引資料可以直接使用原文,因此教學速度加快,一年下來,已是厚厚一冊。「藝術批評」這門課程對我而言,二十多年來,幾經周折,可謂三易其稿。我實在不想再教了,也不想再在這個問題上打轉了。

三民書局想出版這本書。但是講稿與正式出書之間仍然有段距離,蓋講稿屬綱要性質,不需逐字逐句寫下來;而且所用資料,都未經翻譯,因此必要重新撰述。然而要我再寫一遍,無此興趣,也無此意願,於是三民書局委託王友輝來為我記錄。

王友輝曾帶著錄音機來旁聽過這門課,而且從未缺席,比正式修習的同學還要努力;同時他曾記錄我的《戲劇原理》一書,對於我的講課方式有深入的瞭解,由他來記錄和整理,當然是最佳人選。

於是我們自今年五月開始動工,幾乎是每週見面一次,他將打好的部分交我來看,我將改好的部分還他,到十二月中,二易其稿,全書大樣終於完成。其間我仍然作了一些修正,尤其是最後的「情境批評」部分,由於課程受時間限制,未能授及,是今年暑假新寫成的。為此我們又補授了好幾次課。

我得說本書之記錄和整理是一件十分繁瑣而細緻的工作,需要興趣和耐力,因此本書之成,我要感謝王友輝,沒有他的努力,本書將無問世之日。

一九九五年十二月二十三日於興隆山莊

目　次

藝術批評

彩圖欣賞

自　序

第一編　引　論

第二編　批評的價值觀

第四章　總　結

第三編　批評方法論

第一章　導　言

第二章　印象批評

第三章　規範與主題批評

第一編

引　論

第一章　何謂藝術？

第一節　傳統藝術觀所產生的問題

藝術 (art) 是一個非常複雜、曖昧的名詞；尤其是今天，要研究什麼是藝術，我們就面臨了更大的困難和困惑。下面我從希臘開始，嘗試來界定何謂藝術。

「藝術」(technè) 一詞，在希臘係指一種技術，兼具藝 (art) 與技 (skill) 的意義。此與中國人的觀念幾乎是相通的。中國古代雖然很少使用「藝術」這兩個字，但「樂」屬於所謂「六藝」——禮、樂、射、御、書、數——六種「技術」之一。因此無論中外，對於藝術的概念都是相似的。我們可以說，藝術者，必有成品產生，亦即通過一定之技術而得到一定的產品 (artifact)。這是最早的觀念。

到了亞里士多德 (Aristotle)，除了技術之外，還加了一項要素，即在製品裡，加入了「一種理性化的狀態」(A reasoned state)。在亞里士多德的《倫理學》(*Nicomachean Ethics*) 中有一段話，其大意如下：

建築是一種藝術，主要的便是由一種理性化的狀態之能力所完成的。在一般常識中，我們都知道，建築是不能隨便亂做的，必須經過周密的設計，否則所蓋起來的建築物極容易倒塌。這種經過設計以決定目標的過程，便是一種經由理性化的過程。

亞氏由此推論：「凡是藝術皆具有這種理性的狀態」，同時，「凡具有這種理性狀態的都是藝術」。從而得出：「藝術等同於一種製作能力的狀態，即包含一種真正的理性化過程。」❶

亞氏在藝術品的製作過程中，找出一種不可缺少的東西，那便是「理性」。亞氏是「理性」的一代宗師。他強調「理性」，與其美的觀念有關，認為藝術所追求的美是理性的。關於這點，《詩學》(Poetics) 中有很多的說明，在此不再贅述❷。其在《形而上學》(Metaphysics) 中亦云：

> 美的基本形式是建立在一定的秩序、對稱和確定性上，此乃
> 數學科學的特定程度的表露。❸

但是我們一定有一個疑問，那就是：在我們的習慣和瞭解上，藝術是感性的，怎麼會是理性的呢？這是一個很有趣的問題。因為在亞里士多德之後，便把藝術的問題從理性轉到感性上來，強調其感性的部分。我們舉個例子來看，托爾斯泰 (L. Tolstoy) 在其《藝術論》(What Is Art?) 中說：

> 藝術是一種人類的活動，包含了一個人自覺地由某種外在的
> 符號，將感受傳遞給其他人，這種感受是作者所經驗過來的，
> 而別人則為此感受所感染，而且也經驗它們。❹

因此，有人從理性出發，有人則由感性出發，二者之間便有極大的差異。但不管強調感性也好、強調理性也好，有一點卻是大家相同

的，那就是：藝術是「人工製品」(artifact)，是人所創造出來的，是藝術家所創造出來的。這是不可改變、無所爭議的。可是到了現代，卻發生了問題。

【例一】 杜象 (Marcel Duchamp) 的〈噴泉〉(*Fountain*)

他將小便器反過來放，給了一個標題，謂之 *Fountain*。這乃是一個現成品，而不是他的「人工製品」，但卻被收在印地安那大學的博物館中，甚至到世界各地展覽。我們不能不承認它是藝術品。於是上述的觀念便發生了問題。我們假設，*Fountain* 在運送的途中不小心被打碎了，可不可以再買一個賠它？替代的物品是不是一樣？答案請大家想想。

【例二】 凱聚 (John Cage) 的〈4′33″〉

他在四分三十三秒中什麼也沒有做，不但沒有成品，也沒有聲音，因此連「做」的觀念也沒有了。

【例三】 有人在紐約中央公園挖了一個洞，再用土填起來，謂之〈看不見的雕塑〉(*Invisible Sculpture*)。

【例四】 義大利坎居里歐 (Francesco Canguillo) 的《爆炸》(*Detonation*)

幕啟，夜晚，在一條沒有人的路上；靜寂；一聲槍響，閉幕。這就是戲劇。

　　「藝術」發展至此，也就產生了爭論。再舉二例：

【例一】 果柏 (Robert Gober) 的最後作品在畫廊中展出，係將一袋甜甜圈放在雕塑的基座上，卻被另一位藝術家跑去把它吃掉了，當然畫

廊的人很憤怒，把這個藝術家趕了出去。

【例二】查拉 (Tristan Tzara) 的《瓦斯心》(*The Gas Heart*) 一九二三年在巴黎演出時，被觀眾跳上臺去揍了一頓，柏萊坦 (André Breton) 也在其中。

我們不免產生疑問，要如何為今日的藝術下定義呢？我們都知道凡是「定義」，必須具備「必要條件」(necessary condition) 與「充足條件」(sufficient condition)。藝術的定義自亦如此。例如以 X 性質作為藝術的定義，必須考慮是否有不具備 X 性質的藝術？如果有，X 性質便不是必要條件，X 性質也就不成為定義。同時我們要問，有沒有具備 X 性質，但卻不是藝術品的？若有，X 亦不是充足條件，也不可成為定義。因此，藝術定義便必須是「凡是藝術，必須具備 X 性質；同時凡具備 X 性質者，必成為藝術」，必須要二者兼備才是藝術的定義。自此一基礎我們是否能找到一個藝術的定義呢？在這裡我要提出兩種方法來解決這個問題。

第二節　維根斯坦的「遊戲理論」

首先，我們採取維根斯坦 (Ludwig Wittgenstein) 的方法來界定「藝術」。他的方法見於其所著《哲學研究》(*Philosophical Investigations*, 1953)。（按，此書並非討論藝術，而是討論語言哲學，特別是一般性「定義」的概念問題。）他提出所謂「遊戲」(game) 理論。大家知道「遊戲」的範圍極廣，紙牌、打球、運動會、跳房子、家家酒皆是遊

戲，但是卻各不相同，能否在其中找出一個「遊戲」的共同點？照維
根斯坦的說法：

> 思索我們稱之為「遊戲」的過程中，我指的是下棋、撲克牌
> 遊戲、球類遊戲、奧林匹克運動會等等。什麼是它們一般共
> 通的？──不要說：一定有什麼一般共通的，否則它們不會
> 被稱為「遊戲」──而是要仔細去看在所有遊戲中是否具備
> 某種一般共通的性質……例如下棋遊戲中有繁雜的關係。現
> 在再看撲克牌遊戲，在這裡你找到許多和前者相符合的，但
> 有許多特徵消失，而其他的特徵出現了。當我們轉移到球類
> 遊戲時，不少共通性保留，但也有不少消失了。──比較棋
> 類和井字遊戲，二者是否都是「有趣的」？或者總是有輸有
> 贏？或是遊戲者之間有所競爭？那麼想想「單人牌戲」。在球
> 類遊戲中有輸贏，但是小孩子對著牆壁丟球、接球，這種特
> 徵又消失了。再看看遊戲中的技術和幸運部分；而棋類和網
> 球之間的技術又有不同。現在想想像「搶椅子遊戲」……❺

照他的說法，遊戲是找不出大家共有的特性來的，但是遊戲不會
被人誤會它不是遊戲。因此，「遊戲」找不到一個共有的性質，但卻可
以找到 「一種相互重疊與交叉的相似之複雜網路」 (a complicated
network of similarities overlapping and criss-crossing)。維根斯坦將此稱
之為「家族的相似性」(family resemblance)。所謂 「家族的相似性」
乃指一個家族的成員之間，可能有某些地方相類似，如鼻子、身材，
或是走路的姿勢、說話的神態等等均可能出現，讓人知道是一個家族，

但是卻不能假定這些特徵在其成員中一定會出現。「遊戲」便是如此；如「有趣」、「技術」、「競爭」有可能成為「遊戲」的條件，但均不構成必要與充足條件。

於是維茲 (Morris Weitz) 便借用維根斯坦的觀念，認為藝術也如同遊戲一樣，無法界定某種性質一定具備，只能找到「家族的相似性」。他不僅用之於一般藝術概念，且用之於討論文學、音樂、繪畫等方面❻。但「藝術」與「遊戲」是不是完全一樣？這是值得思考的問題。

「遊戲」最重要的是建立在「規則」(rules) 的基礎上，參加者必不能否定這個「規則」。但是藝術家最重要的規則卻是「突破規則」。如今沒有一條藝術的規則不遭人破壞。再者，遊戲只要參與者認同就可以了，別人不會認為它不是遊戲。而藝術則不然，你自己認為是「藝術」，而別人可以認為它「非藝術」。今天藝術界所面臨的正是「藝術」(art) 與「非藝術」(non-art) 的問題，而遊戲則沒有「遊戲」(game) 與「非遊戲」(non-game) 的問題。因為如果所有的東西都是藝術，那麼便無所謂「藝術批評」產生了，因此我們不只是承認藝術有範圍，還必須分辨何者是藝術，何者不是藝術，這與「遊戲」顯然是有所差異的。

第三節　狄克的「公共機構理論」

其次，我要介紹狄克 (George Dickie) 的「公共機構理論」(The Institutional Theory)。狄克認為藝術品之所以被稱為藝術品，不在於其

所具有的特殊性質上，而是因其來自「藝術世界」(the artworld)。由此「藝術世界」授予它某種身分與資格 (conferred on it a certain status)。

但是什麼是「藝術世界」？狄克認為，所謂「藝術世界」乃是一個非常鬆散的組合，成員包括畫家、作曲家、作家、戲劇家等藝術家、製作人、博物館主持人、參觀博物館的人、劇場的觀眾、新聞報導人員、批評家、藝術史家、藝術理論家、藝術哲學家……範圍極其寬廣。「只要他認為自己是藝術世界的成員，他便是。」(Every person who sees himself as a member of the artworld is thereby a member.)

那麼「藝術世界」有什麼特徵？在做什麼事呢？「藝術世界」的成員最重要的是 「呈現特殊的藝術作品」 (the presenting of particular works of art)，如音樂之演奏、美術之展覽、戲劇之演出等，經由其呈現而授予它身分與資格。即由此「藝術世界」的提出而使其成為藝術品，否則便不是藝術品。下面是狄克的定義：

> 一個藝術品在分類的意義上乃：一是人工製品，二是外觀組合上已經由某些人或代表一個特定社會機構 （即 「藝術世界」）的人授予它鑑賞的候選人之資格。❼

在狄克的定義中所提出的兩個類別裡，可以發現一些問題。首先，如前所舉例之杜象的作品便不是一個藝術家自己創造的「人工製品」。但是狄克的解釋是：如果這樣東西是在一個展覽會場上出現，只要它是提供作為鑑賞的候選人，便可以成立。東西是不是藝術家自己所做的並不重要。事實上其所強調的是 「授予它」，而不強調甚至不重視「製作它」。因此狄克的分類便是多餘的，第一類可以併入第二類。他

真正強調的只有為其命名 (christen)。換句話說,「我名它為藝術品,它便是藝術品」(I christen this object a work of art)。

　　既然在「藝術世界」中「呈現」是其條件,但是未呈現、未曾演出、未經展覽,是不是就不是藝術品?例如古代墓穴中的壁畫、殉葬物等等未經呈現的物品,「藝術世界」未授予其資格,或者說未曾成為鑑賞的候選人,能不能稱之為藝術品呢?狄克認為:

　　有許多的藝術作品只有一個人看見——創造它們的那個人
　　——但它們仍然是藝術。❽

　　如此一來,不但「藝術世界」的成員沒有限制,而且只要有一個人說它是藝術品它就是藝術品。事實上哪有一個作者不認為自己的作品是藝術品呢?所以沒有「非藝術」的存在,萬物便皆是「藝術」。

　　何謂「藝術」?今日言之,是一個非常曖昧、複雜、無法釐清的名詞,這也正是藝術批評所要探討的。因為不是所有的東西都是藝術品,這是藝術批評者的第一個信條。但是目前只能提出:所謂藝術品,站在一個觀賞者的立場而言 , 它至少可以變成 「一個審美品」 (an aesthetic object),所謂審美品,意指它會帶給人們一點什麼,不論是感性的或是知性的,亦即會給人造成一種什麼樣的效果、一種什麼樣的反應。說到審美品,我們先看看杜象所譏諷的:

　　當我發現現成品,我想挫一挫美學的銳氣。他們在我的現成
　　品中找到審美的美。我把瓶架子和小便器丟向他們的臉以挑
　　釁,而今他們以其審美觀讚賞那些東西。❾

　　杜象的戲謔，對我們不啻是當頭棒喝。因此，我們應該對藝術品有所要求，要瞭解這個藝術品給予了我們什麼？不論是感性或是知性的，重要的是究竟在我們的心靈上產生了什麼效果或反應？

註釋

❶ Aristotle 著 *Nicomachean Ethics*, 1140a。

❷ 姚一葦著《詩學箋註》，第七章，頁 79–82，臺灣中華書局，1966。

❸ Aristotle 著 *Metaphysics*, 1078b。

　　The chief forms of beauty are order and symmetry and definiteness, which the mathematical sciences demonstrate in a special degree.

❹ Leo Tolstoy 著 *What Is Art?* 第五章。

　　Art is a human activity consisting in this, that one man consciously by means of certain external signs, hands on to others feelings he has lived through, and that others are infected by these feelings and also experience them.

❺ Ludwig Wittgenstein 著 *Philosophical Investigations*，頁 66–67，紐 約，Macmillan, 1953。

　　Consider...the proceedings that we call "games." I mean board-games, card-games, ball-games, Olympic games, and so on. What is common to them all?—Don't say: "There *must* be something common or they would not be called 'games'—but *look* and *see* whether there is anything common to all..." Look for example at board-games, with their multifarious relationships. Now pass to card-games; here you find many correspondences with the first group, but many common features drop out, and others appear. When we pass next to ball-games, much that is common is retained, but much is lost.—Are they all "amusing"? Compare chess with noughts and crosses. Or is there always winning and losing, or competition between players? Think of patience. In ball games there is winning and losing; but when a child throws his ball at the wall and catches it again, this feature has disappeared. Look at the parts played by skill and luck;

and at the difference between skill in chess and skill in tennis. Think now of games like ring-a-ring-a-roses...

❻ Morris Weitz 撰 *The Role of Theory in Aesthetics* 一文，經收入其本人所輯 *Problems in Aesthetics*，頁 145–156，紐約，Macmillan, 1964，第五版。

❼ George Dickie 著 *Art and the Aesthetics*，頁 34，Cornell University Press, 1974。

A work of art in the classificatory sense is (1) an artefact (2) a set of the aspects of which has had conferred upon it the status of candidate for appreciation by some person or persons acting on behalf of a certain social institution (the artworld).

❽ 同❼，頁 38。

Many works of art are seen only by one person—the one who creates them—but they are still art.

❾ 轉引自 Peter Hertz-Ohmes 撰 *Turning the Postmodern Corner: A Personal Epilogue* (1989)，經 R. Hertz 與 N. M. Klein 輯入 *Twentieth Century Art Theory*，頁 403，New Jersey, Prentice-Hall, 1990。

When I discovered ready-mades I thought to discourage aesthetics. They have taken my ready-mades and found aesthetic beauty in them. I threw the bottle-rack and the urinal in their faces as a challenge, and now they admire them for their aesthetic beauty.

第二章　何謂批評？

第一節　批評的一般性質

　　英文的 criticism（批評）一詞，出自 critic、critical。critic 的原意為吹毛求疵、挑毛病的意思。例如 to be critical，意指應受批評，含有尋找錯誤 (fault-finding) 的意思。因此「批評」這個觀念被很多人誤會，總以為是挑剔。但是今天我們的用法不同，所謂「批評」，與其說是挑毛病，不如說是挑出好的東西來。尤其在今天，有千千萬萬的東西假藝術之名，真正的魚目混珠。因此，一個真正的批評家最重要的工作便是在眾多的莠草中，找出珍貴的芳草，這是批評家的工作，也是責任。

　　就理論上說，批評就是一種判斷 (judgment)，我們每天都在使用而不自知。比如說到店裡去買一件衣服，必然是選好的，而不是挑壞的。買任何東西都是如此，絕對不會有人專門去挑一個壞的東西回來。這種判斷即使小孩子也在使用。他們也都會選擇。這種判斷還有一個名稱，謂之「價值判斷」(judgment of value)，亦即判斷其有無價值，有價值者，即為「好」(goodness)。但是什麼是「好」？從柏拉圖 (Plato) 以來，即成為「價值學」(Axiology) 上的一大問題。下面引用摩爾 (G. E. Moore) 的話來說明。什麼是有價值或什麼是「好」的？如

照摩爾的說法,有兩種不同或者相反的命題,他說:

> 這兩個不同的「好」的命題都是真的,亦即是,其一,「好」
> 是建立在它所擁有的內在性質上……其二,雖然如此,但是
> 「好」的本身不是一個內在性質。❶

此一說法的本身係弔詭的,我們需要以一個例子來瞭解。假如你
有一部汽車,有一天你的朋友來跟你借汽車,你把鑰匙交給他,你告
訴他說:「我的汽車是一部好汽車。」他若沒有看過你的汽車,他一定
找不到你的車子。你必須要告訴他汽車的形狀、顏色……。

在這個例子中,我們知道,「好」不是汽車的內在性質,所以你要
讓他找到汽車,你不能只是跟他說「好車」,你必須把汽車的內在性
質,諸如顏色、形狀……告訴他。但是「好」卻是建立在物質性質上。
如果裡面有任何一個性質缺少,它就不能成為一部「好」汽車,比如
少了兩刷,就不能成為一部好汽車。所以「好」一定建立在內在性質
的具備上。然而「好」的本身卻不是內在性質。

蓋 a good car 是指 a concept car,因為「好」必須具有車子之所以
為車子的所有概念,也就是說它實現了車子之所以為車子的所有概念,
缺少了一樣就不能成為「好」。一部車子的性能、一部車子的內在性
質、一部車子的所有設備……都必須齊全才能說是「好」。所以它就代
表了「車」之「概念」(concept)。我們似乎可以得出下面的命題:一
個東西之為「好」,在於其體現了該物之概念。假如我們將上述命題裡
的「東西」代換成「人」的話,是不是一樣可以成立?

一個人的「好」，在於它實現了人的概念。

諸位想想看，一個有鼻子、有眼睛、有嘴巴……的人，他具備了人之所以為人的所有功能與條件，我們能不能說他就是一個「好」人？顯然是不可以的。因為人的「好」是自另一個標準來判斷，是以其行為的道德與否而加以判斷的。這正是「倫理學」(Ethics) 的範圍所討論的，和一般的物件自有所不同。現在我們再換到「藝術品」上來看，其判斷的標準又是在哪裡呢？一個好的藝術品，是實現了藝術品的「概念」嗎？這裡所發生的問題在於：藝術品的概念究竟是什麼？這本身就是一個曖昧的問題。因此這又屬於一門單獨的學問，歸之於「美學」(Aesthetics) 的範疇。所以一般而言，判斷的價值標準可分為三個大類：一為經濟學，二為倫理學，三為美學。三種價值的判斷相互之間均有所不同，是以問題非常複雜，我先自哈特曼 (Robert S. Hartman) 的觀念來討論。

第二節　哈特曼的「價值向度」說

按哈特曼在《價值結構》(*The Structure of Value*) 一書中，將價值分為系統價值 (systemic value)、外在價值 (extrinsic value) 和內在價值 (intrinsic value) 三個向度 (three dimensions)，對於我們的思辨極有意義。他認為價值理論的分類，屬價值科學，有其內在關聯。他說：

……內涵是屬性的集合，合併計算法應用於此集合，使價值

的正確計算成為可能。這裡有三種可能的集合，有限的，可
計數的無限，以及不可計數的無限……第一種集合名之為定
義，第二種是顯現，第三種是描述（或敘述）。每一類集合界
定了一種特別的概念；而且每一種概念的實現則界定了一種
特別的價值。❷

茲分別說明如次❸：

**一、系統價值──有限內涵的集合 (systemic value－finite intensional
sets)**

例如什麼是「幾何的圓」？乃是指：只有符合「圓」的概念的才是
圓，不符合「圓」的概念的便不是圓。換句話說，只有是與不是的分
別，沒有中間地帶，也沒有好壞之分。所以它是定義化的，其內涵的
性質是非常固定的。如果一個人的心靈結構只有兩種，不是完美的，
就是沒有價值的，亦即不是黑就是白，世界的一切不是 A 就是 non-
A。如果人以這種價值觀來看世界，那將會如何呢？可以想像得出會
發生極大的問題，其人的心胸的偏狹，也由此可見。像這樣的截然二
分法，就叫做「價值盲」(blind value)。像這種思辨的方式，以哈特曼
的話來說便是：「系統價值乃典型的教條式和獨斷的思考」(systemic
valuation is the model of schematic and dogmatic thinking)。將這種價值
觀運用到藝術上，還有何批評可言？

**二、外在價值──其內涵屬性為可以計數的無限集合 (extrinsic
value－denumerably infinite sets of intensional predicates)**

這是運用在社會學和經濟學上的價值科學 (value sciences of sociology and economics)，下面舉例說明之。

這一類價值的屬性不是來自其本身，而是來自外在的，是可以附加上去的。比如我們所使用的物品或工具，其價值不在材料的本身，而是在於其用途，這經常表現在市場價格的數字上。或者在社會學上也經常使用到，比如說研究社會的情況，我們就經常用統計的數字來表現，像國民所得、人口數、社會保險所需的成本，這些都可以用數字來表現。經濟的價值尤其如此，比如說，種木瓜比芒果有價值，並不是意味著木瓜本身的價值比芒果高，而是在於當時特定市場經濟價值的比較，其利益是可以用數字來表現的。這便是外在的價值，其內涵的屬性事實上是非常複雜的。

哈特曼舉了一個例子加以說明。一杯葡萄酒有一百五十八種性質，有三點六乘以十的四十六次方的可能價值 (A glass of Burgundy has 158 properties, has 3.6×10^{46} possible value)。故為可計數的無限集合。這種外在價值正是我們每天思考的模式 (Extrinsic valuation is the model of everyday pragmatic thinking)，亦即一種日常實用的思考方式。

三、內在價值 —— 其內涵屬性為不可計數的無限集合 (intrinsic value－nondenumerably infinite sets of intensional predicates)

這種無法以數字加以計算的內在價值，自學術的範疇言便是倫理學和美學的範圍。「倫理學」是指人的價值，「美學」則是指藝術品的價值。這二者都不是外加上去的，因為它沒有用途，也沒有經濟效益，所以不是可以計算的。

以倫理的價值而言，一個人為了一個理想而犧牲生命，比如文天

祥的「留取丹心照汗青」，他的犧牲有價值，但是其價值卻無法以數字
計算。再比如我所寫的劇本《傅青主》，人家要給他官做、他卻要抗
拒，因為他認為這樣做有價值，但卻沒有任何經濟效益，甚至連性命
都沒有了。又比如在猶太人眼中是恐怖分子的人，在阿拉伯人眼中卻
是為國家民族犧牲的烈士；年紀輕輕的，甚至不到二十歲，全身包了
炸彈，車子開進去粉身碎骨，這是什麼樣的價值？這種價值可以計算
嗎？這是不可以數字計算的，也不是外加上去的，是他自己認為有價
值，也沒有任何利益可言。

　　當然這也可以用在求知上，求知識本身便是一種內在價值。另外
在宗教上也是如此，在宗教中有許多的奉獻，像修女到痲瘋院去服務，
在十分艱苦的環境中奉獻，這都屬一種內在的價值。

第三節　藝術批評的問題

　　現在我們來看藝術，對藝術品的愛好者來講，藝術是有價值的，
如果一個人對藝術沒有愛好，那麼藝術品對他而言便一無價值。就以
高更 (Paul Gauguin) 的故事來說，高更欠了房租，拿了一些畫想抵房
租，房東當場把畫撕掉，因為在房東的眼中那是沒有價值的東西。可
見繪畫的價值，本身是無法以經濟來衡量的，一旦喜歡了，這個東西
便是無價的。同時，它又是「獨一無二」的 (unique)，具有永不重複
的性格，損壞了是無法補償的。當然在今天商品化嚴重的時代裡，藝
術品和求知一樣，也有可能以經濟衡量的，對一個藝術品的商人而言，
絕對不是把它當作內在價值來衡量，而是以其外在價值加以計算的。

我們在討論藝術的價值時，自然是不能以藝術品商人的角度來看藝術問題。所以藝術品仍然具備了一種無法計算的內在價值。以上三種對於價值的思考中，最後這一種才涉及到藝術的問題，我們便是由這個基礎開始討論藝術批評。

　　因此，藝術批評是屬於內在價值，它是沒有辦法計算的，更重要的它是獨一無二的，其性質本身是無法確定的，同時它又是被認定的，你認為它有價值，它才有價值。因此這是一個最困難的問題。以「獨一無二」的這個特性而言，電視新聞中曾經報導，高雄的某公園中有一個雕塑，花了一千多萬製作，後來有人提出質疑，認為這個雕塑是取材於日本人的兩個作品，因而要舉行公聽會。這便是對此藝術品的「獨一無二性」提出的質疑。

　　所以藝術品便要面對這樣的問題，因為藝術品是獨一無二的，是沒有出現過的新鮮的東西，我們便不能根據以往的東西來檢證它。所以藝術品的批評第一件工作便要從藝術品的分析開始，而社會上所出現的任何觀念都會影響到分析的概念。以當代而言，現象學派、結構主義、馬克斯主義、精神分析、後結構主義、解構主義、女性主義、新歷史主義、殖民論述等，這些都是由一定觀念或主題 (thematic) 出發的，除此之外，形式本身也是我們所應該研究的。經由分析，我們才能發現該藝術的特性是什麼，也才能發現藝術品的獨一無二性有哪些，才能加以詮釋。

　　但是，還有一個問題是「喜不喜歡它」。因為價值本身是要被認定的，要認定就必然有個人的主觀因素存在。對你自己而言，有沒有可能不喜歡某一藝術品，卻認為它有價值呢？也就是說當你對一件藝術品沒有感受，會不會認定它有價值？如果你自己沒有任何感受，卻認

為其有價值，那是別人的價值，是一種外來的認定，而不是藝術品本身所帶給你的價值。因此自己的感受，才是首要的重點，也是批評最重要的關鍵。因此批評有兩個問題，第一是從對象出發，是對象本身的問題，第二便是從自身出發，是接受不接受的問題。所以藝術批評是批評中最複雜、最曖昧，也是最困難的一種。

註釋

❶ *Philosophical Studies*，頁 273，倫敦，1922。

Two different propositions are both true of *goodness*, namely 1]: that it does depend only on the intrinsic nature of what possesses it...and 2]: that, *though* that is so, it is yet not itself an intrinsic property.

❷ Robert S. Hartman 著 *The Structure of Value*，頁 112，Southern Illinois University Press, 1967。

...Intensions are sets of predicates. The application of the combinatorial calculus to these sets makes possible the exact measurement of value. There are three possible kinds of sets, finite, denumerably infinite, and nondenumerably infinite... The first kind of sets are called *definitions*, the second *expositions*, the third *descriptions* (or *depictions*). Each of these kinds of sets defines a specific kind of concept; and the fulfillment of each such concept defines a specific kind of value.

❸ 同❷，頁 112–114。

第三章　藝術批評的二重性

第一節　主觀性問題

　　對於藝術品的判斷是一種價值判斷，但是這種價值判斷不是外加的價值，沒有抽象的概念來支持，也沒有一定的用途來實現，所以它和真假、善惡、有用無用的判斷不同。因此我們在開始對藝術品做價值判斷時，不管是一首詩、一齣戲劇，還是一曲音樂，首先我們要問的是：它能不能夠激發起我們的情感？或者說它能不能夠給我們某種快感？說得更乾脆是不是可以讓你喜歡它？這個喜歡並不是說它實現了某個用途，還是實現了某一個概念，甚至也不是因為我們理性的認知，或我們思考的分析，而是一種立即反應。所以這種喜歡，純粹是一種主觀的判斷，每個人不盡相同。

　　這種判斷乃是根據一個人的「趣味」(taste) 來的。所謂「趣味判斷」(judgment of taste) 乃是康德 (Kant) 整套美學所建立的基礎，是美學的另一套系統；但在此我所討論的是藝術批評而非美學的問題，因此，我們只借用這個名詞，只就其一般性的觀念加以運用。「taste」這個字的本意為味覺。比如有人喜歡吃辣，有人喜歡吃甜，也有人喜歡吃臭的。對喜歡辣的人而言，辣是一種美味，但是對不喜歡或不能吃辣的人而言，看到辣的東西就會厭惡。這是每一個人不同的「趣味」，

是「各有所好」。

　　西諺云:「趣味是不能爭辯的」(there is no disputing taste),而我們對藝術品的愛好卻是建立在「趣味」上,所以我們必須對「趣味」加以研究,探究它是如何形成的?但事實上這卻是很難解答的,只能說它可能跟一個人的天性有關;而後天的環境、教養當然也有關係;一個人的物質條件、生存條件、文化環境、宗教信仰,甚至其政治、教育背景等等有形、無形的環境對一個人趣味的形成當然都可能有所影響。因此我們很難瞭解趣味形成的原因。但是不論如何,人必然會形成某種的趣味,而人一旦形成了一種趣味之後,就會產生二重的矛盾性格。其一是固定性 (fixation),趣味一經固定,就很難改變。吃東西口味如此、對藝術品的愛好也是如此,這便是所謂的「迷」(fan)。例如清初學者毛奇齡(毛大可),生平不歡喜蘇東坡的詩,這就是他的趣味。有人就故意問他:「『春江水暖鴨先知』這句詩如何?」毛奇齡回答道:「為什麼是鴨先知而不是鵝先知?」這便說明了一個人一經養成一種癖性,便會變得固定,而一旦固定就難免不講道理。歡喜就是歡喜,甚至會說出「也許它不怎麼好,可是我就是歡喜它」這樣的話來。其二卻是與固定性相反的性質,即感染性 (infection),這也便是一般所謂的 「流行」 (fashion)。 紐頓 (Eric Newton) 在 《美的意義》 (*The Meaning of Beauty*) 中指出:

　　流行與趣味只不過是程度的不同,而不是種類上的區別。❶

　　在生活上表現得最普遍的便是流行,正是一種公眾的趣味。在今日可以肯定地說,流行的發展會愈來愈快,這是鼓勵消費的結果。這

種流行同樣表現在藝術的判斷上，藝術上同樣有所謂流行，而這種流行的趨勢也是愈來愈快。舉個簡單的例子來說，當寫實的風格盛行時，大家一窩蜂都是寫實，大家都認為寫實是好的，也都歡喜寫實的風格。當有一天反寫實的風格盛行時，寫實的風格就遭到排斥，被認為是落伍的。這就是所謂流行，今天流行的，明天可能就變成不流行了。在藝術上有種藝術家特別愛趕時髦，今天流行什麼，就跟著起鬨，他並沒有考慮到流行是會過去的，因此他們也就永遠不會是第一流的藝術家。

根據趣味的判斷，怎樣才能說是「好」的呢？是不是以人數來定論、人多就是好的呢？因為每一個人的趣味不同，有人說好，有人說壞，該根據什麼來作判斷呢？古代有所謂：「陽春白雪」與「下里巴人」，前者能接受的人少，後者卻可能舉國瘋狂，所謂「曲高和寡」。因此我們知道，藝術的趣味判斷不能根據人數而定，這個道理十分清楚。既然不能因人數的多寡來定，應該根據什麼標準來判斷呢？有人便提出了解決之道。

第一種辦法，是將趣味區分為「好的趣味」(good taste) 與「壞的趣味」(bad taste)。好的趣味所認定的便是好，壞的趣味所認定的便不是好。但是什麼是「好的趣味」？其定義為何？紐頓為此下了一個定義：

> 好的趣味因而是一種心靈接受的態度，是透過藝術家可見的
> 表現而追溯其觀照。❷

又說：

唯有能分享藝術家情緒的觀賞者，其趣味才能稱之為
「好」。❸

　　簡而言之，一個好的趣味的人，他可以從藝術家外在的表現，看
出藝術家的人生觀照，並分享作者所要傳達、表現的情緒。我們以欣
賞畫來作例子，當我們看一幅畫時，哪怕是一幅風景畫，我們並不是
看它是否畫得逼真，而是從畫中感受到作者的情緒，或者從畫中看出
作者的人生觀照。如果一個人看得比別人多一點感受，或是能夠看出
別人看不到的作者觀照，那就表示這個人的趣味比別人高一些，他的
趣味就是好的趣味。

　　以上所言，看起來似乎沒有問題，但實際上則問題多多，茲以一
例來說明。這兒有兩幅畫：林內爾 (John Linnell) 的〈午休〉(*Noonday
Rest*, 1865)（圖一）和梵谷 (Vincent van Gogh) 的〈麥田〉(*Wheatfield*,
1888)（圖二）。

　　當一個人完全不知道這兩幅畫的作者是何人時，初看之下，有可
能較喜歡林內爾的畫，可是一旦發現第一幅是林內爾的畫，而第二幅
卻是赫赫有名的大畫家梵谷的畫作時，便改口說：「兩幅畫初看是林內
爾的畫較易接受，但是如果仔細研究的話，會發現梵谷的畫較為熱情、
較有自信、更為純真……，所以我剛才的批評是不夠仔細的。」這話
一聽便知不是出自真心的話。因此此人的實際趣味趨向於接受林內爾
而非梵谷。但是我們是不是就能認為此人的趣味是壞的呢？一點也不，
因為梵谷的畫在當時一幅畫也賣不出去，我們卻不能因此論斷當時的
人的趣味都是壞的！

　　因此，趣味的好壞不是如此簡單可以劃分的。如果要以此標準來

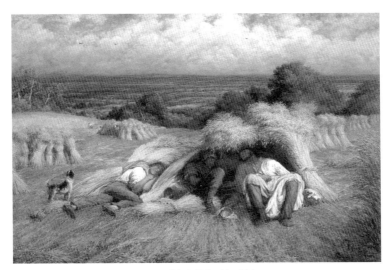

圖一：林內爾〈午休〉

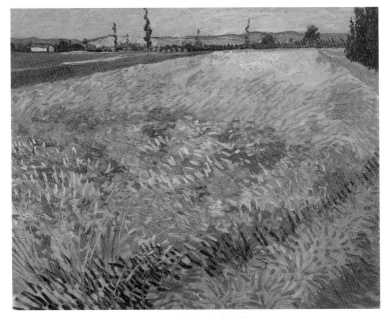

圖二：梵谷〈麥田〉

劃分好壞趣味的話，除非我們能找到一個人，他無論古今中外什麼樣的藝術品都能夠接受，但是這種人卻無法找到，他只是一個「理想化的人」(ideal person)。

因此好的趣味與壞的趣味是很難分辨的一件事。並不是一個人的教養好，其趣味就高；也不是一個人的學問不好、修養、教育不高，其趣味就一定不好。我們知道有些從鄉土出來的藝術中，有很好的東西，哪怕是很落後、最原始的地區，也有很好的藝術產生。「好的趣味」無法界定；那麼有沒有真正的「壞的趣味」呢？有的，那就是「沒有趣味」(no taste)，這是唯一可以肯定的。就好像一個人吃任何東西都覺得差不多，無論甜的、鹹的、辣的、臭的都一樣，那這個人對吃東西便是「沒有趣味」，因為他的味覺壞了，所以吃任何東西都變成一樣的。藝術上也是如此，如果一個人看任何東西都覺得差不多，那他必然是一個「沒有趣味」的人，絕對不適合研究藝術。凡研究或從事藝術工作的人，必然是愛憎分明，有明顯的喜歡或不喜歡。

第二種辦法是由凱迪緒 (Mortimer R. Kadish) 與荷弗斯達勒 (Albert Hofstadter) 兩人合著的論文 〈美學判斷的證據和基礎〉 (*The Evidence for and the Grounds of Esthetic Judgment*, 1957) 中所提出的。茲簡介如下❹：

凱迪緒和荷弗斯達勒的方法有一個前提，那就是將藝術品當作「產品」 (productions) 來看待，而不是 「自我存在的實體」 (a self-subsistent entity)，也不是「物自體」(thing-in-itself)。這是商業化的社會所產生的觀念。因此他們將之放在產品生產的情境 (context of production) 中加以研究；或者說在今天市場導向的消費社會中，它是被放在消費的情境 (context of consumption) 中來瞭解，因此他們將「市

場調查研究」(market research study) 的理論作為研究方法。他們提出來的這套方法，以一則笑話來說明：

自上述觀點，「好」(goodness) 之判斷，或多或少可以解釋為下面的樣式：「A 是一個適合美國中產階級十到十四歲小孩的好笑話」，這意指「A 具備了引起大多數美國中產階級十到十四歲小孩滑稽情感的滿足之能力」。這是一種 「市場調查研究」的陳述。

這種判斷假設了一種能力的存在，亦即假設一種正當的（或至少有統計上的意義）關聯，介於某種題材的性質（其能產生滑稽，諸如誇張、雙關語、意外的結果，等等）與人的特定心理條件（諸如遊戲的心態、感知誇張的統覺背景，等等）之間，另一方面又是滑稽情感對他者之施予。以一個最簡單的形式來看，有如下列的定律：

對 X 類中的所有 O_x 之物，和 Y 類中所有 P_y 之人而言，O_x 具有在 P_y 中引起滑稽情感的能力，這種能力，其作用：O_x 具某種特定性質（能產生滑稽）和 P_y 中具某特殊條件（能使其反應出滑稽的情感）。

我相信這種的關聯——或可能有更敏銳的且更複雜的種類——是真實的，而且我將繼續把這種想法當作是一個前提。我堅信科學美學的主要目標在於發現此種法則。我們所瞭解的範圍中，我們能夠預測何種事物具有何種特質，能在具有何種範圍及性質的群眾中引起何種審美上的情感。這種知識將為判斷美學上的「好」，提供了如以上所說的穩固且可信賴

的認知基礎。❺

當我們已經進入了後現代、高消費社會的今天，藝術急遽商品化的情況下，市場調查的方法確實有其用處，像唱片、書籍的排行榜早就有了。但是我們能根據市場取向來判斷藝術品的價值嗎？難道接受的人愈多或 P_y 的數值愈大便是「好」的嗎？果如是，藝術批評便可以由統計學所取代了。或許有人說，這種法則至少可以分辨笑話好壞的問題，因為一個笑話能不能讓人發笑一測即知。但是在今天甚至連這點我都有所懷疑，根據我看戲或看電影的經驗，有的人該笑的地方不笑、不好笑的地方卻笑得樂不可支，使我茫然不解，難道我已經脫離時代了嗎？我想這應該是今日一個文化上的問題，值得我們深入研究。

自以上所云，要根據個人的趣味來判斷什麼是好、什麼是壞，是極為困難的。但是藝術批評又不能脫開個人的喜好來作判斷，這便是一個極待解決的課題。

第二節　客觀性問題

在藝術批評的領域裡，除了上一節所講的「我喜歡」或「我不喜歡」的批評方法之外，還有一種常見的形式：

X 是好的，因為 X 具有某種性質，凡具有該種性質者，為某種程度的好 (pro tanto good)。

　　這個公式包含了三個語句，與前述「X 是好的，因為我喜歡它」的判斷形式有所不同。其最大的不同處，在於提出了「好」的理由：「X 是好的，因為具備了某種性質」。而這理由是具有普遍性的，亦即「凡是具有該種性質者，為某種程度的好」有其無例外性的依據。故不是個人主觀的看法，而是一個客觀性的判斷。現在將上述語句重寫成以下形式：

　　1. X 是好的。（乃是一種判定 (verdict)……V）

　　2. 因為 X 具有某種性質。（乃陳述一種理由 (reason)……R）

　　3. 凡具有該種性質者，為某種程度的好。（乃一種規範或標準 (norm)……N）

　　此間所謂 R（理由），是指特定的 V（判定）而言的，所以係屬「特定陳述」(particular statement)。而 N 則是「普遍陳述」(general statement)。因此我們可以將上述語句改換個形式重寫：

凡具有某種性質者，為某種程度的好——大前提 (major premise)

X 具有該種性質　　　　　　　　　——小前提 (minor premise)

X 為某種程度的好　　　　　　　　——推論 (inference)

　　這是一個典型的三段論法，從邏輯的觀念上而言無懈可擊，所以表面上看起來這種批評沒有問題，但實際上卻有很大的問題，下面我逐一討論之。

一、特定陳述

　　我們先來看這個小前提，它是一個特定陳述，是針對 X 而言的，是指從 X 中找出的特質。找出特質本身便是一件相當困難的事；而且，找出來的東西是不是可以作為理由呢？比如描述一幅畫：

　　　　沙汀煙渚，蘆草茸茸，鳬雁水禽，棲飛其上。

　　文句很美，畫上的東西也沒有錯，是畫了這些東西，畫了水邊、蘆草、水禽……，但是這是不是可以作為理由，認為只要畫了這些東西的都是「好的」？再比如說，《紅樓夢》你發現那是一部作者的自傳，是不是就可以認為凡是寫自傳的都是好的？這種方式表面上看起來很客觀，因為你找出了其中的特徵、找出了某種性質來了，但是，是不是可以作為理由呢？這是一個問題。有沒有這種批評呢？下面就舉一個例子來說明。杜審言的〈渡湘江〉：

　　　　遲日園林悲昔遊，今春花草作邊愁，
　　　　獨憐京國人南竄，不似湘江水北流。

　　這首詩是唐朝詩人杜審言被貶至峰州，經過湘江時所作，蔣一葵評這首詩說：「配偶之處，不對而對，對而不對，佳哉！」我們知道絕句是不需對仗的，而這首詩卻像是兩聯，但「遊」、「愁」均平聲，又與對仗不合，故云「不對而對，對而不對」。這兩句話確實將本詩的特質描述出來了，但卻不是「普遍陳述」。因為我們不能說：凡「不對而

對，對而不對」的都是「好的」。

　　所謂客觀的描述，究竟能客觀到什麼程度？以塞尚 (Paul Cézanne) 的〈靜物〉(*Still Life*, 1877)（圖三）為例，在這幅畫中，有

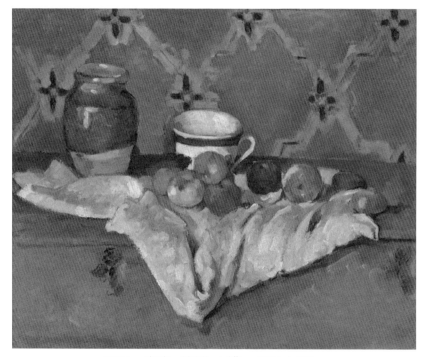

圖三：塞尚〈靜物：罐、杯和水果〉

一個水罐、杯子、蘋果和桌布，應該如何描述它？讓我們嘗試一下：

　　這幅畫畫的是水罐、杯子、蘋果和桌布，表面看來似乎很凌亂，但是形成一定的配置、一定的構圖。現在，我們從橫的來看，由左到右，先是水罐，正好和右邊的蘋果形成一種對比。從水罐到杯子到蘋果，有一定的梯度，構成一定的層次和變化。現在換一個角度，從縱

的來看，自中心直線由上而下，從杯子到蘋果到捲起來的桌布，又形成縱的層次性，使整個畫面集中倒三角形之內。每個物體都顯得堅實，而背景則顯得深沉，塞尚在此將幾何的構圖與大自然的變化，巧妙地結合在一起，每樣東西都恰當地在它的位置上，使整個畫面顯得凝重奧妙與深邃。

如以上的文字，在一般評論中經常見到。如果我們仔細想想，會不會覺得，它所謂的對比、層次與變化，還可以從構圖上看出來，而所謂物體的堅實、背景的深沉，也許可以從色彩的明度與彩度上來瞭解，但是什麼是「幾何的構圖與大自然的變化，巧妙地結合在一起」？什麼又是「每樣東西都恰當地在它的位置上」？

這是批評者作出來的文章，事實上是個人主觀的看法而已。所以這種客觀描述的本身就不是一件容易的事，其客觀性到什麼樣的程度？本身更是一個問題。

二、普遍陳述

要建立客觀的判斷最好的辦法莫過於找到一個普遍的陳述，如此一切問題便迎刃而解。這正是古往今來大家努力的事。因為如果能為藝術建立起規範標準，那就可以依據此規範標準來衡量一切。因此所謂普遍的陳述，便是要為藝術建立一個規範或標準 (canons)。

最早的規範是希臘人波里克里達斯 (Polyclitus) 所建立的「人體比例律」，對希臘藝術有深遠的影響，頭部、頸部、軀幹、四肢……等等均有一定的比例。到了羅馬，維特魯維雅斯 (Vitruvius) 把人體的比例律運用到建築上，寫出了最早的一部建築學。在戲劇中，新古典時代 (Neo-Classic) 有所謂的 「三一律」 (Three Unities of Time, Place &

Action)，在當時是一個不能違反的規則，一定要符合其要求，否則便成為罪狀，例如高乃依 (Corneille) 寫《熙德》(*Le Cid*)，因不符合三一律的規矩，便受到極大的批評。任何一種藝術、並且是中外皆然，都想從藝術本身或藝術的形式上建立起規範、原則、法則……。一部藝術史，我們可以找到許多不同時代、不同國家、不同的人，所找出來的各色各樣的藝術的規範。但是在今日而言，除了建築因為有其功用性，某些規範是不可打破的之外，不管是哪一門藝術，沒有任何一條原則未被人打破的。因此我們不禁要問，這一為大家所接受的共通原則究竟在哪裡呢？

從藝術的本位上要想建立原則，已經是極困難的事，但卻也有人從藝術以外來建立規範和評價的標準。這可以分為兩方面來談，一方面是道德的基準，另一方面便是真 (truth) 的基準。

道德的基準從柏拉圖以降，便有所謂「詩的正義」(Poetic Justice)；亦即是說詩應該有一個公道原則：所謂善有善報、惡有惡報，以維繫世道人心。這便形成了一個批評基準，合於這個基準的才有可能是好的，不合則一定是壞。而羅馬時期荷瑞斯 (Horace) 更建立起詩的目的在於「娛樂與教化」(both pleasure and applicability to life) 的雙重原則。在中國亦是如此，孔子曰：「詩可以興，可以觀，可以群，可以怨。邇之事父，遠之事君。多識於鳥獸草木之名。」(《論語·陽貨》) 這也是自實用的觀點，以達到所謂教化的目的。這是古往今來就想建立的標準，在這個標準之下很容易判斷。事實上在今天，我們仍然有很多場合在運用「詩的正義」，尤其是檢查單位。很多人會認為這是老掉牙的觀念，沒有一點討論的價值。但是我不禁要問：人類可以絕對廢除道德的標準嗎？人類的行為難道可以一點規範都沒有嗎？

難道倫理學可以完全廢除了嗎?我覺得這是值得我們重新思考的問題。

　　另一種則是真的基準。這也是古來已有的標準。在西方,亞里士多德是第一位強調「真」的人。他認為「詩比歷史更哲學」。因為歷史所描述的是「已發生之事」,而詩所描述的是「可能發生之事」,已發生者是特殊事件,而可能發生之事則「可能」在任何時代、任何地方發生,故具有普遍性,所以比歷史更哲學❻。由此推論出發,藝術是要表現一個更普遍的東西,或者說表現出人生的「真」來,但「真」又是什麼?

　　十八世紀新古典主義者所強調的「真」是「普遍的、永恆的真理」。在知識的類型上是哲學的,或是形而上的,以此基礎所建立起的真理作為基準,亦即作品愈是發掘出普遍真理的,換句話說,愈是哲學的就愈有價值;反之,則價值為低,或沒有價值。可是到了十九世紀中葉以後,情形發生了改變。

　　「真理」(truth) 變成了「真相」。在此也可分成兩種不同類型的「真相」,一種是從社會出發的社會主義者,認為作品應該表現特定社會的真相,這個「真相」就變成了「現實」(reality)。由此建立一個批評的基準,比如狄更斯 (Charles Dickens) 反映了社會的什麼?巴爾札克 (Honoré de Balzac) 表現了社會的何種真相?左拉 (Emile Zola) 提示出社會的何種意義?他們尤其強調找出社會的不公、被壓迫的、被傷害的;愈能反映「現實」的作品,愈是好作品。

　　另外還有一種看法,卻和前述不同;不是從社會的角度出發的,而是強調從個人出發,強調個人的真相,特別是從心理分析的角度所展現的。這些人所強調的,從一般常識的角度來看,他們表現的是個人的特殊心理狀態,往往不同於一般的「現實」。但他們卻認為這才是

內心的真實，強調內心真實才是最重要的，展現出來的是光怪陸離的潛意識世界。這種強調的結果，也有其問題，以小說、戲劇或電影來說，便成為一個人的病歷卡而已。

這種運用外在的價值觀的批評方法，在今日更是方興未艾，舉凡從人類學、社會學、心理學等各種知識角度來討論藝術的比比皆是，也同樣產生了許多的問題。

第三節　主觀性與客觀性問題

以上所述，是個別地檢視主觀性和客觀性的問題，是將二者作為兩個對立面來討論，彼此是不相容的。但是自另一角度而言：它們既是對立的，而又是相關的。在藝術的批評上，我們有必要從主觀、客觀二者的相關性上進一步加以討論。

首先，一個藝術批評者，必是從其眼睛中所看到的出發，是從他個人的知解開始，也是他個人感情的表露，個人的知識、教養、心性或是人格的顯露。因為一個藝術批評家必須評估他自己的經驗(experience of valuing)：看到了什麼？感受到什麼？理解到什麼？所以一個藝術批評家在批評藝術時，實際上是暴露了他自己，將其好惡、趣味、氣度、學養、人格……赤裸裸地表露出來。批評別人其實正是顯現自己。批評者在評估自己經驗時，不可避免地帶入自己的主觀性，沒有任何人能夠例外。

假如說這個批評家的批評只是他心中所思，或是他的自言自語，那是他純個人的問題，別人當然無從得知；如果他是用一定的語言或

文字發表其意見，將之公諸於世，便是希望別人也能瞭解其意見，或是希望對別人產生一點影響，這便是一種傳達意見的溝通行為 (communicative action)。想要別人也能接受，就不純粹只是個人的經驗陳述，便無法脫開對象，就必須有所謂的「對象的評估」(evaluation of object)，亦即在對對象做評估時提出自己的一套看法。這個看法不是高興怎麼說就怎麼說，而是指涉特定對象；同時也希望別人如採取你的看法時，也會得到相同或相似的效果。在這個基礎上，批評家是被當作一個「說服者」(persuader) 來看待的。而當一個人是一個說服者時，就必須拿出一套說服別人的理由，讓人信服。那你的這套說法便或多或少具有某種程度的客觀性。因為觀眾或是欣賞者個人的素養、心性、趣味各不相同。而一個批評家長年累月接觸藝術，可能看到一般人忽視或看不到的地方，因此他提出的這一套方式對一般人而言應有其教育性，而其教育性也和其說服力連結在一起。所以對一般人而言，通過了批評家所提出的方法，本來不會欣賞藝術的也能欣賞藝術了。這便不能只從個人的喜好出發了，必須對藝術品本身有所認知。因此我們對藝術的評估或價值的判斷不是固定不移的，可能因個人年齡的增長或學習而改變。薛柏德 (Anne Sheppard) 說得好：

假如批評家真的是一個隱藏的說服者，或許他的辯才無礙的能力便無所限制。也許一個作品的任何詮釋都是可能的，任何的評價也是可能的。也許我們只想到一種詮釋或價值是錯誤的，因為我們尚未為其說服。假設我們用我們對手的方式去看該作品，遲早我們會同意他的看法。❼

　　因此對一個批評者而言,「經驗的評估」和「對象的評估」二者是缺一不可的,這也正是主觀與客觀的相關性。但是這二者程度上卻是千差萬別的,在分寸的把握上,所強調的部分便不是人人相同的。這便牽涉到個人的價值觀,因為價值觀的不同,便形成了不同的批評態度,也影響到所採取的批評方法。

註釋

❶ Eric Newton 著 *The Meaning of Beauty*,頁 152,A Pelican Book, 1959。

Fashion differs from taste in degree but not in kind.

❷ 同❶,頁 162。

"Good taste" is therefore a receptive attitude of mind which works backwards through artist's visual expression to his vision.

❸ 同❶。

Only in so far as the spectator can share the artist's emotion can his taste be described as "good".

❹ Mortimer R. Kadish 與 Albert Hofstadter 合撰 *The Evidence for and the Grounds of Esthetic Judgment* 一文,經 Francis J. Coleman 輯入 *Contemporary Studies in Aesthetics*,頁 158–176,紐約,McGraw-Hill, Inc., 1968。

❺ 同❹,頁 171–172。

On the above view, a judgment of goodness is interpretable more or less in the following fashion: "A is a good joke in regard to American middle-class children aged 10–14" means "A has the capacity to arouse comparatively satisfying comic sentiment in a comparatively large proportion of American middle-class children aged 10–14." This is a kind of "market research study" statement.

Such a judgment presupposes the existence of a capacity, i.e., it presupposes a lawful (or at least statistically significant) connection between certain characteristics of the

subject (the ones that make it ludicrous, e.g., exaggeration, duplicity of meaning, an unfortunate outcome, etc.) and certain psychological conditions in the persons (e.g., a playful mood, apperceptive background for perceiving exaggeration, etc.) on the one hand, and the onset of the comic sentiment on the other. Adopting the simplest form, it presupposes something like the following to be a law:

For all objects O_x of type X and for all persons P_y of type Y, O_x has the capacity to arouse comic sentiment in P_y, and this capacity is a function of (1) certain specified characteristics of O_x (the ones that make it ludicrous) and (2) certain specified conditions in P_y (which enable him to respond with the comic sentiment).

I believe that connections of this sort—or, more probably, of a subtler and more complex kind—are real, and I proceed on that belief as an hypothesis. It is my conviction that one major goal of scientific esthetics is the discovery of such laws. To the extent to which we know them, we can predict what objects with what characteristics will arouse what esthetic sentiments in that publics with what extensity and quality. Knowledge of this kind would provide solid and dependable cognitive grounds for judgements of esthetic goodness as interpreted above.

❻ 姚一葦著《詩學箋註》，第九章，頁 86，同第一章❷。

❼ Anne Sheppard 著 *Aesthetics: An Introduction to the Philosophy of Art*，頁 87，Oxford University Press, 1987。

If the critic is really a hidden persuader, there may be no limit to the power of his rhetoric. Perhaps any interpretation of a work is possible and any evaluation too. Perhaps we only think an interpretation or an evaluation wrong because we have not yet been persuaded of it. In time if we come to see the work the way our opponent does then we shall come to agree with him.

第二編

批評的價值觀

第一章　主觀主義

主觀主義 (Subjectivism) 所謂的價值是來自於每個人主觀的判斷，亦即來自每個人的趣味判斷，簡單地說，「美存在於觀賞者的眼中」(Beauty is in the eye of the beholder)，只有你認為它有價值時才有價值。正是所謂「情人眼裡出西施」之意。自主觀主義出發亦有不同的說法，下面介紹兩家理論。

第一節　丟克斯的理論

§1　丟克斯的基本觀念

丟克斯 (Curt John Ducasse) 的觀念，見其所著之《藝術的哲學》(*The Philosophy of Art*) 一書。丟克斯認為：

> ……有一個領域，每個人都是絕對的君主，雖然這個領域只有他一個人，那就是審美價值的領域。❶

他在這裡所強調的乃是：美的價值完全是個人的獨立自主的判斷。因為每個人身體的構造各有不同，自會產生不同的判斷，丟克斯認為，每一個人的判斷都是正當的，沒有對錯的問題發生，即使是同一個人

在不同的時候，所做出不同的判斷，也不牽涉對與不對的問題。他有一句很有名的話，可以說是主觀主義的代表：「我乃最終而且絕不會錯的法官。」(I am the final and infallible judge.) 也就是說，每一個人都是妥當的判斷者。我們再來看他的另一段話：

> 美之確定的意義是建立在觀賞者的構造上，其可變性一如該構造般，那就是說，一樣東西能被一個人恰當地判斷為美，也同樣恰當地被另一個人判斷為不美，或實際上同一人在不同時間作出不同判斷。❷

此一說法非常簡單明瞭，但卻使我們發生很多疑問，以下我們將提出問題，看看在其理論中能否找到解答。

【問題一】如果每一個人的判斷都是對的，趣味有沒有好壞之分呢？或者說有沒有所謂權威呢？

丟克斯認為：

> 當然是有趣味好壞這種事情，但是我提出的好的趣味，乃意指不管是我的趣味，或是人們以我的趣味為趣味，或我所願意採取的別人的趣味。❸

也就是說，他認為所謂的好的趣味只有在一種情形下成立，那就是別人也認為你的趣味是好的，那麼你的趣味便是好的，或者是你認為別人的趣味是好的，願意以他的趣味為判斷的標準，那麼他的趣味

便是好的趣味，你的趣味便是壞的趣味。這完全是一種認定的問題，根本沒有權威意見的這件事。

【問題二】審美判斷有沒有原則、規律或是規範可循呢？

丟克斯認為：

關於繪畫或其他藝術品的所有規則、規範和理論，對你、我或任何人應或不應產生權威，那完全是來自該規範預示我們將在這裡感覺美的快感，或在那裡感覺美的痛感的能力上。❹

又說：

那就是說，是感受判斷規則，而不是規則判斷感受。但規則可能對別人無效，而且可能在任何時候對特定的人停止發生效用，因為很少事情如快感一般地多變。❺

這樣說來，他將藝術有關的一切規則、規範和理論都否定了。

【問題三】藝術的判斷有沒有專家與外行的分別？

丟克斯否認其分別，自無足怪，他說：

由此來看，無論如何，專家比起外行人來，其評價基本上建立在主觀的和個人的趣味上，並無兩樣。❻

【問題四】從歷史上來看，有很多的藝術品都獲得差不多的評價，有沒有客觀的因素存在呢？

丟克斯認為：

因為人剛好有相同的結構、相同的趣味，因此對藝術品也會有相同的快感，這就像喝酒、吃東西是一樣的，大家都會產生同樣的快感。❼

如上所述，應該是什麼問題都答覆了，在邏輯上似乎找不出毛病來，但是不是真的沒有問題了？下面將要分幾個層次來討論。

§Ⅱ 對丟克斯的討論

在沒有進行我的討論之前，不妨先做個小小的測驗，下面是李商隱的一首詩〈細雨〉：

帷飄白玉堂，簟卷碧牙床，
楚女當時意，蕭蕭髮彩涼。

你讀了這首詩，如何判斷它的價值呢？你是否在沒有弄懂它之前拒絕判斷它的價值？這首詩一共二十個字，不但是寫「雨」，而且是綿密的「細雨」，但在詩中卻沒有任何一個與「雨」有關的字，這首詩到底在表達什麼？下面我試著解說一番。

　　這首詩裡描寫的雨，以縱的來說，像帷幕一般飄動，以橫的來說，則像蓆子捲過，以兩個比喻來形容雨之細密。所謂楚女，是指楚國的神女，按屈原在〈離騷〉中曾描寫神女之濯髮：「夕歸次於窮石兮，朝濯髮乎洧盤」，指神女在洗濯長髮時，那頭髮有光澤如同雨絲一般。但是這只是瞭解本詩的一個層面。更進一步我們可以發現，詩中所描寫的住在這樣豪華的白玉堂裡洗濯長髮的女人，會不會給人一種空虛寂寞之感？那麼就不只是表現細雨，實際上是一種心境的描寫，有自況之意呢？這種心境每個人的體會當然是不同的，是在一種迷離恍惚之間流露出來的。既是如此，對一個藝術品在懂與不懂之間、瞭解與不瞭解之間，是真的沒有差別嗎？真正專家與外行之間所做的判斷會相同嗎？任何的判斷都是絕不會錯的嗎？

　　因此我們可以瞭解，丟克斯犯了一個很大的毛病，那就是在欣賞藝術時應該是有兩個層面的，一個層面是感性的層面，還有一個便是知性的層面 (rational enjoyment; intellectual enjoyment)（詳見《詩學箋註》，頁 118 至頁 119）。知性的層面是建立在我們的瞭解上，我們對東西的瞭解會產生快感，所以瞭解與不瞭解所做的判斷是不同的，事實上，不瞭解時所做的判斷根本是錯誤的判斷，怎麼會沒有差別呢？史陀尼斯 (Jerome Stolnitz) 對丟克斯的批評，見於其所著《藝術批評的美學與哲學》(*Aesthetics and Philosophy of Art Criticism*)。史陀尼斯認為丟克斯犯了一個毛病，即將理由 (reason) 和動因 (cause) 加以混同，史陀尼斯指出：

　　動因是一種心理事項，乃導致知覺者喜歡或不喜歡該作品，從而對其判斷為讚賞或不讚賞。理由乃辯護其喜歡或不喜歡，

從而支持他對作品價值的判斷。動因並不經常是理由。
不管一個人有什麼樣的經驗，都有一個動因。無論其審美經
驗是如何生糙或表面化，都有其可解釋的原因，諸如錯讀、
不熟悉、自己的偏見等等。「動因」是一個大的、雜亂的範
圍。「理由」則多所限制。在道德上，同樣所有的行為都有其
動因，但是理由只存在於那些倫理的辯護上。我們會問一個
做出不必要殘忍行為的人：「你為什麼那麼做？」而他會回
答：「因為我生氣。」那就是他行為的動因。但是，我們會對
他說：「沒有理由那樣做。」❽

史陀尼斯將此運用來批評丟克斯的理論，他認為喜不喜歡、愛不
愛好、滿不滿足乃是一種行為的「動因」，凡是涉及到行為的，不管是
什麼行為都有其動因，而造成行為動因的原因則有很多，比如根本沒
有用心讀、或不熟悉、或帶著偏見等等都是，所以在動因之外，還應
該進一步追問他這樣做的理由。

照我的解釋，「動因」是屬於情緒的層面，所謂「我生氣」，正是
情緒的發作。情緒是衝動的，是沒有經過思考的。而「理由」則屬於
理性的層面，是來自思考的結果。因此自理由可以判斷行為的對與錯。
由此我們得知，審美這種行為也有兩個層面，一種是情緒的，就是所
謂的快感；但審美並不止於情緒的一面，應該還有知性的一面，它之
所以造成我們快感的理由。事實上丟克斯理論的本身亦有破綻，當他
談到欣賞音樂時曾說：

他們不是純然聆聽音樂；他們只聽到音樂的元素、音樂的素

材、或者有時從嘈雜中浮現出來的一些樂句的片段。❾

從這段話中，我們至少可以發現，他承認每一個人在聽音樂時有所不同，會聽音樂和不會聽音樂的人是有所差別的，這種差別當然會影響到判斷的不同。如此一來，如何能將每個人都放在同一個水平上來看待？可見對美的感覺是不能一視同仁的。如果丟克斯所說是對的，每個人都是最後和最不會犯錯的判斷者，那麼價值判斷就成了虛無主義 (Nihilism)，藝術批評還需要存在嗎？

第二節　尤斯的理論

§1　尤斯的基本觀念

尤斯 (George E. Yoos) 的觀念見於其 〈一個藝術品是以其本身為標準〉 (*A Work of Art as a Standard of Itself*) 一文。雖然尤斯認為自己是客觀主義者，但實際上這是一種披上客觀主義外衣的主觀主義。

我們先看其前提，尤斯認為，一般藝術批評大多是從藝術品的比較中來劃分等級，或者是依照外在的標準來評估，他對此提出質疑。其理由是這樣的：一個藝術品的本身是獨一無二的，或說是具有獨創性的，表現於特定的、獨有的情境中，不可能再發生的，所以找不出一個普遍的、或是宇宙性的標準來衡量。因此尤斯主張，不從藝術品的外在，也不是從別的藝術品來尋找標準，而是從這個藝術品的本身來抽取標準。因此他提出一個「基本面」(primary aspect) 的名詞來，

他所有的批評理論都是建立在這個「基本面」上。

> 有關藝術品判斷的重要者，乃在藝術品中，我選來稱之為「基本面」的客觀之認知。對藝術品基本面的認知，作為判斷藝術品的成功或失敗的標準。上述藝術品是否有這樣一個基本面的問題，或者事實上我們所真正認知的乃是次要面，在判斷行為中係易於發生的。在該判斷的行為中關係重大者乃認知基本面，係實現或成功判斷行為的必要條件。
>
> 我稱之為「面」，因為它就是我們所感知的藝術品的特徵，此特徵可使我們對該藝術品採取一觀點或展望。我稱之為「基本」，因其是我們在藝術品從開始、延續到終結的展望中所得到的一種經驗的回顧。我所謂的「基本面」，則是在藝術品的經驗回顧中直接捕捉到的。藝術品的基本面乃吾人認同該作品之本質。假如我們理解的它改變了，我們會認為這個作品是不同的，就好像我們會認為，假如一個人的人格徹底改變了，那就是完全不同的一個人了。總結來說，當我們想到一個藝術品可能改變時，我們會想到，這種改變有其限制：此項特徵如改變了，給予我們的乃一新作。❿

我們拋開原文，加以說明。尤斯所提出來的，其基本觀念乃是：批評的工作首先要抓住的就是「基本面」。何謂「基本面」？實際上這裡所討論的主要是指「時間藝術」(Time Art) 而言。時間藝術中特別像戲劇、小說，所提示的是一種人生的經驗。或者說，我們在看一部小說或是戲劇的時候，我們所捕捉到的，是在從開始一直到結束所延

續下來的活動中，所抓到的東西。這個所捕捉到的經驗就叫做「基本面」。但有一個基本條件，那就是：你所捕捉到的是不能夠更改的，如果你更改了，那就變成另一個新的作品。因此尤斯又提出「次要面」(secondary aspect)。他說：「其特徵乃能被改變，而不致改變其作品的認同，謂之次要的。」⓫

簡而言之，所謂「基本面」是不可改變的，而「次要面」是可以改變的，這是尤斯理論的出發點。由此他建立其價值觀，認為藝術品的價值係來自「基本面」中產生的「預期」(expectation)。也就是說當我們讀一部小說，或是看一部戲劇的演出、讀一個劇本，或是看一部電影，在看的時候，必然有所預期，亦即在事件的發展中會帶來預期，尤斯認為在這個預期上，如果這個作品能夠超越預期，便是好作品。

> 大部分偉大的藝術在某方面來說是破壞傳統的，它破壞我們所預期者。在藝術中的想像性和創造性不單是出乎意料之外，而是非預期的發展或強化。我們能夠衡量想像力和創造性，其基本面的發展或強化超越我們所可預料或可能預期的程度。如此，基本面就建立了一個我們所能期待的模式。好的或偉大的藝術超越這種預期。我們便能由作品超越預期的程度來建立作品的好或偉大的程度。⓬

尤斯將這種預期的超越與否當作一個標準，這個標準不是外來的，而是來自作品的本身，尤斯將這種批評稱之為「指向批評」或「指示批評」(directive criticism)。

上面我們所討論的批評，是運用基本面作為標準，由其發展
和強化中直接捕捉價值。指向批評在這些價值的捕捉上幫助
我們。如此，我們有一個不同層次的批評，係以基本面作為
標準的批評所設定。指向批評具有指出強化或發展的功能。
沒有這種強化或發展的認知，我們將難以適當地衡量強化或
發展的程度。因此，指向批評對藝術作品的全面鑑賞是極重
要的。缺乏從藝術品為自身的基本面所建立的標準來作全面
的鑑賞，將無法適當的判斷藝術品。❸

這種批評是有其條件的，第一，批評者必須對這門藝術的歷史非
常瞭解，第二，必須對這種表現方法、對藝術品表現的媒介物有相當
程度的熟悉，一個外行人的預期和內行人的預期是不一樣的。他說：

預期作為一個標準，明顯地是與藝術品的觀賞者相關的。假
如他不熟悉這個藝術形式的歷史傳統，或是他不熟悉那個藝
術形式的材料和媒介，他建立於預期基礎的判斷標準將十分
不同於此類藝術形式的批評家和歷史學家。缺乏經驗的觀賞
者傾向於低層次的預期。因此，這類觀賞者可能會把有能力
的批評家嗤之以鼻的作品評估為好的作品。另一方面，缺乏
經驗的觀賞者在強化或發展價值的捕捉上可能失敗。在後者
情形下，他可能將一個有能力的批評家評估為優秀的作品，
判斷為拙劣。❹

尤斯以上的理論僅適用於具有發展性的時間藝術，但是藝術上還

有許多不具備發展性的藝術，比如空間藝術中的繪畫、雕刻又該如何判斷呢？因此尤斯提出關於美術品 (a work of fine art) 的批評部分，認為對美術品而言，因其沒有發展性可言，藝術家的目的只是創造一個「被命名的實體」 (entitled entity)，因此批評的基本面就是建立在此「被命名的實體」上❶❺。以上便是尤斯的基本觀念。

§Ⅱ　對尤斯的討論

對於其美術品「被命名的實體」的部分，因僅以其標題作為判斷的依據，是過於粗糙的說法，將不予討論外，對於他的基本觀念，我提出幾點來加以探究。

尤斯認為「基本面」是一個藝術品的客觀認知，這點是有問題的。尤斯所提出的觀念，不論是就發展的形式來說，或是「被命名的實體」，看起來好像有其客觀性的存在，但所謂「超越預期的程度」實際上是觀賞者自己所捕捉到的、是觀賞者自己所建立起來的標準。比如看一部電影，從看的過程中其經驗的迴響，是從對於作品的事件從頭到尾整體經驗的把握和瞭解上得來的，也是從發展的過程中觀賞者個人所建立起來的標準。是否每一個人所捕捉到的經驗都是一樣的？這是不可能的，每一個人從看的過程中所捕捉到的印象 (impression) 怎麼會一樣？那有何共同標準可言？這是屬於個人自己的。尤斯也承認，此一標準絕對不是外來的，而是自身從作品中所建立起來的，有沒有超越個人的預期，別人是無從知道的。同時他自己也認為每個人有所差別，這是關係到觀賞者本身的趣味和修養，也影響到其價值判斷。如此客觀性何在？

　　他所謂「超越預期的程度」簡而言之便是指作品的獨創性，要瞭解其獨創性，就必須從這門藝術過去的歷史中比較得來。如果觀賞者都受過相當的訓練，當其觀賞藝術品的判斷意見分歧時，應該以何為準呢？是不是要有一個「典型人物」(ideal person) 呢？又要以誰為典型人物呢？這是很難有答案的。事實上當個人採取自己的標準時，應該是屬於主觀主義的批評標準，而非客觀主義的批評標準。

　　尤斯企圖建立一種判斷價值的方法，特別是在具有發展性的藝術中，使我們可以由此方法從事批評。這樣的作法與丟克斯是不同的，丟克斯認為人人都是對的，沒有所謂的錯，而尤斯認為應該有所差別。這便回到人的趣味的問題上來了；簡而言之，還是有好的趣味和壞的趣味的差別。當然也就同樣存在難以認定的問題。

　　是不是超越預期就是好的作品呢？以戲劇來說，一般人都知道偵探劇最能超越預期，像英國的《捕鼠機》(*The Mouse Trap*)，連演三十多年，其情節的發展確實超乎人的想像之外，但是不是凡偵探劇都是好作品呢？我們只能說，凡超越預期的可能是好的作品，但不能說凡超越預期的就絕對是好的，不能如此武斷的。

註釋

❶ Curt John Ducasse 著 *The Philosophy of Art*，頁 288，紐約，Dover Publications, Inc., 1966。

...there is a realm where each individual is absolute monarch, though of himself alone, and that is the realm of aesthetic values.

❷ 同❶，頁 284。

Beauty being in this definite sense dependent upon the constitution of the individual observer, it will be as variable as that constitution. That is to say, an object which one person properly calls beautiful will, with equal propriety be not so judged by another, or indeed by the same person at a different time.

❸ 同❶，頁 285。

There is, of course, such a thing as good taste, and bad taste. But good taste, I submit, means either my taste, or the taste of people who are to my taste, or the taste of people to whose taste I want to be.

❹ 同❶，頁 292。

All rules and canons and theories concerning what a painting or other work of art should or should not be, derive such authority as they have over you or me or anyone else, solely from the capacity of such canons to *predict to us* that we shall feel aesthetic pleasure here, and aesthetic pain there.

❺ 同❶，頁 293。

This is, the feeling judges the rule, not the rule the feeling. The rule may not be valid for someone else, and it may at any time cease to be valid for the given person, since few things are so variable as pleasure.

❻ 同❶，頁 293。

From this, however, it does not in the least follow that the evaluations of the professionals ultimately rest on any basis less subjective and less a matter of individual taste than do those of the layman.

❼ 同❶，頁 286。

❽ Jerome Stolnitz 著 *Aesthetics and Philosophy of Art Criticism*，頁 415–416，美

國，The Riverside Press, 1960。

A cause is some psychological occurrence which leads the percipient to like or dislike the work and therefore to judge it favorably or unfavorably. A reason is something which *justifies* his liking or dislike and therefore *supports* his judgment of the work's value. Causes are not always reasons.

Whatever experience a man has, there will be causes for it. However crude and superficial some aesthetic experience is, it can be explained causally, e.g., misreading, lack of familiarity, preoccupation with oneself, etc. "Cause" is a large and promiscuous category. "Reasons" are much more limited. In morality, similarly, there are causes for all actions, but reasons only for those which are ethically justified. We ask a man who performs an act of needless cruelty. "Why did you do that?" and he replies, "Because I was angry." That was the *cause* of his action. But, as we say to him, "That's no *reason* for acting that way."

❾ 同❶，頁 230。

They simply do not hear the music; they hear only musical elements, musical material, and perhaps now and then emerging from chaos, some bit of musical phrase.

❿ George E. Yoos 撰 *A Work of Art as a Standard of Itself* 一文，經 Matthew Lipman 輯入 *Contemporary Aesthetics*，頁 454，Boston, Allyn and Bacon, Inc., 1973。

What is important in such judgments about works of art is the recognition as objective in the work of art of what I choose to call a *primary aspect*. The recognition in the work of art of a primary aspect acts as a standard in judging the work, its success or failure. The question whether or not the work in question has such a primary aspect, or whether what is recognized is *really* in fact secondary, is incidental to the act of judgment. What is crucial in such a judgment is that the recognition of a primary aspect is a necessary condition for the act of judgment of fulfillment or success.

I call it an *aspect*, for it is *the* perceived feature of a work of art which enables us to take up a point of view or a perspective of that work. I call it *primary* in that our recollection of the experience of the work begins, continues, and terminates in that perspective. What I am calling a primary aspect is *directly prehended* in the recall of the

experience of the work. It is that aspect of the work which is essential to our identification of the work. If we apprehended it as changed, we would think of the work as altogether different, just as we might think of a person as entirely different if there would be a radical change in his personality. Consequently, when we think of possible alterations that could be made in a work of art, we think of them as limited by those features that if altered would give us a new work.

⑪ 同❿，頁 457。

A feature that can be conceived to be altered without changing the identify of the work will be called secondary.

⑫ 同❿，頁 458。

Most great art breaks with tradition in some respect. It violates what we are led to expect. Imaginativeness and creativeness in art are not simply the unexpected, but unexpected development or enhancement. We are able to measure-imaginativeness and creativeness to the degree that the development or enhancement of the primary aspect transcends what we might have predicted or might have expected. Thus, the primary aspect sets up a pattern of what could be expected. Good or great art transcends that expectation. We are able to establish the degree of goodness or greatness of the work by the degree the work transcends expectation.

⑬ 同❿，頁 459。

In the above discussion of criticism that uses the primary aspect as a standard, development and enhancement are directly apprehended values. Directive criticism assists us in the apprehension of such values. Thus, we have a different level of criticism presupposed by criticism using the primary aspect as a standard. Directive criticism has the function of pointing out enhancement or development. Without the recognition of such enhancement or development we have failed to measure adequately the degree of enhancement or development. Consequently, directive criticism is important for the full appreciation of a work of art. Without a full appreciation there can be no adequate judgment of the work of art in terms of the standard it sets for itself in the primary aspect.

⓮ 同⓾，頁 458。

Expectation as a standard is obviously relative to the beholder of the work of art. If he is unacquainted with the historical tradition of a given art form or if he is unfamiliar with the materials and medium of that art form, his standard of judgment on the basis of expectation would be quite different from that of the critic and historian of that art form. The beholder with deficient experience would tend to have a low level of expectations. Consequently, such a beholder might rate a work as superior that the competent critic would rate as inferior. On the other hand, the beholder deficient in experience might fail to apprehend the value of the enhancements or developments altogether. In this latter case he might rate as inferior a work that the competent critic would judge as superior.

⓯ 同⓾，請參看頁 461。

第二章　客觀主義

　　客觀主義 (Objectivism) 與主觀主義的觀點正相反，認為價值存在於物 (object) 之中，美或價值乃事物的一種屬性。因此他們認為美是一種獨立的存在，不依附任何其他的因素，也不會因人而改變，所以美或價值是客觀的而且是絕對的 (objective and absolute)。所以這派理論又被稱之為絕對主義 (Absolutism)。美既是獨立的存在，審美就是「發現」了它。以一個比喻來說，我們打開眼睛，我們看見了它，我們閉起眼睛，它還在那裡，換句話說，它不受人的任何影響。這是客觀主義的基本觀念，但是說法各不相同，下面將介紹四家的說法。

第一節　喬德的理論

§1　喬德的基本觀念

　　喬德 (C. E. M. Joad) 的論點見其所著 《物質、生命和價值》 (*Matter, Life and Value*, 1929)。

　　他認為美的客觀性是建立在美是獨立的、自我充足的、是宇宙中真正獨一無二的因素 (factor)，它不依賴其他任何的因素而存在。所以我們欣賞一個藝術品，不論是一幅畫或是一首音樂，我們不是在陳述我們的感受，也不是在談論我們心靈與藝術品之間的關係，而是在斷

定它裡面有沒有一種性質或特質。他說：

「美的客觀性作為一個普遍的概念」一語，我想指出的乃是：
美是一個獨立的、自我充足之物，此乃宇宙中一個真正的、
獨一無二的因素，而且它不依附於宇宙中任何其他因素而存
在。進而言之，我的意思是指，當我說一幅畫或是一段音樂
是美的，我並不是在陳述關於我或任何其他人或人的身體所
可能有的或已經有的感受，也不是在說一種存在於我心中或
其他任何人心中或人身體與上面所提到的畫或音樂之間的關
係，而是我在做一個關於畫或音樂本身所具有的性質或特質
的斷言；而且這個斷言是用來意謂，由於擁有這個特質或性
質，畫或音樂便處於某特別關係，從而得以界定為一般而言
屬價值世界，特殊而言便是美。❶

簡而言之，美與觀賞者的感受無關，而是因為觀賞者發現了藝術
品的某種性質或特質，這個性質就是美；同時也因為藝術品擁有這個
性質，所以可以被稱之為美。

喬德舉了拉菲爾 (Raphael) 所畫的 〈聖母像〉 (*The Sistine
Modonna*, 1512–1513) （圖四）為例來說明（按這幅畫係在德國德瑞斯
頓 (Dresden) 的 San Sisto 教堂裡，畫的是羅馬教皇 St. Sirtus 跪在聖母
的右方）。喬德指出，假如有一天，人類完全毀滅了，只留下這幅畫，
這幅畫的性質有沒有改變？唯一改變的，只是沒有人欣賞而已。我們
能說這幅畫就不美了嗎？

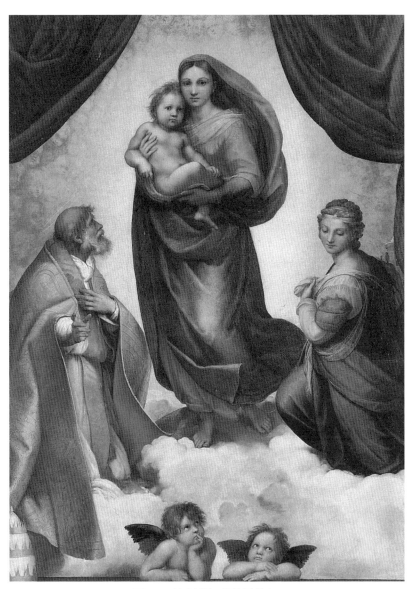

圖四：拉菲爾〈聖母像〉

最後讓我們假定，這個世界上所有的人都毀滅了，只留下一個人。讓這個整個人類的生存者——此刻我們要假定沒有所謂神聖心靈這種事——面對拉菲爾的〈聖母像〉。主觀主義者會說：這幅畫仍然是美的，因為有人欣賞它。再進一步假設，最後一個靜觀這幅畫的人也毀滅了。這幅畫可有任何變化發生？其所經驗的可有任何改變？事實上對它做了什麼呢？唯一的改變只是沒有人再欣賞它了。所以它就自動不再美了嗎？❷

換言之，美是一個客觀的、獨立的存在，不受有沒有人欣賞的影響。喬德事實上是把美與審美分開，他認為美是獨立存在，審美是因人而存在的。因此美與審美是兩回事。下面喬德分為三點來討論。

一、美感不是來自我們的心靈，而是當該物為我們的心靈所正確地鑑賞時才會產生所謂美的價值。

在此不是斷言當心靈與任何一個已知的物質結合時，美就隨之而產生，而是只有在與某特定的物結合時（美才能隨之產生），亦即在一定的條件或發展的情況下，為心靈所正確地鑑賞時，才能進入一種審美價值能被斷定的關係。隸屬於特定類別的性質乃是物自身所獨自擁有的，那就是說，這種性質之能與（我們的）認知相關。假如我們稱這個性質為 x，我們可以說，唯有物是獨立地具備 x 性質，才可能進入審美的關係上來。❸

60

二、審美係建立於一種關係上。此種關係他假定 A 代表物（如一幅畫），B 代表認知或鑑賞的心靈，R 是 A 與 B 之間的關係，即 A 為 B 所知。因此，審美不僅是跟 A 有關係，也不僅是跟 B 有關係，而是 A 與 B 之間的相互關係 R。他說：

美為一性質，既不是 A（畫），也不是 B（心靈），而是 R，特別是當 R 代表著 A 與 B 之間的關係時。當心靈對一幅畫的關係為欣賞時，乃明顯地不同於不喜歡一幅畫時的關係。所以 R 是變化的，就如同 A 是變化的，也與 B 的變化一樣，即使是同樣的心靈，在不同的時間中，對於一幅畫的感受亦可能是不同的。❹

由此我們得知，A、B、R 是三個變數，所以審美的價值對個人言，純然是主觀的，但是不管怎麼變化，都不會影響美的存在。美是獨立於人之外的。

三、美的價值是主觀的，能不能把握、能不能瞭解美的價值是個人的問題，與個人的知識有關，個人可能缺乏這方面的知識，但這並不能影響到物之性質。

因此，關於 x 的知識係不同於 x，去除此不能影響於彼；也就是說，知識的有無不能夠影響到所知的物體的性質。所以物體擁有的美的性質，對於或在任何可以捕捉該物的心靈中，沒有任何事能夠發生而影響到其美，不會因為被欣賞而增加，也不會因為被輕蔑而減少。那個被心靈的有無影響到的不是

美，而是美的鑑賞。❺

故知喬德將美與審美截然分開，美是獨立存在的，美不會因人而改變；但審美是可以改變的，審美是因人而異的。如果我們要問「審美」是什麼？審美者，乃「發現美」是也。

……當他認知、注意到這幅畫是美的，而且在說他認知這幅畫是美的時候，就包含了一種「發現」的態度，但是我們也意謂，所發現的係獨立存在於該發現。❻

喬德承認，審美不是人人相同的，因為人的判別力各有不同，有的人「接近真相」(near the truth)，有的人「更接近真相」(nearer the truth)。有的人受到宗教、哲學思想的限制而妨礙審美。但是不管對美的價值評估是如何不同，是不會影響美的本身的。就比如猜房間裡的溫度一樣，不管是如何的各人不同，都不會影響房間的溫度。最後他甚至認為當人類毀滅了，「留下一幅沒人欣賞的聖母像，總比留下一個化糞池好」❼。

§II 對喬德的討論

以上的理論，看起來言之成理，但是問題很多。喬德將美與審美分開，認為美是獨立的存在，不受審美者影響，所以有人可以發現美，有人不能發現美，那麼誰才能發現美？那是否只有好的趣味才能發現美？喬德自己說：「誰的趣味是好的，誰的是壞的，這是不可能確定

的。」❽如此便發生一種情況，當一個新的作品發表時，別人不欣賞，我們是不是可以說：「你根本沒有發現它」？這樣說來，美的本身實際上是不可知的。

若美是建立在一定的性質上，那我們要問：這個性質是什麼？對這點，喬德沒有說明，也無從說明。如果沒有具體說明，本身便是一個空洞的名詞，是一個沒有內容的空洞觀念，如此空洞的觀念，我們便無從推演出什麼來。

喬德所提出來的理論，不是建立在事實證據 (factual evidence) 之上，以房間的溫度來說，拿一個溫度計便可以解決，對錯是很容易找出來的。我們的審美可有一個「量美計」嗎？所以這是沒有事實證據做基礎的理論。喬德提出拉菲爾的〈聖母像〉作為美的絕對價值的例證，但是沒有了人，何來價值？因此便成為一個笑談。

第二節　威瓦斯的理論

§1　威瓦斯的基本觀念

威瓦斯 (Eliseo Vivas) 的觀念見其所著 《創造與發現》 (*Creation and Discovery*, 1955) 中 〈批評的客觀基礎〉 (*The Objective Basis of Criticism*) 一文。威瓦斯是一個客觀主義者，但是說法與喬德不同，他認為「價值是客觀的」(value is objective)，美是存在於客體之中，審美的價值不是只有少數或一些人才能發現，而是對公眾開放的。他說：

審美的判斷是客觀的,意指斷定一物之美的價值特徵之呈現,
係開放給公眾察看的。❾

我們說某某人很美,就表示他呈現了某些特徵,大家覺得他美;
這個特徵不是只有某些人看得出來,而是大家都能夠看得出來的。如
果說這個美只有某個人看得出來,只有某個人才能發現,那只有一個
可能,那就是那個人在撒謊。

當我說「珍是美的」,我是在說,珍這個人的美是存在於她臉
部的輪廓、她的眼睛、她的嘴、她光滑的肌膚和頸部,而不
是指我自己的。她的美絕對不在我自身,也不是存在於我對
她的反應。雖然,我當然無法發現這些,除非我對她存在的
特徵有所反應。假如美只對一個人顯露,同時以一種不能夠
傳達的方式表現,如此便沒有其他人能夠發現,那麼除非宣
稱發現美的這個人是一個說謊者,別無話說。❿

以上是威瓦斯的出發點,威瓦斯和喬德最大的不同,在於喬德所
謂的特質並無特定所指,變成一個空洞的名詞,但是威瓦斯所提出的
「價值的特徵」(value trait) 是與其結構 (structure) 相關,「結構」就不
是一個空洞的名詞了。

對一物之客觀判斷,不僅關係到一種價值的特徵,而且正因
該物擁有價值所依據的可分辨的結構。如此定義,是因為藝
術包含有一種天生具組織性能的材料,藝術家為了抓住一定

審美價值的基座，而有意地將之具體化。**⑪**

因為一個藝術家是根據他的意圖處理材料，目的是要獲得審美的價值，而處理這個材料一定要形成一個組織，這種組織的能力是一個藝術家所必須具備的。這種說法是指出，一個藝術家創造一件藝術品的時候，不論如何都需要將他的材料加以組織，這種組織或結構就是價值所依賴的。因此美的價值是可以通過其結構或組織而獲知。如果價值無所依據，那就像喬德一樣，美成為不可知的了。

只有透過他們所扣住的相關結構，關於審美的價值才是可能的；否則一物的價值的出現，便是全然地偶然和神奇，只能被某些人意外地把握，而對那些不能把握的人而言，則是永遠封閉的。**⑫**

由上所述，可知威瓦斯如何強調價值和結構的關係，脫開了結構，我們便不能知道什麼是價值。如此產生了一個問題：既然價值是要從結構來認知，其他都是偶然的，那麼有沒有可能藝術品的價值不是從結構中得來的呢？威瓦斯對此，曾舉實例來加以說明：

一張褪色的死去孩子的照片，可能被他的母親當作和傑出藝術家所畫的肖像畫一樣，具有同樣的感情。對他的母親來說，這兩個東西的價值，並不需要依靠它內在的結構，而可能完全建立在讓她想起所失去孩子的此一外在和純屬偶然的力量上。在一個美的對象中，無論如何，結構對應於價值，同時

傳達價值，無關於主體（母親）所掌握的和客體（照片）所
屬之間的那種純然偶然的關係。實際上，一個美的結構成功
地排除了無關的價值，同時嚴格控制了價值，以及其所傳達
的意義。❸

我們知道，美是無法討論的，喜不喜歡更是個人的主觀，假如對
一個藝術品，當大家的意見不同、判斷發生衝突時，應該怎麼辦？威
瓦斯在此便提出了以「結構」作為討論的基礎，他說：

我們所作成的基準是容許修正的，因為有一個先在的結構，
在所對應的價值判斷衝突時，經由結構和價值的發現來考案，
可訴之於彼此角度，以修正每一因素，蓋判斷發生衝突時，
便顯示出這種修正的需要。❹

威瓦斯和喬德之所以不同，主要是因為喬德對美的客觀性質是什
麼？由何得知？完全沒有說明。威瓦斯前進了一步，提出了「價值的
特徵」，認為價值係與結構或組織相關。但「結構」在此，不是指任何
狹義的藝術規範 (canons)，因此項規範會因時代環境的改變而失效。
例如「黃金比例」(Canons of proportion)，就是一種規範，這些規範因
時代而改變；又如希臘人所依循的雕塑的比例，到了現代便完全被打
破了。但此間所謂的結構是具有普遍性的，蓋不論規範如何改變，必
定有一個結構存在，因為通過一個人的創作意圖，便必然有一個結構，
或至少有一個組織，否則便不成其為藝術品。

若我們將結構以 P (property) 代表，價值以 B (beauty) 代表，威瓦

斯認為，當 P 產生時，B 便產生了；P 存在，B 也存在；認出了 P，也就認出了 B。因此這裡提出了一個可以討論的基礎，從這個討論中，可以將對美的分歧的看法，變成一致的看法。因此威瓦斯的理論似更具普遍性，也較周延。但是卻不是沒有問題，下面我分兩點來討論。

§Ⅱ　對威瓦斯的討論

　　結構與美的關係是不是構成必要和充足的條件呢？結構好，是否就代表了一定有價值？以戲劇而言，在易卜生 (Henrik Ibsen) 之前所流行的佳構劇 (well-made plays) 講究的便是好的結構，我們是否能說，佳構劇就一定是好的劇本？好的結構的劇本就一定具有價值？恐怕不見得，因為價值的高低並不完全看結構，有時候一個結構完整的劇本，反而是機械的，因此結構雖是與價值有關，最多是一個必要條件，但並不能夠成為充足條件。

　　「結構」、「組織」仍然是抽象的名詞，但是藝術品本身變化複雜，從結構的討論中，是否就可以獲得共同的認知呢？恐怕也是疑問。威瓦斯既認為美是絕對的存在，但當大家認知不同時，那究竟有誰才知道美呢？他說可以討論結構。假如討論結果仍然是各說各話，沒有共識，那美豈非仍然不可知的了。

第三節　柏爾德斯里的理論

§1　柏爾德斯里的基本觀念

　　柏爾德斯里 (Monroe C. Beardsley) 的理論見其所著 《美學：在批評哲學中的問題》 (*Aesthetics: Problems in the Philosophy of Criticism*, 1958; 1981)。柏爾德斯里稱自己的理論為 「工具理論」 (The Instrumentalist theory)，係從工具的性質來討論審美的問題，特別是討論審美的價值問題，也就是說把藝術品當作是一個工具。把藝術品當作工具的觀念起源很早，羅馬時代的荷瑞斯便是其中一位，他強調藝術的教化功能，必須對社會有益。在中國也是如此，像「文以載道」便是在強調文藝的教化性質。但是柏爾德斯里的「工具理論」則與傳統的說法不同，蓋不論東、西方之把藝術品當作工具，這個工具都不是來自藝術品本身，而是外加上去的，是賦予藝術品一種功能。

　　柏爾德斯里則是從藝術品本身所產生的美感經驗的 「能力」 (capacity) 出發；也就是說，他這套理論是從藝術品產生美感經驗的功能的大小，來確立價值的大小。他所謂工具性不是外加的，而是來自藝術品本身所產生的美感經驗，也就是說從審美出發的。

　　柏爾德斯里的整套理論是從「這是一個好的美的客體」(This is a good aesthetic object) 這句話出發的，其中 「美的客體」 (aesthetic object) 指的是任何藝術品，我們可以 "a good X" 來代表。這種用語裡的「好」(good) 和我們天天在用的「錢是好的」(Money is good)、「你

是非常好的」(You are very good) 不同。日常用法裡的「好」是一個述語 (predicate) 或嚴格地說為「述語形容詞」(predicate adjective)，但是 "a good X" 則不同，是此字的「附加用法」(the adjunctive use of the word)，也就是說，good 是附加在一個名詞之前，所以 "a good X" 是有特別意義的。因此在討論好的藝術品之前，必須先瞭解其用法。

假設有人說：

「這是一個好的 X」，意指「這是一個 X，而且我喜歡它。」如此就可能找到一些把「好」用作附加用法的常用片語，同時它顯示出比說話者的喜好還多一點，例如「一段好時光」。但是當我們說某樣東西是好的螺絲起子，或一隻好的母牛，或一個好的水管工人，我們是肯定地比說它屬於某一類和所喜歡的要多些。我們正陳述所喜愛的基礎，而這基礎在於螺絲起子或母牛或水管工人的能力，此類東西所可預期實現的特定方式上。❶❺

因此在附加上「好」字的東西便屬於一個特定的類別，他稱此類別為「功用類」(function-class)，但只有某種東西可以歸入此類，他界定其性質如下：

當我們標示了如此類別之後，我們可發現這個類別的成員可以做到，而其他相似類別的成員無法做到，或無法做得如此好。也許偶然有些這個類別以外的，可以比這個類別裡的一些做得更好，但是以這個類別的整體或平均值來說，它是最

好的，或對這個工作來說這個類別是唯一能做的。因此這個類別可稱為一功用類，而其成員可以說具備了此功能。

功能並不是必然地連結著意圖：它乃從事某特定（令人滿意的）方式的物之能力，而不管它是否是為了此目的而創造出來。當然，螺絲起子對旋轉螺絲帽來說是最好的，是有意使其具此功能的。母牛則不是，但仍然有你能從中得到的好處，或者說自母牛所得到的，是其他動物無法提供的，或如此廉價或豐富或可靠地提供的。❶⑥

「功用類」並不一定是人類所創造的，同時它的功能也可以消失，為別的東西所取代，比如從前最好的交通工具是人力車，有所謂好的人力車，後來被三輪車所取代，三輪車也有好的三輪車，後來又被計程車所取代，因此功用類中的東西並不是固定的，它可能被其他的東西所取代。

我們再以「一個好的 X」(a good X) 這樣一個公式來加以變化，是不是有「一顆好的星星」(a good star)、或是「一個好的白癡」(a good idiot)、「一個好的痲疹病例」(a good case of measles) 等的可能性？

事實上這些語句看起來是沒有道理的，只有在極偶然的情況下才有上述的語句產生，例如「一顆好的星星」，或許在古代航海時可能因為某星星與航海有關而如此說；「一個好的白癡」，也許在課堂上提到一個典型的例子時可能用到；同樣的道理，「一個好的痲疹病例」這樣的語句可能在醫學上用到。因此要用到這種句子時，必然是它指示了什麼，否則便無意義。

然而有沒有真正不能用「好」來形容的情形？有的，在無差別性

時便不能夠使用。例如：「一個好的一毛錢」(a good dime) 便不能成立。因為一毛錢的鎳幣如果是假的，它就不是一毛錢；而若是真的，作為一毛錢來用便沒差別性，因為其功能是一樣的。

討論至此，可以總結為下面的公式：

「這是一個好的 X」意指「這是一個 X，而且有一個 X 的功能可成功地完成」。

或可更明確、更清楚地說明：

「這是一個好的螺絲起子」意指「這是一個螺絲起子，而且它是有效地〔順手的、方便的〕達成旋轉螺絲帽的（好的）目的」。❼

柏爾德斯里更把「好的螺絲起子」的用法，運用到一個「好的審美對象」(a good aesthetic object) 上來。

如果我們在「一個好的螺絲起子」相同的方位上來處理「一個好的審美對象」，我們會得出某些很有趣的可能。首先，當然我們必須建立的乃是審美的對象為一個功用類──也就是說，有某些審美的對象能夠做的，是其他東西所不能做的，或做得如此完全或飽滿。是否有某些東西是審美的對象特別能做得好的？現在，審美的對象你所能做的東西，乃是在一種特定的方式下知覺它，而且讓它引發某種經驗。❽

柏爾德斯里把藝術品作為一個功用類，以其能產生美感經驗；換

句話說，他是從美感經驗的基礎，來確立藝術品的功用性，並從而界定其價值。他說：

> 如果我們可以另做一個假設的話，我們現在便可以從審美對象的功能上來界定「好的審美對象」。設想什麼能夠使美感經驗本身成為好的，好的美感經驗係由於它的量，再加上比別的美感經驗為好，更值得擁有，如果它有一較大的量，那麼我們可以說：
>
> 「X 是一個好的審美對象」意指「X 能夠產生好的美感經驗（那就是說一個相當大量的美感經驗）」。
>
> 同時，
>
> 「X 是一個比 Y 更好的審美對象」意指「X 能夠產生比 Y 更好的美感經驗（那就是說，較大量的美感經驗）」。
>
> 我將附加用法運用到審美對象上來，稱之為「好」的功能定義。
>
> 現在我準備將此轉化到「審美價值」的定義上來。我簡單地說，「成為一個好的審美對象」和「具有審美價值」意指相同的事。或是說，
>
> 「X 有審美價值」，意指「X 有能力產生相當大量的美感經驗（如此的經驗具有價值）」。
>
> 同時，
>
> 「X 比 Y 具有更大的審美價值」，意指「X 具有比 Y 所能產生的更大量的美感經驗的能力（如此的經驗具有較多價值）」。
>
> 從一種特定經驗的物之功能或工具性的後果中來界定「審美

價值」，我稱此為「審美價值」的工具主義定義。❶

　　這便是他的基本理論，同時他更提出了三項重要的說明。第一，上述定義中「有能力產生」(has the capacity to produce) 的意義，並非說其效果或效應一定發生，而是說其效果或效應可能發生。

　　首先，關於「有能力產生」或「能夠產生」的片語中，這個定義並不是規定效果將發生，而是能發生。這個定義當然是非相對主義的；它甚至容許我們說，一幅從不曾為任何人看到過的畫具有審美價值，意思是說，在適當的情況下如果它被看到的話，它將產生美感經驗。「能力」是一種「傾向性的名詞」，就如「營養的」一詞。說某物是營養的，實際上並不是說對任何人都是營養的，而只是說在某種（非特定的）情況下，某些人吃了一定的（非特定的）量，將有益於健康──它會具有食物的價值。❷

　　就像是吃維他命一樣，可能對健康有益；或者說假如每天吃一定的量，連吃幾個月，可能有效，只是如此。實際上柏爾德斯里把「能力」一詞變成「一個有意地不確定的名詞」(a deliberately indefinite term)，但是又不是太不確定的，即是用起來要有相當的限制，亦即使用「能力」一詞必須相關於某「相關類」(reference class)；換句話說，我們必須知道它對哪些東西有效。比如說能營養馬的，不見得能營養人，也就是說「能力」的發生有其相關的類。當然這個「相關類」分得越細，它的有效性就越大，效果就越明顯。

　　柏爾德斯里將此觀念運用到審美的對象上來，審美的能力
(aesthetic capacity) 的產生也有其相關的類。比如說，要對法國詩人波
特萊爾 (Charles Baudelaire, 1821–1867) 產生審美的價值，能夠欣賞他，
就必須懂法文，這是起碼的相關類；要對李商隱產生美感經驗，認為
他有價值，非要懂中文不可。此外，要欣賞音樂，絕對不能是音盲，
要欣賞繪畫，絕對不能是色盲。所以要當一個批評家，本身就應該是
一個專業評價人 (an expert evaluator)。所以審美價值的能力一定有其
相關的類。

　　但是，我們使用「能力」這個名詞時，更要強調其「有意地不確
定的」，因為即使懂法文的人也還不見得能夠欣賞波特萊爾。所以相關
類愈分愈細，才愈有實現的可能。因此柏爾德斯里認為，不是懂得法
文就能從波特萊爾的詩中獲得美感經驗；只能說，懂得法文，不會妨
礙他獲得美感經驗。

　　　第二，雖然一能力的陳述可以為真，即使該能力從未實現——
　　　自然資源仍然是自然資源，即使從未被開採——唯一直接的
　　　肯定有賴於其實現。考核一個對象是否具有審美價值，只有
　　　在它的某種呈現實際發生時，同時進入到美感經驗中來。❹

　　柏爾德斯里在此以自然資源來比擬，自然資源即使從未被開採，
仍然是自然資源；但是要肯定它又必須有賴於開採。審美品也是如此，
不因沒有人欣賞，它本身便無價值，但是其價值的確定又必須有賴於
欣賞，亦即要進入到我們的美感經驗中來。

第三，「能力」這個名詞是正值而非負值，若不強調太過的話，這個分別是重要的。我們可以說一個審美對象產生美感經驗的能力，我們也可說一個人為該對象所感動的能力。但是在這兩種情形中，我有足夠證據相信，在美感經驗中有一發展趨向，能力之大與小之間的差異。❷

舉例來說，比起葛林 (Graham Greene)、果菲 (Ferde Grofé) 和洛克維爾 (Norman Rockwell) 這些通俗的藝術家來，我們對莎士比亞 (Shakespeare)、貝多芬 (Beethoven)、和塞尚便需要較大的能力，因此能力是個正值。因為我們不會說，我有不會為莎士比亞感動的能力，而只會說，我有被莎士比亞感動的能力。

人的審美能力一旦提昇，就會放棄先前的愛好，我們可能會放棄通俗戲劇家葛林的作品，但不會放棄莎士比亞。柏爾德斯里甚至說，人可能有一天會放棄柴可夫斯基 (Tchaikovsky)，而不會放棄海頓 (Haydn)。這一切便要看你的能力提昇的程度。

因此一個藝術品的能力愈大，其實現的機會便愈小，他以一個錘子來比擬：錘子愈大，費力愈多，能用的人就愈少了。審美的道理亦是如此。於是審美價值在工具主義者的定義為：

如承認美感經驗有價值，那麼「審美價值」可以界定為「產生相當量的美感經驗的能力」。

說一個對象有審美價值乃是(a)說它有能力產生美的效果，以及(b)美的效果本身具有價值。在完全相同方式的陳述下，「盤尼西林有醫療價值」，意指(a)盤尼西林有能力產生醫療效果，

也就是說它可以醫治或減輕特定的疾病，以及(b)醫治或減輕
疾病是有價值的。❷❸

柏爾德斯里用螺絲起子、營養品、自然資源、盤尼西林來比擬審
美價值，認為審美價值是一種客觀的存在。既屬客觀存在，就必須具
有某些客觀的性質，否則從何而得知？因此柏爾德斯里將這些客觀的
性質稱為「客觀的理由」(objective reasons)。

我所謂理由是「客觀的」，係指涉某些性質（亦即某些品質或
內在關係，或品質和關係的組合）在作品本身之中的，或是
作品與世界的某種意義關係上。簡而言之，在批評的討論時，
不論是描述的陳述，或者是解釋的陳述，當其出現為理由時，
他們可認為是客觀的理由。❷❹

意即在批評時，必然要提出一些陳述，一旦作為陳述，這便是客
觀的理由。客觀的理由有三類，均與其程度有關。

　1.作品的統一或不統一的程度

　　(the degree of unity or disunity of the work)

　2.作品的複雜或簡單的程度

　　(the degree of complexity or simplicity of the work)

　3.作品中人的範圍性質的密緻或欠缺

　　(the intensity or lack of human regional qualities in the work)

我想，當我們對批評理由作廣泛的調查，我們可以而且毫不

困難地在三個主要的類別中發現許多空間。第一，其理由似係有關於作品中統一與不統一的程度：

——它是很有組織的（或沒有組織的）

——它是形式完整的（或不完整的）

——它具有（或缺乏）一個結構或風格的內在邏輯

第二，其理由似係有關於作品的複雜或簡單的程度：

——它是在一個大的規模上發展

——它在對比上是豐富的（或缺乏多樣性且重複的）

——它是精緻且具有想像力的（或粗糙的）

第三，其理由似係作品中有關於人的範圍性質的密緻或欠缺：

——它是充滿生命力的（或板滯的）

——它是有力且活潑的（或軟弱且蒼白的）

——它是美麗的（或醜陋的）

——它是柔和的、嘲弄的、悲劇的、優美的、細緻的、豐富喜感的❷❺

他將以上三種名之為一般規範 (General Canon)，即第一類是統一的規範 (the canon of unity)，第二類是複雜度的規範 (the canon of complexity)，第三類則是密緻度的規範 (the canon of intensity)。

柏爾德斯里將以上三種規範視為藝術的普遍原則，雖然每一門藝術均有不同的媒介物，但這三種規範對不論是音樂、戲劇、繪畫、文學哪一種媒介物，都是有效的。同時每一門藝術也有自己本身的規範或原則，在這點上柏爾德斯里說：「一門藝術的優缺點的原則，我們或可稱之為特殊的規範。」(A principle about defects and merits in one art

we may call a Specific Canon.) 他復認為：特殊的規範實際上也可以統攝於一般規範之內。

柏爾德斯里曾以戲劇的批評為例，認為戲劇有其特殊的規範，但是戲劇的規範也可以包含於一般的規範之中。比如一部戲劇時間經歷超過了三十年，那麼批評家會說這部戲劇寫得太散漫了。這樣的批評自戲劇的特殊規範言：戲劇的動作時間 (acting-time) 太長，為其缺點，因為時間一拉長了，就會有太多的人物，過多的換景，還有幕與幕之間缺乏象徵的延續 (no symbolic carry-over from act to act)。這種戲劇的缺點，同樣也統攝於一般規範中。因此我們可以說「過長的動作時間是一個可知覺的不統一情況」 (the long action-time is a perceptual condition of disunity)，蓋不統一正是所有審美對象的缺點。

雖然這是一個戲劇的規範，但實際上包含在上述的三種規範之內。因此所有的特殊規範均可以歸入一般的規範之中，所以這三個規範就稱之為三個基本標準 (three basic standards)。

§II 對柏爾德斯里的討論

柏爾德斯里提出一套理論，可以說是從物的「功用性」或物的「工具性」上來討論藝術品的價值。認為美的價值與「能力」的大小相關：包含藝術品和欣賞者本身的能力的大小。其價值為客觀的存在，與自然資源之存在一樣，故為客觀論者，且為絕對主義者。同時他對美的認知和判斷，提出了一個可以討論的基礎，即三個客觀性理由，作為價值的判斷和討論的依據，這套理論看起來綿密且嚴謹，但是仍有可以探究之處。茲述如下：

　　首先，在柏爾德斯里的審美價值的理論中，提出了「能力」這個名詞，他以螺絲起子、營養品、盤尼西林、自然資源相比擬，但這些皆為具體的東西，都可以用物理化學的分析，分解出來，可以「一試便知」，且不會因人而異的。這些東西的功能性是絕對的、是客觀的。但是審美的能力只能通過美感經驗而呈現，而美感經驗則會因一個時代、社會、文化、宗教、個人的條件而千差萬別，它是無法分析的，也無法驗證，二者是有差別性的，所以是不可同日而語的。

　　其次，柏爾德斯里提出三個標準作為價值依據，我們且不說對這三個標準把握的尺度因人而異，即使是同樣的把握，是否就可以作為絕對的標準呢？以統一性來說，一般而言，若作品缺少統一性，可能是壞作品，因為一個藝術品是一個完整的創造品，必須具有其統一性。當然統一性的標準我們可以寬廣、彈性地解釋，但是，是否有統一性的作品就是好的作品？如果表面上具有統一性，但卻缺乏原創力，怎麼會是好作品呢？以佳構劇來說，其所強調的正是結構的完整，但大部分的佳構劇卻是通俗的，不一定是好作品。再比如一幅畫，雖具有完美的結構，但卻不見得是一幅好畫。因此統一性只是一個必要條件，而不是一個充足條件。

　　至於具有複雜性就一定是好的？簡單就一定不好嗎？這很難說，在現代藝術中不是正有許多人追求單純嗎？再說密緻，一般而言，緊湊有力、有生命力是比蒼白無力好，從人生範圍來看，不是沒有道理，但卻不一定能作為價值的標準。比如一部密緻、緊湊、有力、能吸引觀眾的電影，就是一部好電影嗎？這是不一定的。

　　因此柏爾德斯里提出的三個條件，最多只能作為必要條件，而不能當作是充足條件。因為藝術本身不僅變化太多，而且強調其獨創性，

要找一個四海皆準的標準何其難也！

第四節　傑索普的理論

§1　傑索普的基本觀念

傑索普 (T. E. Jessop) 的理論見其所撰〈美的定義〉(*The Definition of Beauty*, 1933) 一文。

在傑索普的觀念中，「美的價值」 (aesthetic value) 和 「美」 (beauty) 是當作同義字使用的，認為美的價值或美是一物的客觀性質，就跟方、圓、大、小、形狀、重量一樣，如果物具有這個性質，那它就具有美的價值；反過來說，如果它具有美的價值，則是因為它具有美的性質。所以傑索普認為美是可以界定的。因此這種理論被稱之為「界定派理論」(definist theory)。美是根據規範來界定的，所以美是藉由一定的規範來判斷。

> 我們所要求的，在美學上一如在實踐上一樣，是一種規範的
> 判斷；在美的判斷上唯一的規範，乃是其屬性的定義，美；
> 而且美在其整體審美判斷上所保有的唯一定義（所謂整體，
> 乃所有不同判斷的同義字，內省的或抒情的），為對物的特定
> 性質的一種陳述。❷⑥

這種判斷就是規範的判斷，傑索普認為，唯有這種規範的判斷，

才具有普遍性。至於個人的喜不喜歡，那是個人的事，不具普遍性。

> 美感經驗需要從規範來研究（亦即，留有對或錯的空間），同
> 時賦予審美規範的唯一特質，便是審美判斷的客觀解釋。假
> 如「這是美的」單指「我喜歡它」，那將不可能變為「所有人
> 應該喜歡它」；一個純主觀的判斷不能被普遍化而提昇為一規
> 範。❷⃝

傑索普「對藝術品鑑賞和評價」的說法和主觀主義者不同，他自
兩個方面來討論：

　1.把事物 (thing) 和對象 (object) 分開

> 第一是對象與事物的區別。足以就我們現在的目的來說：當
> 其影響我們的心靈時，「事物」是真正在那裡的一個什麼，然
> 而「對象」可以是那個東西，也可以是別的東西。❷⃝

「事物」與「對象」本無不同，可是當它影響到我們的心靈時便
有所區別。「事物」是所有存在於我們眼前的東西，比如杯子就是杯
子，而「對象」是主體觀照下的東西，可能是那個東西，也可以是別
的東西。例如「雲」是一個「事物」，但是當我們觀賞時，可以幻化成
許多不同的「東西」，所謂「白雲蒼狗」是也。事實上，這種區別是建
立在對我們心靈的影響上的，也就是我們心靈的態度：一種是「知覺
的辨識」 (perceptual discrimination) 態度，一種是「想像活動」 (the
movement of imagination) 態度，是用哪一種態度去觀物的問題。

他認為是對象的本身，知覺的抑或是想像的，決定了我們觀賞的態度，而且不管是知覺的對象或是想像的對象，二者均屬對其特殊性質的認定。

當對象由「想像」而非「知覺」所構成時，狀況是相同的；無論如何，對象是做出來的，是對象產生鑑賞。因此可以假定，它有其特殊的性質，鑑賞則是一種辨識。❷⑨

2.把鑑賞 (appreciation) 分為兩組
　　一種是情緒的鑑賞 (appreciation as emotion)
　　一種是判斷的鑑賞 (appreciation as judgment)

但是「鑑賞」這個名詞是曖昧的，第二個基本區別強調的乃在作為情緒的鑑賞和作為判斷的鑑賞之間。前者僅是一個偶發的事件，而後者事件中帶有要求。前者是品味美，後者是肯定它。前者是動因的研究，後者是界定和考核。其差異不只是分析上的。我不勉強且由衷地承認，一個東西可以不喜歡它而它依然是美的（甚至從來就沒有喜歡過它，所以判斷不是從記憶或習慣來說明的）。❸⓪

因此他所謂的美，乃是吾人定義它是什麼，就是什麼，與吾人之喜歡與否無關，所以他才是徹底的客觀主義者。

§II　對傑索普的討論

　　傑索普認為美與我們喜歡或不喜歡沒有關係，因此他是一個徹頭徹尾的客觀主義者。只要符合條件，定義它是美，它便是美，不問個人的美感經驗，與我們喜歡不喜歡的感受沒有關係。因此他避開了喜歡與不喜歡的問題。這樣一派理論就像是我們去買蘋果，以顏色、大小、組織、形狀、硬度等來判斷，可是不管它是不是好吃。將這種買蘋果的方法運用到藝術的批評上，便是傑索普批評的基礎方法。假如這種理論成立的話，那我們的藝術家只能根據一定的定義、規範來創作，我們所見到的藝術創作只有模仿、公式化的表現，原創性就沒有了。事實上，藝術史上的藝術家所要做的工作便是不斷打破已有的成規，創造出新的美來。

　　再進一步來講，即使美可以「定義」或「規範」，但是誰可以為它下定義或製造規範呢？大家會一致接受它嗎？

註釋

❶ C. E. M. Joad 著 *Matter, Life and Value*，引自 Eliseo Vivas 與 Murray Krieger 編輯之 *The Problems of Aesthetics*，頁 463，紐約，Holt, Rinehart and Winston, 1953。

　By the phrase "objectivity of beauty as a general concept" I wish to imply that beauty is an independent, self-sufficient object, that as such it is a real and unique factor in the universe, and that it does not depend for being what it is upon any of the other factors in the universe. I mean further that when I say that a picture or a piece of music is

beautiful, I am not making a statement about any feeling that I or any other person or body of persons may have or have had in regard to it, or about a relation subsisting between my mind or the mind of any other person or body of persons and the picture or piece of music in question, but that I am making an assertion about a quality or property possessed by the picture or piece of music itself; and that the assertion is to be taken to imply that in virtue of the possession of this quality or property, the picture or piece of music stands in a certain special relationship hereafter to be defined to the world of value in general and to beauty in particular.

❷ 同❶，頁 470。

Let us, finally, suppose that all the people in the world are abolished but one. Let the sole survivor of humanity — and for the moment we will assume that there is no such thing as a divine mind — be confronted with *The Sistine Madonna* of Raphael. This picture, it will be said by the subjectivists, is still beautiful because it is being appreciated. Suppose further that in the midst of the last man's contemplation of the picture he too is abolished. Has any alteration occurred in the picture? Has it experienced any change? Has in fact anything been done to it? The only change that has occurred is that it has ceased to be appreciated. Does it therefore automatically cease to be beautiful?

❸ 同❶，頁 468。

It is not asserted that it is upon the union of mind with any known object that beauty supervenes, but only upon the union with objects of a certain class, those, namely, which, when rightly appreciated by a mind in a certain condition or state of development, are capable of entering into a relation of which aesthetic value can be predicated. Now the property of belonging to a certain class is a property which the object possesses in its own right, independently, that is to say, of its entry into the knowledge relation. If we call the property (x), we may say that it is only objects which are independently qualified by (x) which are capable of entering into the aesthetic relation.

❹ 同❶，頁 468。

We are asked to believe that beauty is a property neither of A (the picture) nor of B (the mind), but of R when R is the relation between A and B. Now the relation of the

mind to a picture which it appreciates is obviously different from its relation to a picture which it dislikes. *R* therefore varies as *A* varies; it also varies as *B* varies, since the same mind may entertain different feelings towards the same picture at different times.

❺ 同❶，頁 469。

If, therefore, the knowledge of (*x*) is different from (*x*), the elimination of the one cannot affect the other; the presence or absence of knowledge cannot, that is, affect the qualities of the object known. If, therefore, the object possesses the quality of being beautiful, nothing that happens in or to any mind that may be apprehending the object can possibly affect its beauty, which will be no more enhanced by appreciation than it will be diminished by disparagement. That which is affected by the presence or absence of mind is not beauty, but the appreciation of beauty.

❻ 同❶，頁 471。

...he *realizes* or *notices* that the picture is beautiful, and in saying that his realization that the picture is beautiful involves an attitude of discovery, we are implying also that what is discovered exists independently of the discovery.

❼ 同❶，頁 470。

...we all of us do think that it is better that an uncontemplated Madonna should exist than an uncontemplated cesspool.

❽ 同❶，頁 474。

❾ Eliseo Vivas 著 *Creation and Discovery*，頁 295，Chicago Gateway Editions, 1955。

The aesthetic judgment is objective in the sense that it asserts the presence in an object of an aesthetic value trait which is open to public inspection.

❿ 同❾，頁 295–296。

When I say "Jane is beautiful," it is of Jane I am speaking, of the beauty that somehow resides in the shape of her face, her eyes, mouth, in her fresh skin and in her neck, and not of myself; her beauty is certainly not *in me*, nor in my reactions to her, although, of course, I cannot discover it unless I somehow react to the features in which it resides. If beauty reveals itself only to an individual and does so in an incommunicable way so that no one else can discover it, nothing more can be said about it except that,

unless the person who claims to descry it is a liar, it is there for him.

⓫ 同**❾**，頁 296。

Now an objective judgment of an object not only refers to a value trait, but does so because the object possesses some sort of discriminable structure on which the value depends. This is so by definition, for art involves material that possesses an inherent capacity for organization, shaped intentionally by the artist in order to capture a determinate set of aesthetic values.

⓬ 同**❾**，頁 297。

For it is only through reference to the structure to which they are anchored that reference to aesthetic value is possible; otherwise the presence of a value in an object is altogether fortuitous and miraculous, to be apprehended only by those who do so accidentally, and is forever closed to those who do not.

⓭ 同**❾**，頁 298–299。

A faded snapshot of a dead child may wring the same feeling from his mother as a portrait of his done by an artist of distinction. The value of either object for the mother need not depend on its intrinsic structure, but may entirely depend on the extrinsic and purely accidental power it may have of reminding her of her lost child. In an aesthetic object, however, the structure subtends the value and communicates it, irrespective of purely accidental relationships between the subject who will grasp it and the object in which it resides. Indeed, an aesthetic structure is one which successfully excludes the irrelevant values and controls rigorously the values and meanings it communicates.

⓮ 同**❾**，頁 301。

Our formulated criteria are susceptible of correction, because a pre-existing structure, conflicting judgments about the value it subtends and the very examination through which both structure and values were discovered can be appealed to in order to correct each of the factors involved in terms of the others when judgments in conflict reveal the need for such correction.

⓯ Monroe C. Beardsley 著 *Aesthetics: Problems in the Philosophy of Criticism*，頁 524，Indiana, Hackett Publishing, Inc., 1981。

Suppose someone said

"This is a good *X*" means "This is an *X*, and I like it."

Now it is possible to find a few idiomatic phrases in which "good" is used adjunctively, and in which it indicates little more than the speaker's likings: for example, "a good time." But when we say that something is a good wrench, or a good cow, or a good plumber, we are surely saying something more than that it belongs to a certain class and is liked. We are stating the grounds for such a liking, and these grounds consist in the capacity of the wrench, or the cow, or the plumber to perform in a certain way that is to be expected of things of its kind.

⓰ 同**⓯**，頁 525。

Now after we have marked out such a class, we may find that there is something that the members of this class can do that the members of other similarly defined classes cannot do, or cannot do as well. It may be that an occasional object outside this class can do the job better than a few of the objects in this class, but taking the class as a whole, or on the average, it is the best, or the only, class for the job. Then this class may be said to be a function-class, and its members may be said to have a function.

Function is not necessarily connected with intention: it is the capacity of the objects to serve in a certain (desirable) way, whether or not they were created for that purpose. Of course, wrenches, which are best for turning nuts, were intended to have a function. Cows were not; still there is something good you can do with, or get from, cows that other creatures will not provide, or provide so cheaply or plentifully or dependably.

⓱ 同**⓯**，頁 526。

The discussion so far, then, might be summarized in the following formula:

"This is a good *X*" means "This is an *X*, and there is a function of *X*'s that it successfully fulfills."

Or, to be both more specific and more explicit:

"This is a good wrench" means "This is a wrench, and it is efficient [handy, convenient] for the (good) purpose of turning nuts."

⓲ 同**⓯**，頁 526。

If we treat "a good aesthetic object" on the same lines as "a good wrench," we come out with some interesting possibilities. First, of course, we should have to establish that

aesthetic object is a function-class—that is, that there is something that *aesthetic objects* can do that other things cannot do, or do as completely or fully. Is there something that aesthetic objects are especially good at? Now, the sort of thing you can do with an aesthetic object is to perceive it in a certain way, and allow it to induce a certain kind of experience.

⓳ 同⓯，頁 530–531。

We can now define "good aesthetic object," in terms of the function of aesthetic objects—provided we can make another assumption. Suppose that what makes an aesthetic experience itself good, that on account of which it is a good aesthetic experience, is its magnitude, and, moreover, that one aesthetic experience is better than another, more worth having, if it has a greater magnitude. Then we can say,

"X is a good aesthetic object" means "X is capable of producing good aesthetic experiences (that is, aesthetic experiences of a fairly great magnitude)."

And,

"X is a better aesthetic object that Y" means "X is capable of producing better aesthetic experiences (that is, aesthetic experiences of a greater magnitude) than Y."

I shall call these *Functional* definitions of "good" in its adjunctive use as applied to aesthetic objects.

The transition to a definition of "aesthetic value" is now readily made. I propose to say, simply, that "being a good aesthetic object" and "having aesthetic value" mean the same thing. Or,

"X has aesthetic value" means "X has the capacity to produce an aesthetic experience of a fairly great magnitude (such an experience having value)."

And,

"X has greater aesthetic value than Y" means "X has the capacity to produce an aesthetic experience of greater magnitude (such an experience having more value) than that produced by Y."

Since this definition defines "aesthetic value" in terms of consequences, an object's utility or instrumentality to a certain sort of experience, I shall call it an *Instrumentalist* definition of "aesthetic value."

⓴ 同⓯，頁 531。

The first concerns the phrase "has the capacity to produce," or "is capable of producing." The defining term does not stipulate that the effect will happen, but that it can happen. The definition is, of course, nonrelativistic; it even permits us to say that a painting never seen by anyone has aesthetic value, meaning that if it were seen, under suitable conditions, it would produce an aesthetic experience. "Capacity" is called a *dispositional term*, like the term "nutritious." To say that a substance is nutritious is not to predict that anyone will in fact be nourished by it, but only that it would be healthful to－it would have food value for－someone who ate a certain (unspecified) amount of it under certain (unspecified) conditions.

㉑ 同⓯，頁 532。

Second, although a capacity statement can be true even if the capacity is never actualized－natural resources are still resources even if they never happen to be exploited－the only direct confirmation of it is its actualization. The test of whether an object has aesthetic value is just that some of its presentations actually cause, and enter into, aesthetic experiences.

㉒ 同⓯，頁 532。

Third, "capacity" is a positive, rather than a negative, term, and this distinction is important, if not pressed too far. We can speak of the capacity of an aesthetic object to produce an aesthetic experience, or we can speak of the capacity of a person to be affected by the object. But in both cases we assume－and, I believe, on adequate evidence－that there is a direction of development in aesthetic experience, a difference between greated and less capacity.

㉓ 同⓯，頁 533。

If it be granted that aesthetic experience has value, then "aesthetic value" may be defined as "the capacity to produce an aesthetic experience of some magnitude."

To say that an object has aesthetic value is (a) to say that it has the capacity to produce an aesthetic effect, and (b) to say that the aesthetic effect itself has value. In exactly the same way, the statement, "Penicillin has medical value," means (a) that penicillin has the capacity to produce medical effects, that is, it can cure or alleviate certain diseases, and

(b) that curing or alleviating diseases is worthwhile.

㉔ 同⑮，頁 462。

I call a reason Objective if it refers to some characteristic－that is, some quality or internal relation, or set of qualities and relations－within the work itself, or to some meaning-relation between the work and the world. In short, where either descriptive statements or interpretive statements appear as reasons in critical arguments, they are to be considered as Objective reasons.

㉕ 同⑮，頁 462。

I think when we take a wide survey of critical reasons, we can find room for most of them, with very little trouble, in three main groups. First, there are reasons that seem to bear upon the degree of *unity* or disunity of the work:

...it is well-organized (or disorganized).

...it is formally perfect (or imperfect).

...it has (or lacks) an inner logic of structure and style.

Second, there are those reasons that seem to bear upon the degree of *complexity* or simplicity of the work:

...it is developed on a large scale.

...it is rich in contrasts (or lacks variety and is repetitious).

...it is subtle and imaginative (or crude).

Third, there are those reasons that seem to bear upon the *intensity* or lack of intensity of human regional qualities in the work:

...it is full of vitality (or insipid).

...it is forceful and vivid (or weak and pale).

...it is beautiful (or ugly).

...it is tender, ironic, tragic, graceful, delicate, richly comic.

㉖ T. E. Jessop 撰 *The Definition of Beauty* 一文，經 John Hospers 輯入 *Introductory Readings in Aesthetics*，頁 276，紐約，The Free Press, 1969。

What we require, in aesthetics as in practice, is a canon of judgment; the only canon of the aesthetic judgment is a definition of its predicated, beauty; and the only definition of beauty that preserves the aesthetic judgment in its integrity (that is, from being a

synonym for an altogether different kind of judgment, an introspective or lyrical one) is a statement of certain properties of objects.

❷⓻ 同❷⓺，頁 276。

That aesthetic experience needs to be studied normatively (i.e. leaving room for a right and a wrong), and that the only feature of it that allows of an aesthetic norm is the aesthetic judgment interpreted objectively. If "This is beautiful" meant *simply* "I like it," it would be impossible to pass to "All people ought to like it"; a purely subjective judgment cannot be generalized and elevated into a norm.

❷⓼ 同❷⓺，頁 274。

The first is the distinction between object and thing. It is sufficient for our present purpose to say that the thing is what is really there, whereas the object is so much of it, or of anything else, as comes effectively before the mind.

❷⓽ 同❷⓺，頁 275。

When the object is constituted by imagination instead of by perception, the situation is the same: however the object is produced, it is the object that produces the appreciation. Presumably, then, it has specific properties, of which the appreciation is a recognition.

❸⓪ 同❷⓺，頁 275。

But the term "appreciation" is ambiguous, and the second elementary distinction to be stressed is between appreciation as emotion and appreciation as judgment. The one is simply an event, and the other an event bearing a claim. The first savours beauty, the second asserts it. The one calls for causal study, the second for definition and testing. The distinction is not a merely analytical one. Unreluctantly and unaffectedly I can admit an object to be beautiful without liking it (even without having liked it, so that the judgment is not explicable by memory or habit).

第三章　相對主義

相對主義 (Relativism) 的價值觀認為價值不是絕對的 ， 而是相對的，因此與主觀主義、客觀主義均有所不同。下面將介紹兩家的說法。

第一節　黑雅的理論

§1　黑雅的基本觀念

黑雅 (Bernard C. Heyl) 的理論見其所撰 〈美學和藝術批評上的新方向〉 (*New Bearing in Esthetics and Art Criticism*, 1943) 和 〈再述相對主義〉 (*Relativism Again*, 1946) 二文。

黑雅首先分辨相對主義與主觀主義的不同，他認為，價值對主觀主義而言 ， 為一種立即且情緒的狀態 (an immediate and emotional state)，也是一種沒有道理可言、未經過反省的狀態 (an unreasoned and unreflective state)，所以對主觀主義者來說，他不知道誰是對的、誰是錯的，也無法說誰的趣味是好的。可是相對主義者在這方面採取和主觀主義者不同的看法，認為趣味的判斷是可以因為教育而改進的。

相對主義的批評家採取的是一種非常不同的立場，他相信價值是在相當程度地深思熟慮與反省的條件下產生的，他肯定

藝術的感受和鑑賞可能通過訓練和經驗而大大提昇或甚至獲得的。❶

　　如年輕時代所欣賞的，長大以後會改變，這種改變是表示他的成熟，因為他經驗增加了，或者是他接受了訓練的緣故。如果一個人不改變，表示他根本沒有長大。尤有進者，黑雅提出一個時代的文化對於價值觀的影響。

　　自我的特殊目的而言，相對主義的更進一層討論是必要的，顯示出價值乃受限且相關於特殊文化族群和時代的。相對主義者在價值的散播和延續的信念，其立場與主觀主義者更明顯可辨。主觀的價值判斷在邏輯上僅約制於個人和此刻，相對主義通常而言是約制於特別文化時代的特別族群。所謂「通常而言」，那就是說，某些少數的價值判斷是為許多不同時代中的各種人們所接受。這種偶然的、普及的同意，無論如何並不就證明了價值是絕對的存在；毋寧是某種特別罕見的情緒和知性的性質，為大多數人類普遍所有的自然結果。❷

　　這裡提出一個很重要的觀念，就是一個地區文化的不同，自必影響其價值判斷。比如說基督教的藝術在回教徒看來是不是一樣？所以一個時代認為有價值的，在另一個時代的文化條件下，不一定認為有價值。一個高文化發展的社會和一個落後地區文化的價值觀是不同的，所以價值不是絕對而是相對的。同時黑雅更指出，價值觀是可以因教育而改變、提昇或成長的。

其次，是分辨相對主義與客觀主義的不同。黑雅認為，所謂客觀主義者，主張價值是絕對的存在，獨立於任何心靈之外，為物之固有性質。因此只能有一種正確的趣味 (correct taste) 和對的判斷 (right judgment)，也只有一種真實的估計 (real estimate) 和真正的判定 (true verdict)。但是相對主義者則不同。

相對主義者更相信價值在意義上是依賴一個人的文化和環境、一個人的氣質與經驗。他的標準是有彈性且具試驗性的，相反於固定的、不會錯的絕對主義者聲稱的。對一個批評家而言，他拒絕有不可改變且絕對的價值判斷，而力主價值判斷是大大地受限於個人的態度、特殊的社會族群和特定的文明。其理論和實踐，不像那些絕對主義者，不自命永恆與普遍。❸

所以對相對主義而言，沒有一個標準是絕對的，沒有一個規範是不可改變的，也沒有一種判斷是絕對的。但是，相對主義亦有相同於主觀主義與客觀主義的地方。其與主觀主義者相同的地方在於，價值的產生不能脫離人的心理反應；他與客觀主義相同的地方，乃是將所以產生價值的心理反應歸之於物，而且歸之於物的能力或可能性質。

我們已知相對主義的一面，接受了價值心理學上的定義。無論如何，同時也接受了基本上以專注於物為中心之價值定義，因此這似乎與絕對主義相結合。該定義認為價值乃一物之相關性質，或一物對某人產生效應之能力。此乃可能性質，只

在與個人相交時實際發生。具體地說，其意義為：一藝術品
之有價值與牛奶之有營養、氰化物之有毒，意義相同。❹

凡是相對主義的都帶有某種調和性，兼顧到兩面。一方面採取了
主觀主義的觀念，認為藝術品應為欣賞者心理所接受、而判斷其為具
有價值；但是這種判斷又不是歸諸於個人，而是歸諸於物，因為物具
有這種能力與可能能力，才會對某些人引起某種心理效果。所以這是
兩者兼顧的，但不是絕對的，是容許改變的。

黑雅特別強調，相對主義者不僅容許不同的看法、不同的觀念、
不同的標準，甚至相反的主張與標準，都有可能站得住的。

另一方面，根據相對主義的說法，標準由一個人之選用而特
有。不同構成的批評家之不同的理念，都可以作為他們特殊
評價的基礎。某一批評家建立起「有意義的形式」的基準，
另一批評家以「生命溝通的性質」，第三者以「單純和節制」，
第四者以「寫實」為基準等等。假定他們是深思熟慮，而且
是知性地建構的，這些和其他許多的原則，對相對主義理論
而言都是可以接受的。
那些分歧甚至相反的標準在相對主義批評中都可主張而無一
令人驚訝。然而絕對主義聲稱，假如二矛盾的標準之一被接
受，另一將被拒絕，若其中一種是對的，另一種必是錯誤的；
相對主義認為價值獨立於不同之文化和氣質，強調許多不同
主張的合法性。相對主義者相信，那就是說，蓋觀念、價值
由一時期到另一個時期的各種改變，以及在同一時期中，有

不同的構成但同樣感性與教養的批評家自然認同不一，而同
樣有價值的標準和判斷。這種信念，有一個適當的名詞「心
理相對主義」，為相對主義理論與實踐的基石。❺

所以他又自稱其理論為「心理相對主義」，蓋容許各種不同之心理
反應也。當然你儘可以自不同的觀點而提出你的意見和辯解，但不能
強迫別人接受。因為價值只是相對的，而非絕對的。是故在此一觀念
下必然是眾說紛紜，莫衷一是。大家也必定會問：這中間究竟有沒有
真正的專家和權威呢？他的答覆是：

……蓋相對主義者無法界定出最終之能力、文化修養、敏感
度或專業批評家，其地位只是程度的，不可避免的是不夠精
確的。❻

§II　對黑雅的討論

我們所看到的黑雅的理論，他無法決定誰是比較對的，誰的文化
素養是較高的，這就發生了一個現象，那便是真假難辨的情況，於是
引起了瑪哥利斯 (Joseph Margolis) 的批評。

首先瑪哥利斯認為相對主義者有時候會融入相反的甚至敵對的觀
點，那究竟誰是妥當的呢？結果往往是既真又假。所以瑪哥利斯認為
相對主義者便不能用真 (truth)、假 (falsity) 這兩個字，只能退而求其次
採取「似乎有理」(plausibility) 或「可能有理」(reasonableness) 這種用
語，所得到的便是「弱勢價值」(weaker values)，因而稱此為「弱勢相

對主義」(Weaker Relativism) ❼。

　　簡而言之，瑪哥利斯的理論係強調即使一個相對主義者亦必要窮究其「真」、「假」或其妥當性，不可認其為「似真」就夠了。這個問題似乎不僅關係到批評家自身的學養，也道出了相對主義本身的限制性。

第二節　萊阿斯的理論

§1　萊阿斯的基本觀念

　　萊阿斯 (Colin Lyas) 的理論見其所撰〈藝術的評價〉 (*The Evaluation of Art*) 一文。

　　萊阿斯提出一套不同的觀點，他指出一般說來批評家經常是互不認同的，大家的說法紛紜，除非某一個批評家能證明他自己是對的，別人是錯的，否則他們不過是表示自己的喜歡或不喜歡而已。也就是說，沒有一種程序可以解決每一個不同的意見，批評似乎完全是主觀的東西，因為一般人認為，除非能有理由來證明他的判斷，如果不能，則批評「不是一個理性客觀的東西」(not a rational objective matter)。

　　萊阿斯反駁這種看法，他從色彩開始。

　　　舉例來說，主張交通號誌燈為綠色之真實性，似乎毋寧是建
　　　立在觀察而非討論。事實是我不能爭辯人們所看到的綠色不
　　　是建立在它不是綠色上，同時我也沒有一個理性的辯護方法

　　來使人們見其所見（例如，指示他們凝視一特定方向）。❽

　　因為，交通號誌燈的顏色完全是經過觀察得來，而不是經過討論得出的。萊阿斯將這個觀念運用到藝術批評上來，認為藝術批評同樣不能用推論來證明，當然也不能因為它不能以推論來證明，就說這是不合理、不理性的。

　　觀察可能做得很好。因此在批評上得不到證明，並未表示它在批評上客觀性的不可能，亦不能證實批評是非理性的。交通號誌燈是綠色的陳述，不是哪一個人能夠由推論來對某些不能看出它是此種顏色的人作確切證明的。也不能據此認為我們每一次說交通號誌燈是綠色的是非理性的。❾

　　換句話說，萊阿斯認為，我們對色彩的辨認有其客觀性，如交通號誌燈是必須共同遵守的；他將此日常的設定 (everyday presumption) 運用到審美判斷上來，從而認為審美判斷也有其客觀性的存在。它之所以不同，乃是因為判斷者能力的問題，以文學為例，必須具有一定的能力和經驗才能知道好壞。比如讀喬哀斯 (James Joyce) 的《尤里西斯》(Ulysses)，必須有一定的知識條件和能力才能瞭解它，如果不具此條件和能力，必定認為那是沒有價值的，無法接受的，這就像是色盲不能正確辨認紅綠燈一樣。而人數的多寡也不是問題，以品酒師而言，不但可以品出不同的酒，而且可以分辨出年分，這只是少數人才能做到的，因此人數的多寡並不是問題。在色彩的辨識上，我們會發展出一套客觀性的色彩語言，在審美上也可以發展出一套審美的語言。

在人類發展的某一個階段，開始以特定的方式對特定的客體
作出反應，不管是自然的或是人造的。他們說這些東西是優
美的、機敏的、高雅的、俗豔的、有表現的等等，同時由意
識發展出談及這些東西的語言。當語言發展，會看到不同人
們所做的不同判斷。但是同時也要想到那些不同處可能經常
是因為匆忙、器官的損傷、偏見之類。❿

我們所發展出來的這套語言的使用和運用在色彩上的語言，在某
種情況下並無不同。

在一特定之點上，可以如此說：一種客觀的審美的語言的出
現，像優美、高雅、機智，相當於紅色之作為指謂物之性
質。⓫

由此我們知道，紅色是色彩發展出來的名詞，而審美也發展出許
多名詞，之間萊阿斯覺得有相同性。但是色彩的語言和審美的語言仍
然是有差別的，可以分為兩大方面來說。

第一方面，在語言的運用上，無論是色彩的語言或是審美的語言
二者都可能產生錯誤 (impairment)，比如因為匆忙、粗心、器官損傷
時，均可能導致錯誤發生。但是在審美的語言上，若要說得準確，還
要加上相當的經驗 (experience)、智能 (intelligence)、成熟度 (maturity)
等等才能。第二方面，色彩不必要依附於特定之物，而審美則必與物
相關。

其次，色彩不是依賴的性質。當我看見某種東西是紅的，我不需看見別的東西才看出那是紅色的。但是為了能看出線條是高雅的，我首先必須看見一條曲線。於是，關於美的性質，我們經常需看見美的性質所依賴的某些東西。❷

比如說一個東西是俗豔、機智、高雅……，不管說那東西是什麼，都要先有一個東西，而顏色卻不一定要依附在一個東西之上。萊阿斯再進一步指出，色彩的語言與審美的語言在運用上還有一個更大的不同，以及所造成的困擾，也分兩點來說明。

其一，色彩的知覺相當於對酒的味覺，是可以公開地測試的，比如兩瓶味道不同的酒，立刻可以測出。現在將兩種酒分別倒在相同的杯子中，讓人來嚐，對喝過酒的人是可以立即辨別出來的。但是審美的判斷就不同了。

但是假如一個人主張，這張畫不同於另一張是由於它的優美，如此說，我們似乎並無開放給我們的選擇性。因為我們所涉及的是不同的畫，總是有一些非審美性質的不同存在於它們之間，例如，其線條之形狀，或其色塊的位置，而此種不同都將附加於與其相關的優美的不同上。因此我們完全不能確定，一個人所主張的兩個物體有關於優美的不同，或任何其他審美的特性，是真正地在其優美之不同基礎上，相對於作為兩個分開的審美客體，所應具有的某些其他的差異中，區別出它們來。❸

也就是說，色彩的語言上所使用的，或是感覺器官所指涉的，是容易測試的，但是審美的語言則必須依附於一個物體，若要說兩幅畫不同，一幅比另一幅優美，究竟是因為其本身的不同，或是因為其「優美」的不同，這是很難說的。

其二，可能更重要的是，色彩的判斷只受器官是否正常的影響，但是審美的判斷除了器官之外，還受文化的影響。

> 而我們在藝術上所作的判斷，要求於吾人者不只是具備特定的生理器官，還受我們的文化、種族、性別、傳統、教育和個人心理的影響。❶❹

因此，文化的變遷和個人嗜好的改變，當然可以影響到我們審美的判斷，和使我們審美的判斷的改變。綜合以上所述，這是一套完全由色彩所發展出來的理論，我們似乎可以歸納如下：

審美的判斷不是一種邏輯的判斷，也不是演繹或歸納的模式中建立起來的，也就不能從理性的辯論中獲得證明，但是卻像色彩判斷一樣，有其客觀性。如此來說，萊阿斯的理論看來應屬客觀主義，但是萊阿斯根本反對此種主觀性和客觀性的二分法，認為那是一種錯誤的二分法。他說：

> 我總結此一想法：「客觀的」與「主觀的」這兩個名詞一般被認為是排他性選擇。一個東西是客觀事物或不是客觀事物，如其不是客觀的便是主觀的。我倒要建議，任何單純的二分法毋寧是將主觀性或客觀性誤導成為排他的選擇性，我們應

該想到它們毋寧像是光譜的兩極。在一端我們可能發現完全
主觀的評論，贊成這種說法的人在此包括像「我喜歡草莓」
這樣的意見，就是說，對草莓的性質沒有任何主張，而僅僅
是報導我這個主體如何對它的反應。在光譜的另一端，也許
在此的判斷可以認為係完全客觀：判斷三角形有三個邊。但
是對大多數的我們來說，我們判斷中有一個大的百分比例，
包括我們對於藝術的判斷將是或多或少的客觀（或主觀的）。
我對《奧塞羅》的判斷在避免匆忙、偏見、無知和諸如此類
的範圍內，可能是客觀的，但是我的反應也可以是依據我個
人生命歷程的部分事情。我希望能夠指出的重點是，我判斷
所依據的是由於後者的理由，便不完全是客觀的（因為我不
能確定我們大家都有同類的心理或文化的背景），而不管怎麼
想，也不能使其成為完全的主觀。❻

§II 對萊阿斯的討論

萊阿斯的觀點，簡而言之：審美的價值判斷沒有絕對的主觀，亦
無絕對的客觀，而是或多或少的主觀性和或多或少的客觀性，這是一
種相對的說法，因此將萊阿斯歸為相對主義的論者。

上述萊阿斯的理論將色彩的用語與審美的用語相提並論，雖指出
兩者的不同之處，但是事實上二者實在難以相比擬的。因為色彩所涉
及的只是審美的一個層面，屬感覺 (sensation) 的層面，而審美的活動
除極少數僅止於感覺的層面外，絕大部分不是建立在這樣單純的感覺
層面上，因為在審美時，還關係到吾人直覺 (intuition) 和知覺

(perception) 的活動（參看姚一葦著《審美三論》），同時也與吾人之想像 (imagination)、感受 (feeling) 與統覺 (apperception) 等能力相關。因此審美活動是極其複雜而微妙的，其間所造成的差異或「錯誤」，絕非只限於匆忙、粗心、器官的損傷之類，萊阿斯似乎過於簡單化了。

註釋

❶ Bernard C. Heyl 撰 *Relativism Again* 一文，經 Eliseo Vivas 與 Murray Krieger 輯入 *The Problems of Aesthetics*，頁 438，紐約，Holt, Rinehart and Winston, 1953。

The relativist critic takes a very different stand. Believing that value is conditioned to a considerable extent by deliberation and reflection, he affirms that artistic sensitivity and appreciation may be enormously enhanced, perhaps even acquired, through training and experience.

❷ 同❶，頁 439。

A more extended discussion of relativism than is necessary for my specific aim would show that values are conditioned by, and relative to specific cultural groups and periods. This conviction of the relativist further distinguishes his position from subjectivism by the spread and duration of its values. Whereas subjective evaluations are logically binding only for the individual and for the moment, relative ones are binding, *ordinarily*, for particular groups of people during a particular cultural age. Ordinarily, that is to say, since some few evaluations are agreed upon by many types of people in many different ages. This occasional widespread agreement in no sense, however, proves that values have absolute subsistence; rather, it is the natural consequence of certain rare emotional and intellectual qualities that are common to the majority of mankind.

❸ 同❶，頁 440。

The relativist further believes that values are significantly dependent upon one's culture and environment, upon one's temperament and experience. His standards,

contrasting with the allegedly fixed and infallible ones of the absolutist, are flexible and tentative. As a critic, he denies that there are unchangeable and absolute evaluations and urges, rather, that value judgments are largely conditioned by individual attitudes, particular social groups and specific civilizations. His theory and practice, unlike those of absolutism, make no pretensions to timelessness and to universality.

❹ 同❶，頁 440。

Relativism, we have seen, accepts, as one of its aspects, a psychological definition of value. It also accepts, however, a definition of value which centers one's attention primarily on the object and which, therefore, *seems* to associate it with absolutism. This definition considers value as a *relational* property of an object or as the *capacity* of an object to produce an effect upon someone. It is a *potential* quality which becomes actual only in a transaction with an individual. To explain this meaning concretely: a work of art is valuable in the same sense in which milk is nourishing and cyanide poisonous.

❺ 同❶，頁 442–443。

According to relativism, on the other hand, standards may be as specific as one chooses to make them. The varying ideals of diversely constituted critics may all be used as frameworks for their particular evaluations, one critic establishing a criterion of "significant form," another of "life-communicating quality," a third of "simplicity and restraint," a fourth of "realism" and so on. *Provided they are reflected upon and intelligently formulated*, these and many other principles are acceptable to relativist theory.

That diverging or even opposed standards are tenable in relativist criticism should surprise no one. Whereas absolutism claims that, if one of two contradictory criteria is to be accepted, the other is to be rejected, if one is right, the other is wrong, relativism, recognizing the dependence of values upon differing cultures and temperaments, asserts the legitimacy of many different claims. Relativism believes, that is to say, that ideals, hence values, of all sorts change from period to period and that, within one period, there are differently constituted yet equally sensitive and cultured critics who naturally subscribe to varied, yet equally valuable standards and judgments. These beliefs, which one may conveniently term "Psychological Relativism," are corner stones of relativist

theory and practice.

❻ 同❶，頁 445。

...since the relativist cannot define with finality the competent, cultured, sensitive or expert critic, his position is, to a degree, unavoidably imprecise.

❼ Joseph Margolis 編輯 *Philosophy Looks at the Arts Part Seven, The Objectivity of Criticism* 引言，頁 366，Philadelphia Temple University Press, 1978。

❽ Colin Lyas 撰 *The Evaluation of Art* 一文，經 Oswald Hanfling 輯入 *Philosophical Aesthetics*，頁 369，英國，The Open University, 1992。

For example, the truth of the claim that the traffic light is green seems rather to be established by observation than by argument. The fact that I cannot argue people into seeing that it is green does not establish that it is not green, nor that I have no rationally defensible way of getting people to see that it is (for example, by directing their gaze in a certain direction).

❾ 同❽，頁 369。

Observation might do as well. Hence the unavailability of such proofs in criticism shows nothing as yet about the impossibility of objectivity in criticism. Nor does it establish that criticism is irrational. The statement that a traffic light is green is not one that can be conclusively demonstrated by deductive proof to someone who cannot see that it is that colour. It does not follow from this that we speak irrationally every time we say that a traffic light is green.

❿ 同❽，頁 373。

At a certain stage of their development human beings started to respond in certain ways to certain of the objects, both natural and manmade, about them. They said of these things that they were graceful, witty, elegant, garish, expressive and so forth. And with that awareness developed the language of talking about these things. As that language developed, so it would be noticed that different people made different judgements. But it was also thought that those differences could often be put down to things like hasted, impairment of organs, prejudice and the like.

⓫ 同❽，頁 374。

At a certain point it was possible to say that an objective aesthetic language had

emerged. Grace, elegance, wit, no less than redness, were thought to refer to properties of things.

⓬ 同❽，頁 374。

Second, colours are not dependent qualities. When I see that something is red, there is nothing else I have to see in order to see that it is red. But in order to be able to see that a line is graceful, I have first to see a curved line. Often, then, with aesthetic qualities, we need to have seen something on which the aesthetic quality depends.

⓭ 同❽，頁 375–376。

But if a person claims that one picture differs from another with respect to its grace, say, we do not seem to have this alternative open to us. For since we are dealing with different pictures there will always be some difference between them in respect of their non-aesthetic properties, for example, the shape of their lines, or the positioning of their patches of colour, and this difference will be additional to any difference they may have with respect to their grace. So we can never be entirely sure that a person who claims that two objects differ with respect to grace, or any other aesthetic property, is really discriminating between them on the basis of a difference in their grace as opposed to some other discriminative difference which, as two separate aesthetic objects, they must have.

⓮ 同❽，頁 376。

But the judgements we make on art require us not merely to possess certain physical organs. They are affected by our culture, race, gender, traditions, education, and individual psychologies.

⓯ 同❽，頁 377。

I conclude with this thought: the terms "objective" and "subjective" are commonly thought of as exclusive alternatives. Either something is an objective matter or it is not, and if it is not it must be subjective. I am inclined to suggest that any simple dichotomy misleads so that rather than treating subjectivity and objectivity as exclusive alternatives, we should think of them rather as two poles of a spectrum. At one end we might find entirely subjective remarks. A candidate for inclusion here a remark such as "I like strawberries." This, it is said, makes no claim about the qualities of strawberries, but

merely reports how I, a subject, respond to them. At the other end of the spectrum there will be judgements which will be thought to be entirely objective: the judgement that triangles have three sides, perhaps. But for most of us, a large percentage of our judgements, including our judgements about art will be more or less objective (or subjective). My judgement of *Othello* may be objective to the extent that it avoids haste, prejudice, ignorance and the like, but my response may also be dependent on things which are part of my personal life history. The point I wish to make is that the fact that my judgement is for these latter reasons not entirely objective (since I cannot assume that we all have the same sort of psychology or cultural background) does not make it entirely subjective, whatever that means.

第四章　總　結

　　在討論了諸家論點之後，下面我要提出我自己的看法。我的看法是建立在一個前提上，即藝術品這一客體存在的事實，是一個獨立的存在；同時欣賞者這個主體存在的事實，同樣是一個獨立的存在。所以這兩者都是各自獨立的。所謂價值的問題，只有在客體與主體相互牽涉或溝通 (intercommunicate) 時才產生。若無相涉，則無價值可言。因此要瞭解價值，要分為三個層面來討論。第一個層面乃是主體性 (subjectivity) 是怎樣形成的？自何而來？第二個層面是客體性 (objectivity) 的性質是什麼？第三個層面才討論到主體性與客體性相涉的關係。

第一節　審美的主體性問題

　　要瞭解審美的主體性，首先要知道主體性本身是如何形成的，我們先從拉岡 (Jacques Lacan) 開始。拉岡指出，一個幼兒沒有自我認同的觀念 (no sense of identity)，無法想像自身是一個獨立的個體，亦即他不能夠把自己與他者 (the other) 分開，當他成長到能夠照鏡子，才認知自己是一個與外在世界分開的單一體。這就是他著名的「鏡映期」(mirror-stage) 之說。當一個幼兒第一次照鏡子，他見到鏡中映像，才認識那是一個統一的、可以自己支配的身體形象 (image)；也是與別的

孩子建立關係和玩遊戲的那一形象。當一個孩子與鏡中自己的映像認同時，為最初的「單一與自主的自我」(unitary and autonomous self) 的發現❶。

但是一個小孩要真正成為一個完全的主體 (a full subject)，還必須進入語言的階段，這正是班文尼斯特 (Emile Benveniste) 所主張的。他認為：語言提供了主體性之可能，蓋語言才能使說話者定位他或她為「我」，作為句子的主詞。

> 此乃透過語言，使人建構自己為主體。自我的意識只有通過對比、分化才成為可能：沒有「非我」(non-I)、「你」和對話的概念，「我」不能想像，語言的基礎條件意指「我」與「你」之間一可轉換的兩極。語言之所以可能，僅因每一個說話者在言談中，將自己作為「我」，建立自己為一主體。❷

也就是在一句話中，「我」被定位了，主體才成為可能，所以語言才成為主體性形成的基礎；亦即「自我意識」的形成係建立在對比和分化之上的。當幼兒開始「分化」，從「你」之中區別出「我」來，這是自我的認同 (identification)，這便是主體性的建立，於是小孩便開始定位自己 (subject-positions)，學習認知一系列的主體位置，如男孩、女孩、父母、哥哥、姊妹……等等，所以自我認同是主體位置的母體。當小孩逐漸長大，便開始進入「社會組織」(social formation)；要進入社會組織，便要先進入「符號秩序」(symbolic order)，此一「文化表意系統構架」(the set of signifying systems of culture)。不同的人有不同的稱謂，如奶奶、伯伯、阿姨……，這是非常複雜的關係網絡，如果

小孩拒絕學習語言，便無法進入社會組織之中，無法成為家庭乃至社會的一員。

　　當一個小孩一經進入社會關係網絡中，便要在行為、想法、觀念上接受許多指示，用各種方式學習對與錯，就形成了一個人的「意識形態」(ideology)。 在阿圖塞 (Louis Althusser) 有關意識形態的理論中指出，所謂意識形態的形成是一個人的觀念與相信的建立，最主要的是 「控制、支配個人存在的社會關係體系」 (the system of the social relations which govern the existence of individuals)，或者說個人所相信的人與世界的關係，一如過去中國的「天地君親師」的說法，但是阿圖塞認為，對這個世界的關係而言，此一意識形態是既真實而又想像的。

　　所謂真實的，是指這個關係實際上控制了個人生存的條件，所謂想像的，乃是它不敢讓你真正瞭解這個社會生存的條件及社會構成的方式，是一種虛擬的關係。例如在封建社會中，所謂皇帝是「天子」，是天之子，是神聖不可侵犯的，這是真實的嗎？但是一個人生存下來、存在於社會中，他就要接受一定的意識形態，在他心靈中形成「相信」(beliefs)，同時行為必須依照所相信的規範去做。阿圖塞更認為形成及維護意識形態有一定的機構或機制， 包括了 「意識形態國家機構」(Ideological State Apparatus) 和 「壓制國家機構」 (Repressive State Apparatus) 兩種。

　　什麼是「意識形態國家機構」？家庭、學校 (教育)、宗教、文化、大眾傳播媒體等等都是。同時為了維護、保障這個社會的生存方式，還有一個「壓制國家機構」，像軍隊、法院、警察、治安人員等等。所以一個小孩一到了入學年齡就接受意識形態的灌輸。他說：

孩子們，在幼兒園時代的每一班級，和往後若干年，這些年正是孩子最敏感的時期；被喋喋不休地擠壓在家庭國家機制和教育機制之間，不管是用新的或舊的方法，一個特定數量的「知道為何」(know-how) 包裹在支配的意識形態中（包括法文、算數、自然歷史、科學、文學），或單純的純國家支配意識形態中（倫理學、公民教育、哲學）。❸

在這種方式之下，便建立起一個人的觀念、想法和作法，而且相信它，這便是意識形態。現實世界的個人是否與社會的意識形態完全一致？這是一個問題。照拉崗的說法不會有完全和諧一致的認知。當兒童在「鏡映期」，在自身之外，看到像別人一樣 (itself as other) 的形象，於是便形成了「看到的我／觀看的我」(the I which is perceived / the I which does the perceiving) 的分裂。到了語言階段，就形成了第二次的分裂，即為「言談裡的我／說話的我」(the I of discourse, the subject of the énoucé / the I who speaks, the subject of the enunciation)。這便形成另一種分裂，上述二者中的「我」是否為一致？當然不一致，這種分裂使「言談裡的我」與「說話的我」自相矛盾，因而產生了潛意識。

如此有一個矛盾介於「意識自我」（出現在其自身言談中的自我）與「說話的自我」（只部分呈現於此）之間。潛意識存在於這個分裂所形成的縫隙之中。潛意識係建構於進入符號秩序的片刻，同時存在於主體的建構之中。在被壓抑的倉庫和前語言的記號具裡，潛意識乃是符號秩序潛在斷裂的恆常根

源。❹

　　當兒童進入語言階段，可以表露其自己，而實際上表露出來的自
己只是一部分，還有一部分幼兒時代的願望 (desire)，便壓抑於潛意識
(unconcious)，而成為主體中的另一部分。當一個兒童進入到語言的階
段，也就是進入一定的社會關係之中，此時他可以說出他的需求
(demand) 來，但是同時也形成了自身的分裂。蓋「願望」與「需求」
之間是有區別的，「需求」為「願望」之換喻 (metonymy)。一方面這
個小孩可以將他的願望化為符號模式，但是另外一方面又不能將潛意
識中的願望陳述出來，最多只能用換喻的方式說出來，而形成了主體
的自相矛盾。主體性建構的程序便是如此，由鏡映期到語言期，然後
形成意識形態，和部分進入潛意識之中。

　　一個人除了受先天性遺傳的限制，比如智商、能力、個性等之外，
同時受到時代、社會、文化的意識形態的支配。而且在成長的過程中
還受到自身潛意識的影響，於是每一個人便形成了不同的知覺界域或
視域 (horizon)。下面我借用解釋學重要人物伽達默 (Hans-Georg
Gadamer) 的話來加以說明。

　　　吾人界定情境 (situation) 之概念，乃是說它呈現出一限制其
　　觀看可能性之觀察點。從而情境概念之主要部分即「界域」
　　(horizon) 概念。界域乃是觀看之範圍，包含自一特殊有利之
　　點所能看見的每一事物。將它應用於思維心靈，我們或說界
　　域狹窄，界域之可能擴張、開放新的界域之類。❺

　　所以我們說，「界域」限制了我們主體觀看的範圍，因為每個人只能由他自己的立場來觀看。「審美」當然是一種觀看，包含了我們的瞭解、知覺、感受等等，當然同樣受著個人界域的限制。

　　總結前面所說的，一個藝術品的價值的認定，在一定的社會結構、生產制度所形成的文化體系，形成一定的意識形態，所以一個時代有其一定的價值基準，因為每個人必然受到這個時代社會的影響。也因為每一個人都是某特定意識形態的主體，所以在一定時代社會中，某種程度來說會採取相同的價值基準，因而有其一定的共通性，也就是說一個時代社會會形成一定的傳統和規範，便是這個道理。

　　但此僅為一方面，從另一方面而言，每個人又是一個單獨的個人，每個人都在其特定環境中發展，而造成不同的生理的與心理的條件，所以又形成不同的意識與潛意識，亦即又有其個別性。

第二節　審美的客體性問題

　　要瞭解審美的客體性問題，必要先瞭解藝術品的客體性 (objectivity)，當然這是一個非常困難的問題，因為今日已幾乎無法為藝術品下一個周延的定義。但是在討論這個問題之前，我們至少要確定一個範圍：那就是所謂藝術品只有在審美或有人欣賞的時候才是藝術品。一個東西沒有人欣賞或沒有人審美，那便不是藝術品。比如說高更在未成名之前，因為付不起房租，把畫送給房東，房東認為一文不值而把畫撕了，高更的作品在這個時候，在房東眼中只不過是廢物；再比如藝品商人，他可能手中有很多的「藝術品」，但是在他看來那不

是藝術品而是商品,是待價而沽的;又如富人家可能掛了很多很名貴的字畫,但是他不是用來欣賞,而是用來炫耀的。以上這些情形都不是藝術品,我們無從討論起。所以,所謂藝術品,只有在人們欣賞下才成為藝術品,這是第一個條件。

因此所謂欣賞,是針對藝術品的本身而言,其價值不是外來的,而作為商品便是外來的,因為商品的價值是取決於市場,是可以哄抬的。因此藝術品的價值必須是從藝術品的本身感受到什麼,或是認知到什麼,才能判斷其價值。也就是說,藝術品本身使人產生了美感經驗,也才產生了價值。

其次,藝術品乃人工製品。雖然杜象的〈噴泉〉,前已言之,是現成的,不是人工製品。但是他為它「命名」。除此之外,一般來講,所謂藝術品必須是自己的製品,或者說是一個人工製品,是在一定的文化條件或社會條件下產生的,所以又是一個文化產品,具有其特定的社會文化的意義。

以拉菲爾的〈聖母像〉為例。這幅畫的主體是一個母親抱著她的孩子的圖象,假如對基督教一點認識都沒有的人,他所看見的只是一個母親抱著孩子的圖象;但是它卻不是一般的母親和她的孩子,而是指特定的人:聖母與耶穌,因此它就具有特定的宗教意義,並傳達出聖潔、莊嚴、慈祥等宗教情操,如果欣賞者對這方面有所認識,甚至是一個教徒,看了這幅畫,會把他帶進《聖經》的故事裡去,可能會產生某種的心靈感受,所以這幅畫有其特定的意義,也就說這幅畫是基督教的文化產品。所以一個觀看者必然受著這個特定的文化內涵的影響,因此一個教徒與非教徒或異教徒二者之間的反應是不一樣的。

又因為藝術品是一個文化產品而且是一個有作者的作品,是由一

個藝術家創造出來的，一定有其個人的想法、觀念、感受，有其主觀性表現，換句話說是有其意圖的。一定包含作者對人生的看法、對人生的觀照，或者說，具有對世界的解釋 (the interpretation of the world)，同時也帶進了作者的感情、愛憎，所以任何一個作品裡一定有作者的主體性。這是無可避免的，即使像杜象的〈噴泉〉，雖不是他做的，但仍然具有其主體性存在。同樣的，作者的主體性一方面固然是他個人的表現，另一方面還是受著特定社會、時代的意識形態或文化的影響。

伊果頓 (Terry Eagleton) 在其《批評與意識形態》(*Criticism and Ideology*, 1976) 一書中提出除了「一般意識形態」(General Ideology; G. I.) 之外，還有所謂的「作者意識形態」(Authorial Ideology; Au. I.)，二者之間其關聯性為：

> 我所謂的「作者意識形態」，是將作者特殊傳記模式，插入「一般意識形態」之中。這種插入的樣態由一系列不同因素決定的：社會階級、性別、國籍、宗教、地理位置等等。其構成永不能將其從一般意識形態中游離出來，而必須與其關聯來研究。在一般意識形態與作者意識形態二構成間的關係為對應的、部分分離的，和嚴重矛盾的，都屬可能。❻

一個藝術家一方面是受著他所生存的時代、社會的意識形態的限制，另一方面又因其性別、社會地位、家庭環境、宗教信仰等不同，又形成其個人的「作者意識形態」。是故同一個時代、社會的作者創作出來的作品可以不同，這是因為有「作者意識形態」的緣故。

一個藝術家的表現，即使題材是被限定了的，還是會有個人的不

同作品出現。為了說明這一點，以下我們以「聖母子」如此限定了的
題材來說明，即使在如此限定的題材中我們還是可以看出彼此的差別
性。

　　1.布奧林塞拉 (Duccio Di Buoninsegna)

　　〈聖母、聖嬰與天使〉(*Virgin and Child with Two Angels*, 1283)

　　（圖五）

　　2.羅倫傑堤 (Ambrogio Lorenzetti)

　　〈哺乳的聖母〉(*Virgin of the Milk*, 1320)（圖六）

　　3.貝里尼 (Giovanni Bellini)

　　〈聖母與聖嬰〉(*Madonna and Child*, 1475)（圖七）

　　第一幅畫宗教性非常強，人物是神聖化、理想化的，其寶座
(throne) 就是教堂的象徵，其旁邊還站立著兩位天使。因為宗教性強
烈，人間性便相對減少了。第二幅畫比第一幅畫晚了三十七年，歐洲
已進到了十四世紀，其表現方法便大為不同。聖子變成了柔弱的嬰兒，
而且在哺乳；聖母的表情也可愛了，更接近我們每天的生活，更像一
對母子；而且天使不見了。故宗教性減弱了，人間性加強了。第三幅
畫比第二幅畫晚一百五十五年，文藝復興已經開始，人本主義抬頭，
重視現世，人性增強，神性消退，這幅畫除了頭上的光環之外，更接
近人間的母與子。

　　以上三幅畫之所以有差別，主要是特定時代、社會的意識形態的
改變，在此特別是宗教意識的改變，《聖經》還是一樣的《聖經》，教
皇也一樣存在，但是其間宗教意識有所不同。這便是每一個時代有其
自身的「文化表意系統」(cultural and signifying system)。不僅「一般
意識形態」有所不同，而「作者意識形態」，在用筆、設色、構圖、取

圖五：布奧林塞拉〈聖母、聖嬰與天使〉

圖六：羅倫傑堤〈哺乳的聖母〉

圖七：貝里尼〈聖母與聖嬰〉

材上亦有作者自身之趣味存在。同時也有其一定的 「歷史界域」(historical horizon)。所以同樣一個聖母子的題材，在不同的文化背景或不同的歷史時代中，還是會產生不同的文化表意的方式。同一個宗教的信仰尚且如此，不同的宗教之間更不用多言了。

任何藝術都是如此，如莫札特 (Mozart) 的音樂，為我們大多數人所喜愛，但是我們對其作品的欣賞和當年宮廷人士的欣賞是截然不同的，過去的人和現在的人生活在不同的「文化表意系統」和「歷史界域」中，雖然都歡喜，但是歡喜的感受是不一樣的。

再以莎士比亞來說，要瞭解莎士比亞，便要先瞭解莎士比亞時代的「公共劇場」(public theatre)，上至王公貴族，下至販夫走卒都可以在此劇場中看戲。有權勢的還可坐在臺上，甚至干預演出；而下等人則是坐在臺下，邊看戲邊喝酒賭博。因此當時看戲的人和現代人看莎士比亞的戲劇是完全不同的態度。現代的人所瞭解的莎士比亞和當時的人所瞭解的莎士比亞當然也是截然不同的。我們甚至可以說，現在演出莎士比亞作品，要是莎士比亞本人能看到，也許不會承認是他自己的作品。

因此，藝術品既然是一個文化產品，那麼它的價值只能體現在一定的文化層面上，不同的文化可能形成不同的反應和不同的價值判斷。在這種情形下，我們要問，一個藝術品的價值有沒有客觀性？其客觀性又在哪裡？這是一個非常困惑的問題。

現在我們從圖形來看，比方說「對稱」(symmetry)，對稱的圖形比不對稱的圖形使人感到舒服。桑塔亞那 (George Santayana) 在《美的感覺》(*The Sense of Beauty*) 中提到「對稱」時說：「對稱」不是我們偶然覺得其迷人，而是我們眼睛繼續看它的時候會得到同樣的反應、同

樣的合適，因此這種知覺程序會令人感到舒適❼。

南格 (Susanne K. Langer) 在《感受與形式》(*Feeling and Form*) 一書中亦指出，在日常生活上，眼的觀物由此移向彼，需要我們眼睛肌肉的用力，如果一個圖形以同樣方式延續，則一瞥即知，不需眼睛的運動，減少了我們的疲勞，所以在裝飾中經常看到對稱的圖案，道理便在此❽。因此「對稱」造成美感，應是有其客觀基礎的。

再舉一例，所謂「黃金分割」(Golden Section) 乃是「短邊：長邊 = 1：1.618 ≒ 5：8」。實驗美學的創始者費西洛 (G. I. Fechner) 曾做過試驗，把六十四平方公分面積的白紙，剪成不同邊長之長方形，長短邊的比例不同，讓人去選。其中被選出最舒服的長方形是 21：34，很接近「黃金分割」。

在我們的日常生活中，對稱的、平衡的、有一定比例的、和諧的、有規則的、單純的，比起不對稱的、不平衡的、沒有比例的、不和諧的、無規則的、雜亂的……看起來會感覺較舒服，這與我們的生理、心理的結構有關，自然是有其客觀性。因此在很多裝飾性的東西上，經常利用對稱的、有比例的……等等。但是問題在我們所討論的「藝術」，一個藝術家不僅不遵守這個規則，而且更希望打破這些規則，希望能夠創造出一個獨特的形式，一種全新的樣式，這正是藝術家不同於工匠的地方。關於藝術家如何打破現有的成規，我們看看俄國形式主義者 (Russian Formalist) 雪克羅維斯基 (Victor Shklovsky) 在 〈藝術如技術〉 (*Art as Technique*) 這篇文章中，所提出的 「陌生化」 (defamiliarization) 的觀念。

而藝術存在於人得以恢復生命的感覺，它的存在使人感受事

物，使石頭有「石頭感」。藝術的目的在賦予物之感覺，乃是
當物之被感知，而非物之被認知。藝術的技術是使東西陌生
化，使形式困難化，增加艱難和知覺的長度，因為知覺的程
序其自身具審美的目的，而必須延長時間。藝術乃一物之藝
術性的一種經驗方式，物體本身是不重要的。❾

　　藝術家是要創造一個未曾有過的藝術經驗，以獲得事物的新感受，
所以那些日常生活上的客觀性原則，在藝術上便變得不重要，甚至被
廢棄。降至今日，可以說以往的、傳統的法則和規範都不存在了。那
麼一個藝術品有沒有客觀性呢？有沒有客觀的價值？我認為這個客觀
性只是相對的而不是絕對的。在一定的時空、一定的社會、一定的文
化條件下，是有其普遍性的，但是不是絕對的，也不是亙古不變的。
我們只要想想自己，做一個現代的中國人，其審美的價值判斷，絕不
同於我們的前輩或祖先，這就是因為文化、時代、環境變遷的緣故，
而且變遷愈來愈快，但是我要說在一定的文化認知基礎上，仍有其共
通性的。

第三節　審美價值的產生與審美主體及審美客體之關係

　　審美的主體與客體二者相互牽涉 (intercommunicate) 的關係，乃是
一方面要使審美的主體感到滿足，也就是說產生美感經驗，另一方面
又必然是審美客體具有某種條件才使我們產生美感經驗，從而產生價
值。所以這二者必然形成不可分割的關係，這種關係簡而言之，就是

給予與接受的關係。下面借用俄國形式主義者亞可伯遜 (Roman Jakobson) 所提出的「語言傳達的範例」(The model of linguistic communication) 的圖表來說明❿。

Context 情境

Addresser ⟶ Message 訊息 ⟶ Addressee

說話者（給予者）　Contact 接觸　　　聽話者（接受者）

Code　符碼

說話者說出來的話，聽話者聽懂他的話、接受他的話，從說話者到聽話者之間，亞可伯遜提出四個重要的因素。說話者說一句話，他當然是傳達一個訊息 (Message)，聽話者接受的也是這個訊息。說話者和聽話者之間要接受同一個訊息，必須要兩個人都能瞭解，那個瞭解必定要有一定的文法或符碼 (Code)，也就是大家遵守相同的規範。不但說話如此，我們日常生活上種種禮節也都有一定的符碼，我們才能瞭解其意義，因此「符碼」是第一個基本要件。

說話者所說的話必然是前後關聯，是放在一定的情境中、在一定的場合，同時指示一定的人或事，所以這種「情境」(Context) 也是要件之一。還有一個要件就是「接觸」(Contact)，經由這個接觸的媒介，不論是對談、書寫、通電話等來達到傳達訊息的目的。

我們進一步套用亞可伯遜的說法，假設藝術品也是藝術家對我們的說話，藝術家是一個說話者，欣賞者便是一個聽話者，這便是所謂的「接受」(reception)，審美便是如何接受一個藝術家對我們所傳達出來的訊息。如果這個假設成立，那麼我們將此放入上述圖表中來看。

一、**接觸** (Contact)：我們必要接觸到藝術品，首先接觸到的是形式 (form)，但是不同的藝術會使用不同的媒介物，音樂、戲劇、文學、舞蹈、繪畫、電影等都有不同的媒介物，所以一個接受者必須要習慣或熟悉於該不同的媒體，否則無從瞭解。

二、**符碼** (Code)：每一類藝術也都有其自身的符碼與規範，文字的藝術有其符碼，自不待言，其他藝術如音樂、舞蹈、戲劇、電影……亦有其自身文法或符碼，這種種的符碼也必須先瞭解，否則會看不懂。

三、**情境或指示物** (Context; Referent)：意指必有一定的情境或涉及的事物或事件或指示物。也可以說，一個藝術是在一定的情境中所呈現的事物，也許是歷史的，也許是當前的，也許是寫實的，也許是幻想的，也許是具體的，也許是抽象化的，也許是一種情緒的發洩，也許是一種思想的表露，其情境的變化是複雜的。

四、**訊息** (Message)：這裡所謂的訊息可以從兩個層面來說，一方面是藝術品所傳達出來的訊息，另一方面是觀賞者所接受的訊息，二者事實上是兩回事。

從藝術品本身而言，其所傳達出來的訊息不外是藝術家感性或感情的宣洩，和知性或思想的表現 (emotive and expressive)。但是其傳達的方式和語言不一樣，不但間接而且歧異，所以遠比語言複雜。但雖然複雜，仍然有途徑可循。

首先我們看接觸的形式，形式一方面是歷史的，因為文化的承傳其來有自，可是另一方面又有其自創性，其本身的獨特性。故一方面是來自傳統的、固有的符碼，一方面又違背了、躍出了已有的符碼。

其次，所謂情境或指示物，乃是藝術品所提示的人生之境，在提示人生的處境時，必然包含藝術家對人生的看法，或是藝術家對人生

的某種關懷，對人生宣述出何種真理或真相，或者是傳達出何種感情或內心的隱密等等。問題是以上所說的這些都不是直接表達出來，這是與語言最大的不同之點，故絕不同於傳教與演講，所以又不是亞可伯遜所圖示的單純的「語言的傳達」模式。這種傳達的形式是間接的，接受者本身必須具備解讀的能力。大致而言，它可能是一種隱喻(metaphor)，亦可能是一種象徵 (symbol)，也可能是一種對比(contrast)（見《藝術的奧祕》）。其意義不是直接說出來，而是拐彎抹角、藏頭露尾的。因此藝術品經常是撲朔迷離，像一座冰山一樣，沉在水底的部分遠大於浮出水面的部分。所以欣賞藝術是必須具備一定的學養和經驗的。

同時藝術品不是單義的，而是多義的。尤其是一個歷史的產品，經過了不同時代、不同觀念、不同信仰、不同知識、不同性質的人來觀賞，當然就會得出不同的意義，這就涉及到欣賞者本身的不同。從不同文化出發，比如說基督教、佛教，對人生的看法是各不相同的；同時從不同的知識出發，比如從人類學、社會學、生理學、哲學等等，當然會得出不同的結論。就像一個多面體一樣，從單一一面來看是一種東西，從另外一面來看是另外一個意義。比如莎士比亞的戲劇，不管從哪一個角度出發來討論的都有，我們不能說只有一個意義是對的。因此，由藝術品所傳達出訊息的基礎上來看：

1. 訊息愈單純、愈直接、愈平凡、愈近似機械反覆的，便愈容易被接受，例如灰姑娘《辛德瑞拉》(Cinderella) 的故事，各國均有，只是以不同的外表出現而已。因為它反映了許多人的願望，容易被大眾接受。但是從其客觀性來講，其所傳達出來的訊息是貧乏、重複、缺少創造性的。這種缺少創造性的東西為真正

具有藝術經驗與修養的人士所不喜愛，認為它沒有價值。

2. 有一種藝術品所傳達的訊息非常晦澀、非常複雜，不容易把握，拿小說來講，喬哀斯的《尤里西斯》，是很不容易看懂的；以戲劇來講，貝克特 (Samuel Beckett) 的《等待果陀》(*Waiting for Godot*) 便不是一個單純的作品；以繪畫來說，像畢卡索 (Pablo Picasso) 的畫，一般人難以瞭解，但是這些東西卻可以被具有特殊修養的、特殊條件的批評家所愛好，認為其具有高度的價值。但是它的真正接受者是很少的。

3. 還有一類藝術品，其所傳達出來的訊息複雜而豐富，具有深厚的感情、高度思想性、豐富的人生經驗，同時又具有一個通俗易懂、容易接受的外殼，可以滿足各種不同程度和趣味的人士，因為它作了各種層次的傳達，不同程度的人獲得不同程度的訊息，各取所需、各人滿足各人的滿足。以《紅樓夢》來說，從小到大不同年齡的人會接受到不同的訊息，當然這還是必須排除不懂中文和一些根本與文學絕緣的人。

我們以 M 代表訊息，來說明對《紅樓夢》欣賞的不同層面：

M1：年輕人看到的是關係複雜、感情濃馥的愛情故事。

M2：年紀稍長的人可能感受到的是複雜的人際關係和人情世態。

M3：再年長一點的人可能獲得的是人事的代謝與變遷、天道無常之人生哲學、或悟到某種人生哲理。

M4：也有一些人特別欣賞其中文字。

每個人可以照自己的理解，來獲取不同的訊息。在西方來講，莎

士比亞亦是如此。他的作品從不排斥通俗，甚至於淫邪的東西，這當然與其作品演出的場合有極大的關係。像這類的作品為各式各樣的人所喜愛，無論自接受者的人數或價值來說，都應是最高的。

我們從上述三類藝術品來看，不難發現第一類人數最多，但是價值最低，是所謂「俗賞雅不賞」，第二類人數最少，價值卻高，是「雅賞俗不賞」，第三類則是人數最多，價值也高，是「雅俗共賞」。

由以上三點來看，所謂藝術品的價值問題，除開商品價值、歷史價值、附庸風雅、訴諸權威等不屬於審美價值的之外，可以說一方面是建立在藝術品本身所傳達訊息的豐富、深刻和多樣，以及傳達的方式的創新或變化上，另一方面又關係於接受者能力的高低，只有二者相互適應、相互結合時才產生價值。

同時，藝術品所傳達的訊息和欣賞者所接受的訊息，同樣受文化、傳統的約制，再比如「書法」這門藝術，其傳統與發展的歷史斑斑可考，因此其形體、結構、運筆都有其來源，好壞立判。這是我國文化所特有的，對外國人來說，就隔了很遠一層。戲劇也是如此，比如京劇，有一套自己的符碼，唱唱做打、行腔吐字都有其淵源，不經長期的接觸是無從瞭解的。又如莎士比亞，對一個中國人而言，首先是文字的隔閡，不是翻譯所能取代；其次又受限於對英國四百年前歷史的瞭解與體認，我懷疑真正能接受莎士比亞戲劇的有多少？

所以藝術品的價值只是相對而非絕對的，只能在一定的文化基礎上有某種的共同性與普遍性，在另一種文化系統中便不存在。即使在同一個文化的系統中亦可能因為公眾趣味的改變而增減其價值，例如梵谷的畫，其同時代的人難道都看不懂嗎？再如蕭伯納 (George Bernard Shaw) 的戲劇，在當時的價值是很高的，但是在現代來說已有

所變化，因為他的作品中思想性極重，而那些思想在今日看來已無新穎之感。所以有很多作品今日再研究時，不是單純的審美價值，而是從歷史的角度出發，所代表的是那個時代的歷史意義。

但是自相對的價值來說，在一定時空的文化系統中是有價值的高低和大小的分別。比如說藝術品 X 與 Y，為什麼 X 優於 Y？乃是因為 X 所傳達出來的訊息比 Y 豐富、深刻，同時 X 傳達的方式比 Y 更富多樣性、更創新，所以 X 一般來講是優於 Y 的。是故我所認為的價值不同於主觀主義者的虛無，也不同於客觀主義者的絕對；它是相對的，是在一定的文化條件下的比較中得來的。

因此一個藝術批評家仍然有工作可做，其工作最主要的就在於詮釋作品，因為一個藝術批評家對某一門藝術長期地接觸，所以無論在學養上或經驗上都不是一般人所能想像的。從而批評家看一個藝術品可以比一般人看得更清楚、更深刻、認知更多，所以他更能發現、找出藝術品究竟傳達出什麼樣的訊息，以及採取了何種傳達的方式。所以經過批評家的剖析，可以找出「整體性的意義」(overall meaning) 來，使一般人採取了批評家的看法，或經過批評家的指點，會恍然大悟，甚至於得到批評家同樣的感受或美感經驗，從而認定其價值。因此我始終認為一個藝術批評家的工作重點在於分析與比較，蓋批評家的詮釋若非從分析中得來，就是從比較中得來。至於評價的工作可以留給觀眾或讀者，那不是批評家最主要的工作。所以從這個觀點來看，一個藝術批評家的工作可以說就如一個教師的工作，是藝術品與欣賞者之間的橋梁，告訴人如何欣賞才能獲得美感經驗。

但是批評家也不是絕對的，因為一個好的藝術品就像一個多面體一樣，不是只有一種看法，還可以容許從不同的角度提出不同的看法，

只要批評家能夠自圓其說，也就是說可以提出一個「整體性的意義」，
就應該是一個好的批評。

註釋

❶ Jacques Lacan 著 *Écrits: A Selection*，頁 1–7，紐約，W. W. Norton & Co.,
1977。

❷ Emile Benveniste 著 *Problems in General Linguistics*，頁 225，University of
Miami Press, 1971。

It is through language that people constitute themselves as subjects. Consciousness of
self is possible only through contrast, differentiation: "I" cannot be conceived without
the conception "non-I," "you," and dialogue, the fundamental condition of language,
implies a reversible polarity between "I" and "you." "Language is possible only because
each speaker sets himself up as a subject by referring to himself as *I* in his discourse."

❸ Louis Althusser 著 *Lenin and Philosophy*，倫敦，New Left Books, 1971。

It takes children from every class at infant school age, and then for years, the years in
which the child is most vulnerable; squeezed between the family State apparatus and the
educational State apparatus, it drums into them, whether it uses new or old methods, a
certain amount of "know-how" wrapped in the ruling ideology (French, arithmetic,
natural history, the sciences, literature) or simply the ruling ideology in its pure state
(ethics, civic instruction, philosophy).

❹ 此亦係 Lacan 的觀念。惟本段係採自 Catherine Belsey 著 *Critical Practice*，頁 64–65，倫敦，Methuen, 1980。

There is thus a contradiction between the conscious self, the self which appears in its own discourse, and the self which is only partly represented there, the self which speaks. The unconscious comes into being in the gap which is formed by this division. The unconscious is constructed in the moment of entry into the symbolic order, simultaneously with the construction of the subject. The repository of repressed and pre-linguistic signifiers, the unconscious is a constant source of potential disruption of the symbolic order.

❺ Hans-Georg Gadamer 著 *Truth and Method*，頁 269，倫敦，Sheed and Ward, 1975。

We define the concept of "situation" by saying that it represents a standpoint that limits the possibility of vision. Hence an essential part of the concept of situation is the concept of "horizon." The horizon is the range of vision that includes everything that can be seen from a particular vantage point. Applying this to the thinking mind, we speak of narrowness of horizon, of the possible expansion of horizon, of the opening up of new horizons etc.

❻ Terry Eagleton 著 *Criticism and Ideology*，頁 58–59，倫敦，Verso Edition, 1976。

I mean by "authorial ideology" the effect of the author's specific mode of biographical insertion into GI, a mode of insertion over-determined by a series of distinct factors: social class, sex, nationality, religion, geographical region and so on. This formation is never to be treated in isolation from GI, but must be studied in its articulation with it. Between the two formations of GI and AuI, relations of effective homology, partial disjunction and severe contradiction are possible.

❼ George Santayana 著 *The Sense of Beauty*，頁 92，紐約，Dover Publications, Inc., 1955。

❽ Susanne K. Langer 著 *Feeling and Form*，第五章 Virtual Space。

❾ Victor Shklovsky 撰 *Art as Technique*，引自 Lee T. Lemon 與 Marion J. Reis 合編之 *Russian Formalist Criticism: Four Essays*，頁 12，美國，University of

Nebraska Press, 1965。

　　And art exists that one may recover the sensation of life; it exists to make one feel things, to make the stone *stony*. The purpose of art is to impart the sensation of things as they are perceived and not as they are known. The technique of art is to make objects "unfamiliar," to make forms difficult, to increase the difficulty and length of perception because the process of perception is an aesthetic end in itself and must be prolonged. *Art is a way of experiencing the artfulness of an object; the object is not important.*

❿ Roman Jakobson 著 *Closing Statement*，轉引自 Terence Hawkes 著 *Structuralism and Semiotics*，頁 83，倫敦，Methuen & Co. Ltd., 1977。

第三編
批評方法論

第一章　導　言

　　上編所討論的是批評價值觀，本編要進行的是批評的方法。批評的價值觀是批評的哲學，批評方法論是批評的技術，或許有人會問，我們有了批評的技術不就夠了？其實不然，除非你只想成為一個工匠，因為工匠只需要技術，不去問為何採用這種技術的理由，也就是說他不需要理論，只要依樣畫葫蘆照著做就可以了。然而，要成為一個真正的批評家就不應該如此，也就是說當他要採取某一種方法或是技術時，一定有一個自己的理由，或一定的出發點，是從一定的哲學基礎出發的。但是有了哲學基礎並不表示他就能成為一個夠格的批評家，因為哲學所涉及的是思想的層面，所謂思想的層面是從一定的「假設」(hypothesis) 基礎上觀念的演繹，因此它是形而上的 (metaphysical)；然而從事實際的批評工作必須要落實到具體的藝術品上，必須有一定的證據 (evidence) 來支持他的判斷，或者說要有事實 (facts) 和這方面的知識 (knowledge)。所以要從形而上的層面轉移到具體、實際的層面。這便是一個從理論 (theoretical) 到經驗 (empirical) 的基本過程。當我們要從一個理論的層面轉向到經驗面的時候，這便牽涉到方法的問題。說到方法，乃指：要尋找什麼樣的「經驗證據」(empirical evidence) 呢？或什麼樣的事實？或什麼樣的訊息？同時要如何去尋找呢？我們便不外乎要問下面的各種問題：

　　1.收集什麼資料？如何收集這些資料？

　　2.如何從這些收集的資料中找出所傳達出來的訊息？並進而瞭解

其意義或用意？

3.如何判斷其創造性的成分？

4.如何認定其價值？

在面對上面所說的這些問題時，我們會發現，從不同的價值觀出發，所採取的角度、所把握的重點便不一樣，所使用的方法亦不相同，從而其所得出的結論當然各有所別。我們試從不同的價值觀來看。首先從主觀主義出發。主觀主義所著重的是你「個人」，你個人從藝術品中獲得什麼樣的感受？產生了什麼樣的情緒效果？獲得什麼樣的認知？所以你所要收集的主要是你個人的資料，所謂個人的資料包括個人的感覺 (sensation)、直覺 (intuition)、知覺 (perception)、想像 (imagination)、感受 (feeling; emotion)、和統覺 (apperception)。同時還要如何把自己體驗到的細微、微妙的資料描述出來，並從而判斷其價值。這是主觀主義者的作法。

若是從客觀主義者的價值觀出發，便完全不同。客觀主義者所收集的不是他個人的資料，同時還要儘可能避免個人的因素、個人的喜好，因其所著重的是從一個批評基準出發，也就是有一定的規範，得先找出這個規範來，以此作為衡量的標準，合於這些規範才是好的，所以其工作重點在於如何收集藝術品本身的有關資料，然後考量這些藝術品的有關資料是否合於其所設定的批評基準，從而論斷其價值。

若是從相對主義的價值觀出發，情形就比較複雜。我們原則性地來談，其所著重的是兩個層面，一是藝術品的本身，藝術品究竟傳達出什麼樣的訊息？是如何傳達出來的？並從而獲得這個藝術品的意義或用意。另一方面要向其所傳達出來的訊息或用意對哪些人產生效果？是為哪些人所接受或如何來接受？這便牽涉到一個時代、社會和文化

的基本條件，當然也涉及到個人的基本條件。同時，相對主義者往往採取不同的角度，不同的知識層面，所以顯得複雜而多樣。大別之，有的重視形式或結構，對藝術品的形式或結構作細密的分析和比較，找出其意義和原創性；有的重視內容，內容所揭示的人生意義，或者說發掘出什麼樣的人生處境。這些批評家多半是學者，都是從一定的知識角度出發的，所以具有高度的學術水準，這種批評重點在闡述而非評價。由以上所說的這些觀念，可歸納為四種批評方法：

一、印象批評 (Impressionistic Criticism)

二、規範與主題批評 (Criticism by Rules and Themes)

三、形構批評 (Formalistic and Structralistic Criticism)

四、情境批評 (Contextual Criticism)

第二章 印象批評

第一節 印象批評之由來

　　印象批評可以說是最古老、最普遍的批評方法，是根據自己的主觀印象來判斷藝術品的價值，是一種最直接、最簡單的方法，但是成為「印象主義」(impressionistic) 的批評，則是相當晚近的事。

　　「印象主義批評」這個名詞的出現，可以說是導源於十九世紀後半期的「為藝術而藝術」(Art for art's sake) 運動，至少與此運動相關。若要溯及這個運動的前身，更早的源頭是在十九世紀前半期，法國的高提耶 (Théophile Gautier, 1811–1872)，一個曾參加兩果文學運動之文學青年，他在一八三二年出版第一本詩集《阿爾貝蒂斯》(Albertus) 的序言中說：「一般說來，當一件東西變為有用時，它便不再美了」(In general, when a thing becomes useful, it ceases to be beautiful)，這便是所謂的「藝術無用論」。到了一八三五年，他更強調這個觀念：

　　沒有任何東西是美的，除非它是無用的，所有有用的東西都是醜陋的，因為它表現出一種需要，而人的需要是下流和作嘔的，就像人的可憐軟弱的天性一樣。一個屋子裡最有用的地方是廁所。❶

　　到了十九世紀中期，波特萊爾就更提倡所謂的「精神的美」(spiritual beauty)，強調一個藝術家要超越現實世界，把藝術投入到精神之美中。於是一時間「精神之美」蔚為風氣，不再模擬自然、模擬現實，而強調精神世界。所以他們認為自然不是創造靈感的泉源，只不過是鑄造意象的素材而已，所以波特萊爾強調人工的世界，甚至說「音樂盒勝過一隻夜鶯」，寧可在浴缸中游泳也不願到海上。同時波特萊爾認為「善」(good) 是人工製造出來的，而「惡」(evil) 才是人的本性，他在〈裝飾的禮讚〉(*Éloge du maquillage*; *Praise of Cosmetics*) 中說：

　　　　所有美和高貴是理性和計算的結果。罪惡，這種人類獸性嗜
　　　　好是來自其母親的子宮，是其自然的起源。道德，反過來是
　　　　人工且超自然的，因而神與預言家，需要在每一個時代和每
　　　　一個國家教導野蠻的人性以道德，而人本身是沒有能力去發
　　　　現它的。❷

　　上述無用為美、重視精神的層面而非自然的，強調人類邪惡的一面，發展到十九世紀中葉以後就形成了風氣，產生了所謂的「頹廢派」(Decadents) 和「唯美派」(Aesthetes)。既然強調精神的層面，便要刺激自己的精神，儘量發掘自己的感覺世界，和進入自己的精神世界中，以找尋新的印象，於是醇酒婦人、縱慾、吸食鴉片……，進入所謂肉慾的罪惡世界中。當所謂「唯美派」和「頹廢派」藝術風行的時候，就有人為他們建立一套批評的觀念，佩特 (Walter Pater) 可為代表。在《文藝復興史研究》(*Studies in the History of the Renaissance*, 1873) 一

書中，佩特所提出的基本觀念便是將批評的基礎建立在個人的主觀印象上，成為「印象主義批評」之始。

第二節　佩特的理論

佩特首先強調的就是個人的印象，也就是說，要先瞭解自己的印象是什麼？

「要瞭解東西本身真正是什麼」，正是剛才所說，無論如何，是所有真正批評的目的，而在審美的批評上，瞭解一個東西真正是什麼，其第一步乃是知道其自身的印象真正是什麼，去區別它、清楚地認知它。❸

但是要如何來瞭解自己的印象呢？

對我而言，什麼是這首歌或這幅畫，呈現在人生或書中的那可愛人格？它對我真正產生了什麼效應？它給了我快感嗎？如果是的話，是哪一種或哪種程度的快感？我的天性在它的出現和影響之下，如何改變？這些問題的解答是美的批評家所必須要做的最基本的事實。而且，這就像我們學習光、學習道德、學習數字一樣，他必須為他自己認知這些基本的資料，否則就不行。❹

　　所以一個批評家首要注意的，就是他自己從藝術品中感受到什麼樣的刺激？產生什麼樣的印象？這是完全從個人的主觀經驗出發的，並且只要管這個，而不必顧慮其他的東西。

　　他強烈經驗這些印象，而且直接去區別和分析它們，不需煩惱「美的本身是什麼」或「什麼是它與真實或經驗的正確關係」這些抽象問題——形而上的問題之無益，就像形而上的問題在哪裡都是無益一樣。❺

　　佩特認為批評家對一切抽象的問題都可以置之不顧，但是我們要問，作為一個批評家的基本能力是什麼？佩特認為一個批評家最基本的能力乃是被感動的能力。

　　那麼什麼是最重要的？不是批評家在知性上擁有美的一個正確的抽象定義，而是具有某一種特定的氣質，為美的東西之呈現所深深感動的能力。❻

　　因此佩特所強調的是印象中的美，也就是快感。

　　審美批評的功能乃是去分辨、去分析和自附屬物中區別出一幅畫、一張風景畫、生命中或書本中的美好人格的優點所產生特別的美或快感的印象，指示出此印象的來源是什麼，且在什麼樣的情況下被經驗到。❼

　　這就是被稱為印象主義批評的由來。印象主義批評的產生可以說是對客觀主義的反動，反對一切的規律或道德規範，所以與「為藝術而藝術」的觀念是一脈相沿的。下面我試著將此觀念進一步推演。

　　佩特等人所強調的「藝術的目的為藝術」，也就是藝術所追求的為美感；而他們所謂的美感，實際上就是快感。所以也就可以說，藝術的目的在追求快感；而他們所謂的快感基本上是來自感官的刺激，如此說來藝術的目的豈不就在追求感官的刺激？所以印象主義所強調的印象，也可以說建立在感官的刺激或享受上，這與當時所流行的享樂主義 (Hedonism) 的美學觀是不謀而合的。享樂主義的理論非常簡單，在美學上可以說不受重視，但是我們卻必要承認，感官刺激與審美有某種相關性，因此我要在此簡單介紹桑塔亞那的觀念。

第三節　桑塔亞那之論印象來源

　　桑塔亞那認為人類所有的官能都與審美有關，目、耳等高級感官；嗅覺、味覺、觸覺等低級感官；想像、記憶、呼吸等各種心理機能；性本能；各種社會機能，都與審美有關。下面以低級的感官為例說明與審美的關係。他說，所謂「生活上的藝術家」(artists in life)，尤其是指那些有美好社會地位與家庭生活的人，這種人不斷追求低級感官 (lower senses) 的滿足，如擁有一座芬芳的花園、美好的食物、香料、柔軟的織物、美麗的色彩等等，構成所謂「東方的奢華」(oriental luxuries) 的理想，這種理想太適合於人類的本性，從不會失去它的魅力，因此詩人也常常會去運用它，不過詩人在喚起我們感覺的強度

(sensuous intensity) 時，會加上一種想像的筆觸 (imaginative touch)。他為了說明這點，以濟慈 (Keats) 的〈聖女埃格尼斯之夜〉*Eve of the St. Agnes* 一詩中的 362 到 371 行為例。（按，聖女埃格尼斯為第三世紀的人，她是西方教會的四大女聖徒之一。為紀念她，每年一月廿一日為其節日。關於聖女埃格尼斯節有一個傳說：如果一個少女在這個節日的前夜，在睡覺之前祈禱，她會得到一個好夢，與她的愛人在夢中相遇。）

　　本詩的背景放在義大利的一個古堡中，描述一個美麗的少女瑪德琳 (Madeline)，和愛她的青年普非羅 (Porphro)。不幸的是這兩家為世仇。故事放在聖女埃格尼斯節的前晚，古堡正在飲宴，普非羅偷偷溜進古堡，被瑪德琳的乳娘所發現，乳娘同情他而帶他經過一個走道，要將他藏起來。但是普非羅懇求乳娘讓他見瑪德琳一面，因為他的態度誠懇，乳娘答應了，將他藏在瑪德琳臥室的衣櫥裡，同時她把宴會中吃剩的食物帶給他吃。瑪德琳在宴罷持燭回房，在睡前祈求美夢，躲在衣櫥中的普非羅在月光下看見瑪德琳。瑪德琳祈禱完畢便入睡了。於是普非羅從衣櫥中走出，把食物也搬出來，彈奏一曲魯特琴 (Lute)。瑪德琳醒來，認為是夢。最後這對年輕戀人在寒冬中溜出了古堡。以下的詩句即是描寫普非羅從衣櫥裡出來，搬出食物的情形❽。

　　　　　而伊仍安睡於蔚藍覆蓋的睡眠，
　　　　　在發白的亞麻布中，柔滑而夾著薰衣草，
　　　　　此刻他自櫥內取出一堆的
　　　　　蜜餞的蘋果、榅桲，和李子，和葫蘆，
　　　　　加上比乳酪還輕柔的凍子，

和染著肉桂色的透明糖漿；
商船載運的嗎哪和椰子
來自菲茲；和加上香料的種種美食，每一樣
從絲的沙馬堪到杉木的黎巴嫩。

　　無疑的這段詩可以引起味覺、嗅覺等低級感官的刺激。但是桑塔亞那認為，一個詩人不是只停留在原始的要素上，必要加上想像的筆觸來修飾。例如商船載運自菲茲和沙馬堪，尤其是黎巴嫩杉木之美為大家所公認，無疑的會增強我們的滿足。但是這種想像的筆觸不是憑空而來的，當然也更不是胡思亂想，而是有所依據的。他說：

因為假如沒有東西曾在我們的知性中找到的話，它也就很少在想像中找到。假如黎巴嫩的杉木並非展示一片宜人的陰影、或風吹過枝葉的迷宮不會發出沙沙聲，假如對感官來說黎巴嫩從未是美的，它在此將不是一個適當或詩的暗喻題材。同時假如沒有旅行者曾經感受到驕陽的迷醉、東方奢華的慵懶，或像英國士兵困倦於其故鄉道德時所呼喊的：──
　　　帶我到蘇彝士東方的某處
　　　　那裡最好的就像是最壞的
　　　那裡沒有任何十誡
　　　　而一個男人會昇起一種渴望
「菲茲」這個字將沒有想像的價值。
若無沙漠的神祕和如畫般的駱駝商隊，沙馬堪便什麼也不是，假如海洋沒有聲音、沒有波濤洶湧，風和槳沒有遭到抗拒，

而舵和拉緊的帆沒有划動，商船將沒有任何詩意。從這些真
正的感覺中，想像獲得它的生命，同時暗示出它的力量。❾

　　我們從桑塔亞那的美學中來看，在一個作品中，讀者所獲得的印
象來源有二：一是來自感官的刺激，這個感官的刺激可以說是從低級
的感官到高級的感官，甚至包括本能的刺激在內；二是來自想像所引
起的感覺意象，但是想像不是憑空而來的，它需要某種經驗的依據，
而經驗並非限於自身，亦可來自閱讀或聽聞。因此從這個基礎上我們
來看印象主義的批評家所強調的所謂「被感動的能力」，乃是指其感官
接受刺激和激發起想像的活潑與豐富，這就是一個人的「感覺力」或
「敏感度」(sensibility)，印象主義批評家將此作為創作的基本能力，
同時也是批評的基本能力。

第四節　印象批評之歸納

　　自十九世紀後半葉開始，一直到二十世紀初期，印象主義批評蔚
然成風，出現了一些批評家，像英國的佩特、王爾德 (Oscar Wilde)、
聖特史伯利 (G. E. B. Saintsbury)；法國的法蘭士 (Anatole France)、勒
馬伊特 (Jules Lemaître) 等人。他們的主張大體差不多，茲歸納為四點
來說明。

　　一、這種批評是傳統的主觀批評，也就是「我的看法」、「我的批
評」，一切都是從「我」出發。這點法蘭士的話最是率直：

坦白說，批評家應該說：「各位先生，我要說的是我自己的莎士比亞，是我自己的拉辛。」❿

二、一個批評家所需要的工具和能力，就是他自己的感覺力或敏感度，即佩特所謂「為美的東西之呈現所深深感動的能力」。此外一切理論、知識、學問均無關聯。

三、藝術家本身對美的印象的感受力最強，所以藝術家自身才是最合格的批評家。正如魏斯特勒 (James Whistler) 所說的：

我不只是反對敵意的批評，而且也反對無能的。我認為，只有藝術家才是一個有能力的批評家。⓫

這種論點至今餘音嫋嫋，均是從印象主義的觀念中演化而來的。

四、由於合格的批評家本身是藝術家，那麼批評的本身就成為一種藝術，於是造成一種情形，即他們關心的不是批評本身是否妥當，而是批評是不是成為一種藝術。於是藝術批評成為充滿精巧比喻之創作。王爾德在〈批評家即藝術家〉(*The Critic as Artist*) 一文中指出：

誰在乎拉斯金 （按，為當時英國的批評家和理論家） 對透納（按，英國當時有名的風景畫家）的觀點是否妥當？那有什麼關係？他那種雄偉和魔力的散文，在他卓越的雄辯中，如此熱情和如此火般色澤，在他精巧的交響樂般的樂音中，如此豐腴，如此確切而肯定，其所精妙地選擇的字和描述特性的詞，在最好的狀況，至少就像是任何一幅在英國畫廊中腐壞

的畫布上褪色或朽爛的美妙日落，同樣是偉大藝術作品。❶

　　印象主義者的批評理論並無深奧之處，下面舉幾個例子來看他們的實際批評工作，是否符合上述原則。

第五節　印象批評之實例

【例一】佩特對〈基阿康達〉(*La Gioconda*) 的批評（按，即達文西 (Leonardo da Vinci) 的畫作〈蒙娜麗莎〉(*Mona Lisa*, c. 1503–1519)。）（圖八）

　　這幅畫所畫的是基阿康達 (Francisco del Gioconda) 的第二任妻子，故名。文章的前面屬於考據部分，此間僅簡略介紹。佩特指出達文西這幅畫其來有自，在瓦沙力 (Vasari, 1511–1574，義大利畫家、建築家、和藝術史家) 擁有的畫稿中，韋羅契歐 (Verrocchio, 1435–1488) 所設計者，其中便有如此感人的美麗面孔，達文西幼年時便經常臨摹前輩的設計，很難說沒有某種關聯，而成為他最初原則 (germinal principle)。那種深不可測的微笑，且觸及到某種邪惡，幾乎經常浮現在達文西的畫中。所以佩特認為這幅畫像是達文西夢的織造品，同時從歷史的證據來看，也可以說是達文西的「理想女人」(ideal lady)。這是屬於考據的部分。所謂印象批評要看他如何描述這幅畫，以及自這幅畫中獲得何種印象。下面我引用一段他的原文：

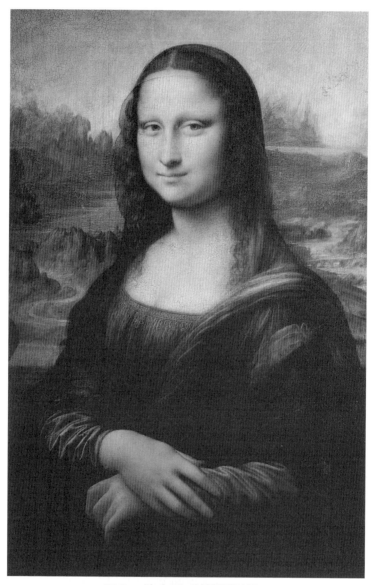

圖八：達文西〈蒙娜麗莎〉

「世界的東南西北」都來到她整個頭上，而眼皮有一點疲倦。這種美係從內到肌膚製成，那沉澱物，一個個細胞，乃奇怪思想與空想幻想與強烈激情。把它放在希臘女神或古代的美婦身邊片刻，她們將會如何為其美而困擾得靈魂中所有的毛病都發生了呢？世間所有的思想和經驗都蝕刻且鎔鑄在那裡，在此他們有能力精製且表現於外在形式，希臘的獸慾主義、羅馬的肉慾、帶有精神欲念和想像的愛的中世紀幻想，回到異教徒的世界，波吉阿斯 (Borgias) 的罪惡。她比所坐的岩石還要古老；像吸血鬼，她已經死亡許多次，而學習到墳墓的祕密；她曾是深海中的潛水者，並把他們下沉的日子操縱於她手中；並和東方商人交易奇妙的紡織品；而且，就像麗妲 (Leda)，特洛伊海倫 (Helen of Troy) 的母親，又像聖安妮 (Saint Anne)，馬利亞的母親；所有的這些對她而言，如同豎琴和豎笛的樂音，和僅存於鎔鑄在改變的外貌與染在眼皮和雙手上的微妙之中。此永恆生命的想像，古代的說法是聚攏各種的經驗；而現代的思想認為是一種人性的觀念，在它本身製造出和累積起各種思想與生命的樣式。無疑地，蒙娜麗莎可以作為古老想像的具現，和現代觀念的象徵。❸

【例二】德布西 (Claude Debussy) 評溫格特勒 (Paul Felix Weingartner) 指揮之〈田園交響曲〉(*Pastoral Symphony*)（按，德布西 (1862–1918) 為法國印象派作曲家，同時也從事樂評的工作。他將其樂評結集成《外行藝術家憎恨者》(*Monsieur Croche Antidilettante*)，採日記體，死後才出版。本篇摘取自該書。）

溫格特勒抓住機會來指揮雷蒙瑞爾斯音樂會的交響樂團,沒有人是完美的。

他以一個忠於職守的園丁的小心,第一次指揮〈田園交響曲〉。他整理它乾淨到產生一種幻覺,那謹慎完成的風景,這種輕輕起伏的山巒由十法郎一碼的絨布所作成,而樹葉用燙髮卷捲過。

〈田園交響曲〉的風行,係因存在於人與自然之間的那種廣布的誤解。想到溪岸這個景:溪中出現牛來喝水,至少得讓我們想到低音管;那就更不用說木頭的夜鶯和瑞士的咕咕鐘了,其表現的是機械師的技術更甚於真實的自然。這是不必要的模擬和完全武斷的詮釋。

我們在此偉大巨匠的其他樂章中找到風景之美的何其深沉的詮釋,因為,有一種在自然中所看不見的情緒的詮釋,以代替這種精確的模仿。難道森林的神祕可以用衡量樹的高度來表現嗎?毋寧是其不可測的深度來刺激想像呢?

當自然只有從樂譜中看到時,在這首交響曲中貝多芬開創了一個新的紀元。在同首交響曲的部分裡,風暴可以證明,人和自然的恐懼,毋寧是解除武裝的隆隆雷聲,被覆蓋在浪漫主義披風的折縫裡。

想像我對貝多芬缺少恭敬是荒謬的,但一位天才音樂家比起其他人也許更會被完全欺瞞。沒有人是限定只寫傑作的;而且,如〈田園交響曲〉自此來看,像描寫其他交響曲那樣,表現必須減弱。這就是我的意思。❹

　　印象主義批評的方法事實上也是我國傳統批評的重要一環，雖然我們並沒有製造出這樣一個印象主義批評的名詞；又因為自古以來中國傳統講究「文以載道」，因此也沒有標榜「為藝術而藝術」的口號，但是在實際上卻運用著這種方法。因為在我們傳統批評裡，著重的是個人主觀的印象，同時把批評變成一種文學創作，注重詞藻和精巧的比喻，由文學家或藝術家來從事，所以在在都與上面所說的印象主義的觀念相吻合。下面我舉例加以說明。

【例一】鍾嶸〈論曹植〉

　　其源出於〈國風〉，骨氣奇高，詞采華茂；情兼雅怨，體被文質；粲溢古今，卓爾不群。嗟呼！陳思之於文章也，譬人倫之有周孔，麟羽之有龍鳳，音樂之有琴笙，女工之有黼黻；俾爾懷鉛吮墨者，抱篇章而景慕，映餘輝以自燭。故孔氏之門如用詩，則公幹升堂，思王入室。景陽潘陸自可坐於廊廡之間矣！❻

【例二】董其昌〈論李成之畫〉

　　營邱作山水，危峰奮起，蔚然天成。喬木倚磴，下自成陰，軒暢閒雅，悠然遠眺，道路深窈，儼若深居，用墨頗濃而皴散分曉。凝坐觀之，雲煙忽生，澄江萬里，神變萬狀，予嘗見一雙幅，每對之，不知身在千巖萬壑中。❻

　　從以上兩例來看，其文辭、語句是美麗的文章，但是抽象而曖昧，

故為一種創作。用精巧的比喻來表達自己的印象，中外皆然，雖然語言差別很大，但是就方法上來看應屬相同。

第六節　對印象批評之討論

以上將歷史上所出現的印象主義觀念的由來，以及其特徵和例證都已大致說明。接下來我們拋開歷史的過去，從今日的角度來看，這種批評對我們還有沒有意義？其意義何在？同時，我們要注意哪些？下面將分別討論之。

前已述及，所謂批評一定是透過某一個人的眼睛所看見的，必然表現出一個人的感性和知性、對此一物的反應、其好惡、滿足與否，這些只有他個人知道。所以批評中一定包含其個人的印象成分，尤其是當我們去看一個畫展、去聽一場音樂會，去看一齣戲劇或舞蹈的表演，都需要臨場的捕捉。因此這種批評在今天仍有極重要的意義在，比方說去看一場演出，通常只有一次機會觀賞，就算可以看第二次，也不一定與第一次相同。所以沒有一個藝術家的批評活動可以脫開印象的捕捉，因此養成捕捉印象的能力是必要的。艾思林 (Martin Esslin) 在〈主觀的真之尋找〉(*A Search for Subjective Truth*) 一文中指出：

> 因為科學所關注的是建立客觀的真、可證明的事實、不變的因果律。但是藝術，尤其是文學，所關注的是主觀的真、主觀的經驗和主觀的因果關係，在不同人身上，對同樣東西所創造出不同的主觀反應。如此，在批評中是不可能絕對的。❶

　　但是我得說，因為主觀的批評最容易產生的毛病是做作、造假、誇張，甚至空洞無物之應酬文字。因此一個批評家最先應該忠實於自己，真誠地把自己的感受表達出來。印象批評重點主要的是個人印象的捕捉，尤其有許多藝術是有時間性、空間性的，如音樂的演奏、戲劇舞蹈的演出或是一場畫展，都是有臨場性的，在一定的空間裡進行，而且在時間上也是不同的。所以如何捕捉到當時的印象便極為重要；同時如何把當時的印象描述出來，更是批評的基礎。因為批評必然是從印象中產生的。而捕捉印象是無人可教的。但是在捕捉印象中要從事哪些活動？應該注意什麼？卻是可以討論的。那便是要不斷地問自己看到了什麼？或聯想到什麼？下面仍然引用艾思林的一段話，以供參考。

　　　　有許多不同形態的問題，其答案可以作為批評活動的實例：
　　　　對這幅畫（詩、小說、書、交響曲）你認為怎樣？
　　　　那是關於什麼的？
　　　　它如何感動你？
　　　　它是如何達成效果的？
　　　　為什麼你喜歡（或不喜歡）它？
　　　　你建議我看（讀或聽）它嗎？
　　　　我應該怎樣去看它才會得到快感或從中得到好處？
　　　　在其範圍內和其他作品如何關聯？
　　　　我能從中學習到什麼來幫助我超越同樣形式的藝術？❸

　　印象主義的批評除了捕捉印象之外，還要學會如何問自己問題，

此事看似容易，事實上不容易，除了牽涉到個人的學養之外，還有更重要的因素是個人的敏感度。這種敏感度半由天賦，有人多愁善感，在批評上便可加利用；但是後天多加留意、多接觸、多虛心，經營久了還是有幫助的。印象主義批評極容易流於空泛虛矯，因此訓練仍是非常重要的。

這種捕捉印象的能力，我把它稱之為直覺 (intuition) 的能力。批評本身就是一種判斷，但是直覺的判斷是自發性的 (spontaneous judgment)，也就是一種立即的判斷，所謂立即的判斷就是當時的反應，沒有經過思考的判斷。我們知道人除了感性之外還有知性的思考能力，而自發性或立即的判斷便是在知性尚未介入之前的一種認知 (cognition)。例如我們看《哈姆雷特》 (Hamlet)，我們隨著演出看下去，一刻都不能停下，也無法讓戲停下來思考，那便需一種直覺的捕捉。聽音樂更是如此。所以不管是聽音樂、看舞蹈、看戲劇，甚至讀一本小說，開始時只能看、只能接受而不能想。同時直覺還有一個功能，那便是統合 (integration) 的功能，例如在聽交響樂時，我們可以把前面聽到的和現在聽到的統合起來。這種把一段時間內捕捉到的東西統合起來的能力，也是直覺的能力。所以我們捕捉印象有兩部分，一是當時印象立即的捕捉，二便是印象的統合❿。

關於「統合」的觀念，在普羅尼 (Michael Polanyi) 和普羅胥 (Harry Prosch) 合著的《意義》 (Meaning) 一書中有所說明：

> 似可合理的認為在問題的探究上，自始至終，有兩種心理功能一齊運作。一是想像的審慎活動力；另一乃自發的統合程序，吾人可稱之為直覺。即此直覺察覺出隱密根源之所在，

為一個問題之解決及在研究中推動想像。而且直覺復在此探索的路徑中形成吾人之臆測，以及最後自想像所動員的素材裡，選取有關證據，並統合它們，進入問題的解決。❷⓿

　　將這段話運用到印象批評上來，我們的直覺不僅能立即捕捉印象，同時還可以察覺其隱密的根源之所在，並在想像所動員的素材中選取有關的證據，再予以結合聯繫起來。在這個意義上來說，直覺在印象批評上是基本而重要的能力。

註釋

❶ 轉引自 Karl Beckson 編輯 *Aesthetes and Decadents of the 1890's* 之引言，頁 XIX，紐約，Vintage Books, 1966。

Nothing is really beautiful unless it is useless, everything useful is ugly, for it expresses a need and the needs of man are ignoble and disgusting, like his poor weak nature. The most useful place in a house is the lavatory.

❷ 同❶，頁 XXIV。

All that is beautiful and noble is the result of reason and calculation. Crime, the taste for which the human animal draws from the womb of his mother, is natural in its origins. Virtue, on the contrary, is artificial and supernatural, since gods and prophets were necessary in every epoch and every nation to teach virtue to bestial humanity, and man alone would have been powerless to discover it.

❸ Walter Pater 著 *Studies in the History of the Renaissance* 之序言，1873。

"To see the object as in itself it really is," has been justly said to be the aim of all true criticism whatever; and in aesthetic criticism the first step toward seeing one's object as it really is, is to know one's own impression as it really is, to discriminate it, to realize it distinctly.

④ 同**❸**。

What is this song or picture, this engaging personality presented in life or in a book, to *me*? What effect does it really produce on me? Does it give me pleasure? And if so, what sort or degree of pleasure? How is my nature modified by its presence, and under its influence? The answers to these questions are the original facts with which the aesthetic critic has to do; and, as in the study of light, of morals, of number, one must realize such primary date for oneself, or not at all.

⑤ 同**❸**。

And he who experiences these impressions strongly, and drives directly at the discrimination and analysis of them, need not trouble himself with the abstract question what beauty is in itself, or what its exact relation to truth or experience－metaphysical questions, as unprofitable as metaphysical questions elsewhere.

⑥ 同**❸**。

What is important, then, is not that the critic should possess a correct abstract definition of beauty for the intellect, but a certain kind of temperament, the power of being deeply moved by the presence of beautiful objects.

⑦ 同**❸**。

And the function of the aesthetic critic is to distinguish, analyze, and separate from its adjuncts, the virtue by which a picture, a landscape, a fair personality in life or in a book, produces this special impression of beauty or pleasure, to indicate what the source of that impression is, and under what conditions it is experienced.

⑧ 該詩原文：

And still she slept in azure-lidded sleep,

In blanched linen, smooth and lavendered,

While he from forth the closet brought a heap

Of candied apple, quince, and plum, and gourd,

With jellies soother than the creamy curd,

And lucent syrops tinct with cinnamon;

Manna and dates in argosy transferred

From Fez; and spiced dainties, every one

From silken Samarcand to cedared Lebanon.

❾ George Santayana 著 *The Sense of Beauty*，頁 97–98，紐約，Dover Publications, Inc., 1955。

For if nothing not once in sense is to be found in the intellect, much less is such a thing to be found in the imagination. If the cedars of Lebanon did not spread a grateful shade, or the winds rustle through the maze of their branches, if Lebanon had never been beautiful to sense, it would not now be a fit or poetic subject of allusion. And the word "Fez" would be without imaginative value if no traveller had ever felt the intoxication of the torrid sun, the languors of oriental luxury, or, like the British soldier, cried amid the dreary moralities of his native land:—

<div align="center">

Take me somewhere east of Suez

Where the best is like the worst,

Where there ain't no ten commandments

And a man may raise a thirst.

</div>

Nor would Samarcand be anything but for the mystery of the desert and the picturesqueness of caravans, nor would an argosy be poetic if the sea had no voices and no foam, the winds and oars no resistance, and the rudder and taut sheets no pull. From these real sensations imagination draws its life, and suggestion its power.

❿ 轉引自 William K. Wimsatt Jr. 與 Cleanth Brooks 合著 *Literary Criticism*，頁 494，紐約，Vintage Books, 1957。

To be quite frank, the critic ought to say "Gentlemen, I am going to speak about myself apropos of Shakespeare, apropos of Racine."

⓫ James Whistler 著 *The Gentle Art of Making Enemies*，頁 6，紐約，1890。

It is not only when criticism is inimical that I object to it, but also when it is incompetent. I hold that none but an artist can be a competent critic.

⓬ Oscar Wilde 著 *Intentions*，頁 140–141，倫敦，1913。

Who cares whether Mr. Ruskin's views on Turner are sound or not? What does it matter? That mighty and majestic prose of his, so fervid and so fiery-coloured in its noble eloquence, so rich in its elaborate symphonic music, so sure and certain, at its best, in subtle choice of word and epithet, is at least as great a work of art as any of those

wonderful sunsets that bleach or rot on their corrupted canvases in England's gallery.

⓭ Walter Pater 著 *Studies in the History of the Renaissance* 中之 *La Gioconda*, 1873。

Hers is the head upon which all "the ends of the world are come," and the eyelids are a little weary. It is a beauty wrought out from within upon the flesh, the deposit, little cell by cell, of strange thoughts and fantastic reveries and exquisite passions. Set it for a moment beside one of those white Greek goddesses or beautiful women of antiquity, and how would they be troubled by this beauty, into which the soul with all its maladies has passed? All the thoughts and experience of the world have etched and molded there, in that which they have of power to refine and make expressive the outward form, the animalism of Greece, the lust of Rome, the reverie of the Middle Ages with its spiritual ambition and imaginative loves, the return of the pagan world, the sins of the Borgias. She is older than the rocks among which she sits; like the vampire, she has been dead many times, and learned the secrets of the grave; and has been a diver in deep seas, and keeps their fallen day about her; and trafficked for strange webs with Eastern merchants; and, as Leda, was the mother of Helen of Troy, and, as Saint Anne, the mother of Mary; and all this has been to her but as the sound of lyres and flutes, and lives only in the delicacy with which it has molded the changing lineaments, and tinged the eyelids and the hands. The fancy of a perpetual life, sweeping together ten thousand experiences, is an old one; and modern thought has conceived the idea of humanity as wrought upon by, and summing up in itself, all modes of thought and life. Certainly Lady Lisa might stand as the embodiment of the old fancy, the symbol of the modern idea.

一葦按：Borgias 為十四至十六世紀西班牙義大利望族，其族人如 Lucrezia Borgia 為一美麗而有才能的婦人，但罪孽深重。

⓮ Claude Debussy 著 *Monsieur Croche Antidilettante*，經輯入 *Three Classics in the Aesthetic of Music*，頁 38–39，紐約，Dover Publications, Inc., 1962。

Weingartner seized the opportunity to conduct the orchestra of the *Concerts Lamoureux*. No one is perfect!

He first conducted the *Pastoral Symphony* with the care of a conscientious gardener. He tidied it so neatly as to produce the illusion of a meticulously finished landscape in

which the gently undulating hills are made of plush at ten francs the yard and the foliage is crimped with curling-tongs.

The popularity of the *Pastoral Symphony* is due to the widespread misunderstanding that exists between Man and Nature. Consider the scene on the banks of the stream: a stream to which it appears the oxen come to drink, so at least the bassoons would have us suppose; to say nothing of the wooden nightingale and the Swiss cuckoo-clock, more representative of the artistry of M. de Vaucanson than of genuine Nature. It is unnecessarily imitative and the interpretation is entirely arbitrary.

How much more profound an interpretation of the beauty of a landscape do we find in other passages in the great Master, because, instead of an exact imitation, there is an emotional interpretation of what is invisible in Nature. Can the mystery of a forest be expressed by measuring the height of the trees? Is it not rather its fathomless depths that stir the imagination?

In this symphony Beethoven inaugurates an epoch when Nature was seen only through the pages of books. This is proved by the storm, a part of this same symphony, where the terror of man and Nature is draped in the folds of the cloak of romanticism amid the rumblings of rather disarming thunder.

It would be absurd to imagine that I am wanting in respect for Beethoven; yet a musician of his genius may be deceived more completely than another. No man is bound to write nothing but masterpieces; and, if the *Pastoral Symphony* is so regarded, the expression must be weakened as a description of the other symphonies. That is all I mean.

❶⑤ 鍾嶸著《詩品》，卷上。

❶⑥ 董其昌著《畫禪室隨筆》，第二卷。

❶⑦ Martin Esslin 撰 *A Search for Subjective Truth* 一文，經 Paul Hernadi 輯入 *What Is Criticism?*，頁 202，Indiana University Press, 1981。

For science is concerned with establishing objective truths, verifiable facts, immutable causalitie. But the arts, above all literature, are concerned with *subjective* truths, *subjective* experience and the subjective causality which creates a different, *subjective* reaction to the same object, in different individuals. There can, thus, be no absolutes in

criticism.

⓲ 同**⓱**，頁 200。

There are many different types of questions to which the answers might be regarded as instances of a critical activity:

What do you think of this picture (poem, novel, book, symphony)?

What is it about?

How does it affect you?

How does it achieve its effect?

Why do you like (or dislike) it?

Do you advise me to see (read, hear) it?

What should I look for in it to derive pleasure or profit from it?

How does it relate to other works in its field?

What can I learn from it to help me excel in the same art form?

⓳ 姚一葦著《審美三論》，論直覺章，臺灣開明書店，1993。

⓴ Michael Polanyi 與 Harry Prosch 合著 *Meaning*，頁 60，University of Chicago Press, 1975。

It seems plausible to assume, then, that two functions of the mind are jointly at work from the beginning to the end of an inquiry. One is the deliberately active powers of the imagination; the other is a spontaneous process of integration which we may call *intuition*. It is intuition that senses the presence of hidden resources for solving a problem and that launches the imagination in its pursuit. It is also intuition that forms our surmises in the course of this pursuit and eventually selects from the material mobilized by the imagination the relevant pieces of evidence and integrates them into the solution of the problem.

第三章　規範與主題批評

　　規範與主題批評者認為藝術有一定的規範或標準，凡是合於這個
規範與標準的才是美的、才有價值，反之則無價值。故自一定的標準
來衡量，與印象主義批評正相反，屬客觀主義的價值觀。

　　因此要建立規範與主題批評，最先便要建立規範或準則，然後再
根據這個標準來判斷。無論中外，很早就有人開始為藝術建立規範、
訂定標準，不但作為創作的標準，也作為批評的標準。下面將分為兩
個層次，先介紹規範批評，再介紹主題批評。所謂「規範批評」，其重
點是放在形式或表現方法上，即為藝術的形式或表現方法制定標準；
而「主題批評」則是自內容上來討論，為內容制定標準與規範。

第一節　規範批評的歷史背景及其基本理論

　　一、藝術上出現最早的一條規律為模擬律 (mimetic theory)。這個
觀念最早可以上溯到柏拉圖，見於其所著之《理想國》(*The Republic*)。
柏拉圖提出「藝術為模擬的」。其所謂的模擬乃指對物質世界的物象的
模仿而言，亦即物質外形的相似。他曾經舉造床為例，認為世界上有
三種床：一是存在於自然中的床，係上帝所造，也就是床的「意型」
(Idea)；二是木工所做的床；三是畫家所繪的床。上帝只造一床，是獨
一無二的，木匠所造的床是對上帝所造床的模擬，而畫家所造的床是

對木工所造床的模擬，所以畫家所模擬的只是物質的外形，而非真實，距真理有三級之隔。畫家如此，詩人也是如此。事實上，柏拉圖的觀念是對藝術的否定。而後，亞里士多德在《詩學》中提出的模擬觀不同於柏拉圖，且遠為複雜，其要點如下：

1.亞氏認為：模擬出自人的天性

詩的產生基於兩個因素，每一因素皆出於人之天性。模擬自孩提時代即為人之天性；人之優於動物，即因人為世界上最善模擬之生物；人類的最初之知識即自模擬中得來。再者自模擬中獲得快感亦屬人之天性。（見《詩學箋註》，頁 52）

2.亞氏認為：一切藝術均屬模擬之模式

……（一切藝術）大體言之，均屬模擬之模式。但同時它們在三方面有所區別：或為不同種類之媒介物，或為不同的對象，或為不同的模擬的樣式。（見《詩學箋註》，頁 31）

3.亞氏認為：模擬並非單純的相似

詩人正如畫家或其他以相似為目的的製作者一樣，為一個模擬者。在任何場合他表現事物必須有如下列三者之一：即事物曾是什麼或現是什麼；或事物被傳說或被想像成什麼或曾是什麼；或應是什麼。（見《詩學箋註》，頁 197）

從這段話中，模擬含有想像或理想的成分，當然就不是單純的相似，因此亞里士多德為模擬建立了創造性的意義。

4.亞氏認為：模擬以真實而具體的人生為對象

模擬者的對象表現為動作中的人。(見《詩學箋註》，頁 42)

所謂動作中的人 (man in acting)，亦即行為中的人，而不是靜態的人，也就是說他必要「做過什麼」、「在做什麼」或「要做什麼」。亞氏將之歸納為：

……可以表現為人的性格，以及他們的行為與遭受。(見《詩學箋註》，頁 31)

照我的解釋，所謂動作中的人即係自人的主動行為與人的被動遭受中所顯示出的人的性格。這個觀念到了文藝復興之後發生了變化，發展出所謂的「理想模擬律」(ideal-imitation theory)，這種模擬的觀念不再以個別的事物為對象，而強調的是事物的一般性、類型性或典型性，所強調的是物的通性，而非個別性。如文藝復興時期義大利畫家康底維 (Condivi) 所云：

古代大師要畫維納斯，不是滿足於見到一個處女而已，而是要研究許多個，從每一個人中找出其最美的和最完善的特徵，將之放在他的維納斯中。❶

　　此種藝術的理想化，到了後來便形成強調普遍性、類型性或典型，同時忽視那些細微的個別性，成為古典主義者重要的觀念。茲以十八世紀古典主義者約翰生 (Samuel Johnson) 的話來說明。

　　詩人的工作……乃是考察，不是個別的而是類型的；注意一般的性質和大的外貌；他不應細數鬱金香的條紋或描述森林新綠的不同陰影。他乃是展示自然畫面中如此顯著與動人的特點，就像每一個心靈回想起的原來樣子；同時必須不去理會那些有人會注意到，而有人會忽略的微小差別，因為那些性質很明顯地對注意和不注意都是一樣的……他必須除掉他自己時代和地域的偏見；他必須想到其抽象的、不變狀態時的對與錯；他必須忘卻現在的法律和輿論，而提昇到一般的、超經驗的真理，它總是相同的。❷

　　他提出了一個基本的論點：藝術家不應處理細微末節、個別的東西，而應該重視類型。所謂類型，在這裡是指超越時空的、永恆普遍的真理。古典主義者將此作為規範，成為批評的基準，和創作的基準；也就是說凡是表現普遍性、類型性或典型的，凡是能表現出一般的、先驗的、真理的，便是最有價值的。

　　上述觀念在中國雖然沒有說得這麼清楚，但同樣存在。劉勰的《文心雕龍》是中國文學批評裡最重要的一部著作，其〈原道第一〉中有所謂：

　　心生而言立，言立而文明，自然之道也。❸

所謂「自然之道」，就是自然之理或普遍真理。又說：

寫天地之光輝，曉生民之耳目矣。❹

故劉勰所謂的「自然之道」，和後世所謂「文以載道」的觀念似有所區別。但是《文心雕龍》接下來的〈徵聖第二〉、〈宗經第三〉有云：

先王聖化，佈在方冊，夫子風采，溢於格言。❺

其所謂自然之道，還是不能超出方冊、格言，也就是不能超出聖經賢傳之外。

二、建立藝術的計算 (calculation)、秩序 (order)、節制 (modernation)、理性 (logos) 等諸多觀念與法則。這些觀念的來源應上溯到亞里士多德，他說：

……為了求美起見，一個活的生物與每一由部分組成之整體不僅在其各部分之配置上呈現一定之秩序，而且要有一定的大小。美與大小及秩序相關。（見《詩學箋註》，頁 79）

這裡提到了大小與配置的觀念，這個觀念到了文藝復興之後，新古典主義登場，就成為不可違反的法則。我們先來看所謂「大小」的觀念，既為「大小」，就含有計算的意味在內，這個觀念不完全是來自亞里士多德，在他之前就有「比例」觀念的出現，波里克里達斯建立了「人體比例律」，自是具有數學的性格。至於音樂，音樂的本身，像

音高 (pitch)、音程 (duration)、音強 (stress)、頻率 (frequence)、韻律 (rhythm)、音步 (meter) 等等,都是具有數學性的。我們再看繪畫的平衡 (balance)、對稱 (symmetry)、透視 (perspective) 等,也有數學性格在內,均包含了計算的意味。而戲劇中則有所謂的「三一律」,強調時間不超過二十四小時、場地與動作的單一性,這些也都有計算的意味。

其次,一個藝術品一定是有組織的形式,或者說各部分的配置上形成一定的秩序,因為一個藝術品一定是由很多部分所組成的,必有一定的結構或組織。一首音樂不能任意的開始或結束;一幅畫不能倒過來掛。這便是藝術的秩序,絕非任意的組合或拼湊而成。這是古典的重要精神所在。節制的觀念即所謂的「中道」,不可太過,亦不可不及。這個觀念也是從亞里士多德開始的。比如說他提到悲劇的人物時說:

> 然而有一種人介於中間者,其人並無特殊之德行與公正,惟不幸之降臨於他卻非由於罪惡與敗壞,而係由於某種判斷上之過失。(見《詩學箋註》,頁 108)

這裡所提出的觀念,乃是認為過與不及都不能構成完美,以戲劇來說,在古典劇場中是有相當限制的,粗暴動作不能搬上舞臺,情感上和表現上亦是如此。

此間所謂的「理性」,係古典精神之所在。他們係在一定的限制下創作。要在嚴格限制下建立一個秩序,這便要靠我們的理性來控制。但是古典主義發展到後來,限制愈來愈嚴苛,變成了細微末節,變成了嚴格的教條,當然便妨礙了創造性,這是後來受到反對的原因。在

中國的情況也是如此，例如宋朝郭熙《林泉高致集》中有云：

> 山有三大：山大於木，木大於人。山不數十重如木之大，則
> 山不大；木不數十重如人之大，則木不大。木之所以比夫人
> 者，先自其葉，而人之所以比夫木者，先自其頭；木葉若干
> 可以敵人之頭，人之頭自若干葉而成之。則人之大小、木之
> 大小、山之大小，自此而皆中程度，此三大也。❻

這便是標準的數學性格。這種數學性格在中國的詩中，尤其如此。
中國的《詩經》、《楚辭》、五言、七言、律詩、絕句、宋詞等等，愈發
展到後來限制愈嚴，不但音韻有限制，字數有限制，平仄有規定，尤
其到了律詩還有對仗的限制，當然在這種嚴格限制下創作，必須仔細
推敲，亦即需要我們理性的思考，其所表現出來的計算、理性與節制
之性質，似尤甚於西洋。

　　三、為藝術分門別類 (kinds or genres)，並建立各類之間的區別
性，而且要遵守其區別性，不可逾越。這個觀念又是起源於亞里士多
德。亞氏在《詩學》中有謂：

> 敘事詩與悲劇、以及喜劇、酒神頌、和大部分的豎笛樂和豎
> 琴樂，大體言之，均屬於模擬之模式。（見《詩學箋註》，頁
> 31）

在此提出了敘事詩 (epic poetry)、悲劇 (tragedy)、喜劇 (comedy)、
酒神頌 (dithyramb poetry)、豎笛樂 (flute-playing)、豎琴樂 (lyre-

playing) 等不同的類別。雖然在《詩學》中，亞里士多德討論的重點係悲劇，但是比較了敘事詩與悲劇的不同，也比較了悲劇與喜劇之區別，皆成為後世的典範。亞里士多德在討論悲劇時，為悲劇下過一個定義：

> 悲劇為對於一個動作之模擬，其動作為嚴肅，且具一定之長度與自身之完整；在語言上，繫以快適之詞，並分別插入各種之裝飾；為表演而非敘述之形式；時而引發哀憐與恐懼之情緒，從而使這種情緒得到發散。（見《詩學箋註》，頁 67）

同時亞里士多德也比較了悲劇與敘事詩之不同，

> 它們不同之處：1.敘事詩只用一種音步，且係敘述的形式。2.長度方面：敘事詩在動作的進行上，時間無固定之限制；而悲劇盡可能限於太陽一週天，或近似這個時間。……3.關於構成要素方面：有的為二者所共同具備；有的為悲劇所獨有。（見《詩學箋註》，頁 62–63）

悲劇與喜劇的比較如下：

> 喜劇較今日之一般人為惡，悲劇則較一般人為善。（見《詩學箋註》，頁 42）

關於所謂的「惡」，不是常識中的善惡意義，而有專門的解釋：

此間所謂「惡」，並非指任何一種的罪過，有其特殊之意義，
是為「可笑」。「可笑」為醜之一種；可以解釋為一種過失或
殘陋，但對他人不產生痛苦或傷害。（見《詩學箋註》，頁
62）

亞里士多德一開始便區分了三種重要形式的詩體，到了後來，新
古典主義登場，亞里士多德的觀念便成為不可違反的法則，而且愈分
愈細。茲以法國的波瓦洛 (Nicolas Boileau-Despréaux) 的《詩的藝術》
(*Art Poélique*, 1674) 中所分別的詩體為例說明之 。他將亞里士多德所
分的三類詩體稱為大詩體 ，另有小詩體 ，包括了田園詩或牧歌
(pastoral)、哀歌 (elegy)、抒情詩 (ode)、十四行詩 (sonnet)、警句式諷
刺詩 (epigran) 等，並且每一類的詩都各有其疆域，不可混淆，要寫哪
一種詩體的詩就必須遵守該類詩體的基本原則和規範，並依此規範建
立批評的準則，而且越到後來分得越細。在中國亦復如此，中國最早
的分類是《詩經》，有風、大雅、小雅、頌四大類。〈詩大序〉中指出：

是以一國之事，繫一人之本，謂之風。言天下之事，形四方
之風，謂之雅。雅者正也，言王政之所由廢興也。政有大小，
故有小雅焉，有大雅焉。頌者，美盛德之形容，以其成功告
於神明者也。是謂四始，詩之至也。

此種分類方式到了劉勰的《文心雕龍》就更細了。文類（韻文類）
有：騷、詩、樂府、賦、頌讚、祝盟、銘箴、誄碑、哀弔；文筆類（兼
具韻文與散文）有：雜文、諧讔；筆類（散文類）有：史傳、諸子、

論說、詔策、檄移、封禪、章表、奏啟、議對、書記。劉勰除敘述各類之源流及其體制，並列舉代表作品及作家，為我國最具系統之文學批評著作。

此種藝術門類及文體之研究雖然淵源古老，但今人亦有從事研究者，如羅司馬林 (Adena Rosmarin) 的 《類型的力量》 *(The Power of Genre)* ❼即是。可見仍然是批評上的一個問題。

第二節　主題批評之歷史演變

規範批評所討論的主要是形式上或方法上的規律，而主題批評則偏重於內容上的規律。主題批評規定藝術應該表現什麼樣的內容、何種內容才有價值，換句話說違背了這種內容，不但沒有價值可言，還會受到排斥。這種對藝術內容的批評，一般統稱之為 「主題批評」 (thematic criticism)。

一、關於主題批評的起始，可以溯源於中世紀。歐洲的中世紀是所謂基督教教義支配的時代，那時候的文學與藝術必須要為宗教，也就是基督教服務，於是建立起神學的批評規範。例如薄伽丘 (Boccaccio) 的〈但丁的一生〉*(Life of Dante)* 一文所述。

> 我說神學與詩，當它們有相同主題時，幾乎可以稱為相同的東西。我甚至於說神學不是別的就是上帝的詩。當《聖經》在一處稱耶穌為獅子，在他處為綿羊，而另一處是蟲，這兒是龍，那兒是岩石，還有別的東西我為了簡化而省略了，這

不是詩的想像是什麼?假如一個講道詞不能表示出上帝意旨,
那麼上帝在福音書中的話有何用處?那就是我們所說的——
用一個眾所皆知的名詞來說——寓言。那就很明顯地表示出
不只是「詩是神學」而且「神學是詩」。❽

在此詩與神學密切地結合在一起,成為其共同主題。

二、當文藝復興時代人本主義 (humanism) 登場,就從神的世界回
歸到人的本位上來,人取代了宗教,這裡便朝兩個方向發展,一個方
向是藝術品要表現「真」,這裡的「真」常常是指聖經賢傳;另一個方
向則是朝 「善」 (morality) 發展。 藝術的道德功能 (moral function of
art) 亦即藝術品不能違反道德,也就是 「詩的正義」。所謂 「詩的正
義」,即 「我們要看到道德受到讚揚,邪惡受到懲罰」 (We see virtue
exalted and vice punished) ; 也就是中國所謂的 「善有善報 , 惡有惡
報」。這個規範在古典主義時期是十分重要且受到重視的,成為內容的
鐵則。

三、歐洲十九世紀末,社會主義興起,特別是當二十世紀初,共
產主義在俄國成功之後,於是便產生了一套東西,叫做「普羅寫實主
義」(Proletarian realism),也就是「無產階級現實主義」。藝術不再是
無目的的,而必須要為社會服務或為無產階級社會服務。正如哥爾德
(Mike Gold) 所云:

普羅寫實主義是從來不會沒有目的的。它不相信文學是為了
其自身的目的,而文學是有用的,有一社會的功能。每一個
大作家在過去經常都是這樣做的;但是仍然需要經常打這場

伕，因為有比從前更多的知識分子試圖把文學變成一種遊戲。每一首詩、每一篇小說和戲劇，都必須有一個社會主題，否則它只是蜜餞而已。❾

再看《大蘇聯百科全書》(*Great Soviet Encyclopedia*, 1976) 有關於「主題」(Theme) 的條目：

蘇維埃批評發展出「主題畫面」概念，形成藝術家從事於重要主題，如軍事歷史作品或把人的勞動或日常生活作為其主要內容的作品。在具象的藝術中，主題形成其自身的類別，例如，風俗畫、歷史畫和肖像畫；在文學中也是相同的，例如，科學小說和偵探故事。❿

綜合以上所說，不難想像其強調主題的重要到何程度，在極權國家中稍有不合，即可被羅織成罪，戴上反革命帽子，成為清算對象；至於反共地區便反其道而行，若被扣上一頂紅帽子，亦可變成罪狀。

四、因此，「主題」變成一個不好的名詞，尤其是今天甚至為人所厭惡。例如索樂士 (Werner Sollors) 在《主題批評》(*Thematic Criticism*) 一書的導言中，提到一九九一年，在美國的〈現代語言協會文獻目錄之內容索引〉(*Subject Indexes to the Modern Language Association Bibliographies*) 中，以「主題」為研究的文學批評或文學研究一條也沒有，於是他便質問是不是主題批評已經消失了呢？

其實不然，比如「女性主義」(Feminism) 在今日可以說方興未艾，包括自由派女性主義 (Liberal Feminism)、激進派女性主義 (Radical

Feminism)、精神分析派女性主義 (Psychoanalytic Feminism)、馬克斯／社會主義女性主義 (Maxism/Socialist Feminism) 、後現代女性主義 (Postmodern Feminism) 等，他們使用的方法或許不同，但就表現內容而言，均在揭發男女間之不平等、女性所受之迫害與反抗，或父權主義的支配種種，這即是一種「主題」，這種主題可以說是固定了的，可以歸入主題批評的範圍。而不管是用什麼方法，都是為了顯露特定之目的。

另外，殖民主義 (Colonialism) 或後殖民主義 (Postcolonialism) 等，亦屬方興未艾。在美國主要反映了黑人的被殖民，或黑人的地位受到的歧視和不公正待遇；在第三世界國家，如非洲、中美洲、亞洲，也是同樣地討論其所受到西方文化的宰制，西方的資本主義所造成的種種不合理的、不公平的，甚至破壞性的遭遇。這種出發點也是被固定了的，也就是說他們強調的是如何找出作品中的「殖民論述」(colonial discourse)。為了說明這一點，下面舉莎士比亞的《暴風雨》(The Tempest) 為例，看看後殖民主義者如何研究莎士比亞的作品。

關於《暴風雨》，劇中人物普洛士丕羅 (Prospero) 是一個魔術師，他本是米蘭的公爵，被弟弟篡位而流亡到一個島上。島上原有一個怪物卡力班 (Caliban)，普洛士丕羅用法術馴服了他，將之變為奴隸，而引起卡力班的反抗。從殖民論述的眼光來看這個戲，認為這就是一種「殖民」的表現，將卡力班當作是維吉尼雅印第安人 (Virginian Indian)，當時英國正是向海外擴張殖民的時代，從這個角度來看，這個劇本是把英國殖民統治神祕化，同時也是將英國的對外殖民合法化和正當化❶。

像這一類的批評方法，從奴役與被奴役、殖民與被殖民的角度來

看待問題，不也是從一定的主題出發？因此索樂士在《主題批評》書中的導言裡即提出，在現代的批評中，有許多批評，避開了「主題批評」的字樣，但是其批評往往是在限定了的範圍中，指陳某一特定觀念的主題。索樂士說：

> 在許多關於調查研究文學的項目中，「處理」大量的不同主題，如下列項目：人種認同、人種學、民族優越主義、女性身體、女性形象、女性認同、女性想像、女性主角、外國人、性別、同性戀、人類身體、認同、亂倫、無辜、婚姻（亦見於更狹隘的名詞：重婚。再見於相關名詞：通姦；新娘；離婚；婚約；求婚；厭惡婚姻；婚禮）、多重文化、種族、種族關係、種族衝突、種族區別、種族主義、性、性的角色、性歧視、性認同、性別政治、性關係、性慾、社會階級、社會認同等等。[12]

以上種種雖無主題批評之名，卻都是環繞著一個主題在從事批評工作，因此索樂士將之歸入主題批評的範圍。

> 這個似乎意謂著大部分新作品也可以歸之於主題批評，因為它關係到文學的特定主題處理。而事實上當人們可能主張主題批評已經大大地興旺時，如今還很少學者似乎願意去研究這種主題批評方法的問題，或在主題情境中觀察自己的作品。[13]

　　強調一個藝術品要表現什麼內容或何種主題，在中國的傳統批評理論中更是如此。孔子便已經提出：

> 詩可以興，可以觀，可以群，可以怨。邇之事父，遠之事君。
> 多識於鳥獸草木之名。(《論語・陽貨》)

　　這便是所謂的「詩教」，強調詩的功能。後來的儒家成為支配性的思想之後，便有「文以載道」之說，但並不是人人的觀念皆同。比如周敦頤，所謂的「載道」乃是指道德之道：

> 文辭藝也，道德實也。篤其實而藝者書之，美則愛，愛則傳焉。❹

　　朱熹則不同：

> 道者文之根本，文者道之枝葉，所以發之於文，皆道也。三代聖賢文章皆從此心寫出，文便是道。

　　朱熹雖然同樣強調載道，但非道德之道，而是義理之道，他說：

> 貫穿百氏及經史，乃所以辨驗是非，明此義理，豈特欲使文字不陋而已？義理既明，又能力行不倦，則其存儲中者，必也光明四達，何施不可。發而為言，以宣其心志，當自發越不凡，可愛可傳矣。今執筆以習研鑽華采之文務悅人者，外

而已，可恥也矣。**⑮**

所以我們可以說中國傳統與西方古典主義者有許多相似之處。至於「因果報應」之說，更和西方的「詩的正義」沒有兩樣。

第三節　對規範與主題批評之討論

上面我們討論了此類批評的歷史背景和基本觀念，但也衍生了許多問題，茲分項來探究。

一、這種批評愈到後來就變得愈細微末節，製造了許多繁瑣的規律。下面先看一個西方的例子。英國古典主義後期大將波普 (Alexandre Pope, 1688–1744) 的〈論批評〉(*Essay on Criticism*) 一文，以韻文撰寫，屬模仿之作，其基本精神完全是承襲古典主義的，但其細微卻有過之。我們來看其中兩個條目。

1.詩要避免「母音相連」(hiatus)

Tho' oft the ear the open vowels tire （345 行）
耳朵常因開放的母音所疲倦

這句詩第一、二字，第三、四字，第五、六字，均係母音相連。

2.詩行要避免 「細微結構的單音節」 (atomically structured monosyllabic line)

And ten low words oft creep in one dull line（347 行）

十個差勁的字爬行在枯燥的一行

這首詩的十個字便是由他所謂的「細微結構的單音節」所組成。像這樣細微末節的規則，不勝枚舉，這便是古典主義發展到最後的狀況。

東方亦復如此，從前我國詩之用韻是頗為寬廣的，到了沈約之後，有所謂「八病」之說：「平頭、上尾、蜂腰、鶴膝、大韻、小韻、旁紐、正紐」八種。這是非常瑣碎的音韻規則，日本和尚遍照金剛的《文鏡秘府論》中有所說明。茲舉「平頭」為例：

平頭詩者，五言詩第一字不得與第六字同聲，第二字不得與第七字同聲。同聲者，不得同平上去入四聲，犯者名曰犯平頭，平頭詩曰：「芳時淑氣清，提壺臺上傾。」❶⑥

像如此繁瑣的規律，當然會妨礙藝術家的發揮與創作。

二、若按照前述各種規範來從事批評，或者說以其作為批評的基準來衡量作品，一定會變得非常僵化，成為僵硬的教條主義 (Dogmatism)，或機械主義 (Mechanism)。下面舉一實例來說明。

萊墨 (Thomas Rymer) 的〈悲劇小識，其原有的卓越和敗壞，並對莎士比亞和其他舞臺工作者的一些評論〉 (*A Short View of Tragedy, Its Original Excellency and Corruption, With Some Reflections on Shakespear, and Other Practitioners for the Stage*, 1693)。

今只就此文中批評《奧塞羅》(*Othello*) 的部分加以節略說明如次。

1. 萊墨根據「心理的類型之規則」(the rule of psychological type)，即前所述「理想模擬律」來作為批評基準，也就是以一種典型化的規範來判斷什麼樣的人才能做什麼樣的事；換句話說，某些人是不能做某種事的。例如伊亞哥 (Iago) 是一個軍人，軍人在典型化的心理類型中應是心胸開放 (open-hearted)、坦白 (frank)、直率 (plain-dealing) 的，所以伊亞哥應該不會做壞事，故做壞事的伊亞哥違背了軍人的類型。而奧塞羅是一個摩爾人 (Moor)，一個黑人，戴絲汀蒙娜 (Desdemona) 不可能會嫁給一個黑人；同時威尼斯亦不會讓他做到將軍。

2. 依據「門類的純淨性規則」(the rule of purity of genre)，萊墨認為莎士比亞嚴重破壞了戲劇類型的純淨性，常在悲劇中混雜了喜劇的成分。

3. 依據「三一律」(dramatic unities)，特別是時間律與場地律來批評莎士比亞，認為嚴重破壞了這些規則。

4. 認為「動作乃是對眼睛說話」(Action is speaking to the eye)，亦即用動作來代替語言更有戲劇效果。萊墨由此角度批評《奧塞羅》❶❼：

也許在莎士比亞的許多悲劇場景中，動作是喊出來的，也許沒有語言的作法較好。語言是一種沉重的包袱，在推動動作時最好是讓開路，特別在誇張的情境下，語言和動作很少是同性質的，一般而言是矛盾的、目的相反的，困擾或破壞彼此的；而對那些說話不是說得清楚的，可能就是嗡嗡聲和像是風笛聲音，可能會抵消動作。

如下例，再沒有比敲門更好的來表現伊亞哥的用意：

羅德里哥：這裡是她父親的家，我將大聲地喊叫。
伊亞哥：叫吧！就像在一座人口眾多的城裡，因為晚間失慎
　　　　而起火的時候，人們用驚惶可怕的聲音呼喊一樣。

（按，該劇第一幕第一場，一開始伊亞哥慫恿羅德里哥
(Roderigo) 到戴絲汀蒙娜父親的家門口喊叫，以破壞戴絲汀蒙娜與奧
塞羅的婚姻。）

那是什麼船？誰來了？答案是……？

紳士乙：是將軍的旗官，叫做伊亞哥。
卡西歐：它有最恰當和快樂的速度。暴風雨自身、洶湧的怒
　　　　海、咆哮的狂風、海底的礁岩和聚合的砂石，這些
　　　　背叛者一心一意地阻礙船隻。當它們感覺到了美，
　　　　便收斂了兇惡的本性，讓神聖的戴絲汀蒙娜安然通
　　　　過。

（按，該劇第二幕第一場，在塞浦路斯港，奧塞羅的副將卡西歐
(Cassio)，與兩個紳士說話，他們正看見一艘船駛來。）

這種語言是出自於他副將閣下嗎？在一個人的一生中，他可
能只有在瘋人院中聽到如此的狂喜才覺得合適。

以上是萊墨自古典主義規範對莎士比亞所做的批評，大家都可以看出其僵化的程度。至於主題批評例證就更多了，其所強調的是應該表現什麼樣的主題，否則便無價值。這在共產主義國家違反了是十分嚴重的事，甚至成為整人的工具；同樣的情況也曾發生在我們白色恐怖的過去時代中。

三、這種批評由於過於重視傳統的規範，因此古代的作品就變成了一種典範，於是尚古成風，模倣是尚。

按，「文藝復興」 (Renaissance) 一詞，字面意義有 「再生」 (rebirth) 之意，也就是古典的再生，即回到希臘羅馬的傳統。在文藝復興時期，亞里士多德的 《詩學》 和荷瑞斯的 《詩藝》 (The Art of Poetry) 被奉為圭臬；同時將古人的作品視為範本，不可逾越。正如聖特史伯利所云：

> 詩人是自開始中間到最後都嚮往於實踐古人……幾乎是每件事古人已先做了，而每件他們所做的事已做得如此好，最好的成功機會只是模仿他們。荷瑞斯的詳細規則是絕不可輕忽的；如果要補充也必須在同樣的意義下補充。❶❽

西方如此，我國亦然。最著者有明前七子中的李夢陽（字獻吉，號空同子）、何景明（字仲默，號大復山人）等人，他們的口號有：

> 文必秦漢，詩必盛唐。
> 漢無騷，唐無賦，宋無詩。

一切以模倣古人是尚。因而遭到清初錢謙益（牧齋）的批評：

> 獻吉以復古自命，曰：「古詩必漢魏，必三謝，必盛唐；今體
> 必初盛唐，必杜；舍是無詩焉。」牽率模擬，剽賊於聲、句、
> 字之間，如嬰兒之學語，如童子之洛誦，字則字，句則句，
> 篇則篇，毫不能吐其心之所有。古之人固如是乎？❶

綜合以上所說的「規範與主題批評」，我們以挑選水果來作比喻，自形式上來說，一定要合於哪一種規格，哪一種大小、形狀、色澤的才是好的；至於好不好吃、喜不喜歡吃則完全不問。從內容上來說，則是水果應含有什麼成分？凡是含有維他命 A、B、C、D……的，才有益於人，才是好的；至於喜不喜歡吃、好不好吃是完全不管的。因此這一類的批評與個人的喜好、個人的主觀無關，完全是由一定的所謂客觀的標準出發的，正是前面所說的客觀主義的價值觀之具體運用。

自上述分析，我們或許會認為這種批評既然有這麼多的缺點，大可以棄之不顧，其實不然。我們必須瞭解，古典主義者那種理性的態度、合理化的要求、品質的堅實、數學與節制的性質，並非是不合理的，問題在於，這只是原則而非教條，尤其不能變成雞毛蒜皮的規則。我們不需要教條，但是我們不能完全沒有原則。

自形式言，目前正是古典精神式微的時代，大家標新立異，粗疏蕪蔓，全無法度，而形成形式的解體，形式解體的結果就像是早產的嬰兒，曇花一現，這種對形式的否定，實際上也就是對藝術的否定。

自內容言，如果規定一個藝術家一定要表現什麼或不能表現什麼，或規定藝術家一定要以某固定的意識形態來創作，今後應該不會再有

這種觀念，至少逐漸消失了，但是並非說藝術就不需要主題。所謂主題就是一個藝術家思想的表現，若藝術作品去掉了主題，是不是表示藝術家就不要思想了呢？沒有思想的藝術家還能算是藝術家嗎？奎瑞覺 (Murray Krieger) 有幾句話可供參考：

> 我並非抱怨主題：我不會說那是壞的，只能說那是不可避免的，所以比起在自己的作品拒絕它和在別人的作品攻擊它，最好是面對它。❷⓿

我個人接受過嚴格的古典訓練，因此也希望一個想成為藝術家的人能夠接受某種程度的古典訓練；也就是說練習在一定的形式限制下來創作，而非一上來就任意揮灑，莫知所云；有一天當限制解除了便能有更大的發揮。藝術在希臘是技術之意，在中國則是六藝的藝，也是技術的意義。所以我認為藝術脫離了技術根本就不能存在，而技術便不是一天能養成的，是必須經過培養、經過訓練的。

註釋

❶ 轉引自 Anthony Blunt 著 *Artistic Theory in Italy 1450–1600*，頁 62，Oxford University Press, 1940。

 That old master who had to paint a Venus was not content to see one virgin only, but studied many, and taking from each her most beautiful and perfect feature gave them to his Venus.

❷ Samuel Johnson 著 *Rasselas*, Ch. X，轉引自 *Literary Criticism: A Short History*，頁 320，同第三編第二章❿。

The business of the poet...is to examine, not the individual, but the species; to remark general properties and large appearances; he does not number the streaks of the tulip, or describe the different shades in the verdure of the forest. He is to exhibit in his portraits of nature such prominent and striking features, as recall the original to every mind; and must neglect the minuter discriminations, which one may have remarked, and another have neglected, for those characteristics which are alike obvious to vigilance and carelessness...He must divest himself of the prejudices of his age or country; he must consider right and wrong in their abstracted and invariable state; he must disregard present laws and opinions, and rise to general and transcendental truths, which will always be the same.

❸ 劉勰著《文心雕龍・原道第一》。

❹ 同❸。

❺ 同❸，〈徵聖第二〉。

❻ 郭熙、郭思父子撰《林泉高致集・山水訓》。

❼ Adena Rosmarin 著 *The Power of Genre*，University of Minnesota Press, 1985。

❽ 轉引自 *Literary Criticism: A Short History*，頁 152，同第三編第二章❿。

I say that theology and poetry can be called almost the same thing, when they have the same subject; I even say that theology is none other than the poetry of God. What else is it than a poetic fiction when the *Scripture* in one place calls Christ a lion, in another a lamb, and in another a worm, here a dragon and here a rock, and many other things that I omit for the sake of brevity? What else do the words of Our Savior in the Gospels come to if not a sermon that does not signify what it appears to? It is what we call一to use a well-known term一allegory. Then it plainly appears that not merely is poetry theology but that theology is poetry.

❾ Mike Gold 撰 *Notes of the Month (September 1930)*，轉引自 Werner Sollors 編輯 之 *The Return of Thematic Criticism*，頁 12，Harvard University Press, 1993。

Proletarian realism is never pointless. It does not believe in literature for its own sake, but in literature that is useful, has a social function. Every major writer has always done this in the past; but it is necessary to fight the battle constantly, for there are more intellectuals than ever who are trying to make literature a plaything. Every poem, every

novel and drama, must have a social theme, or it is merely confectionary.

❿ 轉引自 *The Return of Thematic Criticism*，頁 17，同❾。

Soviet criticism has developed the concept of the "thematic picture" (*tematicheskaia kartina*), which constitutes an artistic work on a significant theme, such as a military-historical work or a work that takes man's labor or daily life as its subject. In representational art, theme forms its own genre, for example, genre art, historical painting, and portraiture; this is also seen in literature, for example, science fiction and the detective story.

⓫ Meredith Anne Skura 撰 *Discourse and the Individual: The Case of Colonialism in "The Tempest"*，刊 *Shakespeare Quarterly* 40, 1 (Spring 1989)。

⓬ *The Return of Thematic Criticism* 之導言，頁 xii，同❾。

Yet there are numerous entries referring to studies investigating the literary "treatment" of a great variety of themes under such rubrics as Ethnic Identity, Ethnicity, Ethnocentrism, Female Body, Female Figures, Female Identity, Female Imagery, Female Protagonist, Foreigners, Gender, Homosexuality, Human Body, Identity, Incest, Innocence, Marriage ("*See also narrower term*: Bigamy. *See also related terms*: Adultery; Bride; Divorce; Marriage Contract; Marriage Proposal; Misogamy; Wedding"), Multiculturalism, Race, Race Relations, Racial Conflict, Racial Difference, Racism, Sex, Sex Roles, Sexism, Sexual Identity, Sexual Politics, Sexual Relations, Sexuality, Social Class, Social Identity, and so forth.

⓭ 同⓬，頁 xii–xiii。

This would seem to suggest that much of the new work may also be making contributions to thematic criticism, as it is concerned with the literary "treatment of" certain themes. And yet, while one could probably argue that, *de facto*, thematic criticism has grown enormously, few scholars now seem to be willing to approach methodological issues of thematic criticism, or to look at their own works in the context of thematics.

⓮ 《周子通書·文辭》。

⓯ 所引朱熹，均見《朱子語類》。

⓰ 〔日本〕遍照金剛著《文鏡秘府論·文二十八種病》，頁 180，北京人民文學出版

社，1975。

❶ Thomas Rymer 撰 *A Short View of Tragedy, Its Original Excellency and Corruption, With Some Reflections on Shakespear, and Other Practitioners for the Stage*，經 Barrett H. Clark 輯入 *European Theories of the Drama*，頁 206，紐約，Crown Publishers, Inc., 1957，第三版。

Many, peradventure, of the tragical scenes in Shakespeare, cried up for the action, might do yet better without words. Words are a sort of heavy baggage that were better out of the way at the push of action, especially in his bombast circumstance, where the words and action are seldom akin, generally are inconsistent, at cross purposes, embarrass or destroy each other; yet to those who take not the words distinctly, there may be something in the buzz and sound that, like a drone to a bagpipe, may serve to set off the action.

For an instance of the former, would not a rap at the door better express Iago's meaning than

Rod:　Here is her father's house, I'll call aloud.

IAGO:　Do, with like timorous accent and dire yell

As when, by night and negligence, the fire

Is spied in populous cities.

For what ship? Who is arrived? The answer is:

Gent 2:　Tis one Iago, Ancient to the General.

Cas:　He has had most favorable and happy speed;

Tempests themselves, high seas, and howling winds,

The guttered rocks and congregated sands,

Traitors ensteeped to clog the guiltless keel.

As having sense of beauty, do omit

Their common natures, letting go safely by

The divine Desdemona.

Is this the language of the Exchange or the Insuring office? Once in a man's life, he might be content at Bedlam to hear such a rapture.

❶ 轉引自 *Literary Criticism: A Short History*，頁 161，同第三編第二章❶。

The poet is to look first, midmost, and last to the practice of the ancients...The ancients have anticipated almost everything, and in everything that they have anticipated have done so well that the best chance of success is simply to imitate them. The detailed precepts of Horace are never to be neglected; if supplemented, they must be supplemented in the same sense.

❿ 錢謙益之〈李夢陽小傳〉。

⓴ Murray Krieger 撰 *The Thematic Underside of Recent Theory* (1983)，轉引自 *The Return of Thematic Criticism*，同❾。

I do not complain about thematizing. I do not say that it is bad, only that it is inevitable, so that it is better confronted than denied in one's own work and attacked in others'.

第四章　形構批評

　　「形構」一指形式 (Form)，一指結構 (Structure)，就造型藝術或空間藝術而言，雖所見的為形式，但實際上含有結構在內，亦即在形式中含有結構的意義。在時間藝術（如文學、戲劇、舞蹈）中之結構，亦具有形式的意義，因此我將形式與結構放在一起討論之。

第一節　形式主義批評

　　形式主義批評 (Formalistic) 的興起大約是在二十世紀初，也就是所謂「後期印象派」(Post-Impressionism) 出現之後，其繪畫、雕塑廢棄了傳統的「模擬理論」(imitation theory)。接著，「立體主義」(Cubism) 登場，更扭曲了物的一般經驗形式 (distortion of the objects ordinary experience)。後來發展出「抽象表現主義」(Abstract Expressionism)，強調所謂「純形式」(pure form)，認為形式的意義就在形式本身，不代表任何事物和意義，從此形式主義便應運而生。

§1　貝爾的理論

　　形式主義理論出現的重要人物是貝爾 (Clive Bell, 1881–1964)，其所著《藝術》(Art, 1913) 一書，可為代表。下面將介紹貝爾的理論。

首先，貝爾直陳其觀念係受到「後期印象主義運動」的影響，他認為此運動是繼承視覺藝術的偉大傳統，也就是「創造形式」。

後期印象主義事實上是一種回歸，不是回到任何特定的繪畫傳統，而是視覺藝術的偉大傳統。其在每一個藝術家面前豎立了文藝復興之前畫家的理想樣式，這個理想是自從十二世紀以來只有優異天才才珍視的。後期印象主義不是別的，而是主張藝術的第一誡──你要創造形式。由於這個肯定，它超越世代，與拜占庭的畫家握手，以及與自藝術開始便存在的奮鬥之每一重大運動握手。❶

簡而言之，乃是強調藝術形式創造的重要及其由來有自。貝爾接著質問在藝術上有沒有一種最普遍的性質，也就是沒有了它，藝術便不存在了的東西？比如像墨西哥的雕塑、波斯的地毯、中國的碗，喬托 (Giotto) 在 Padua 的壁畫，以及鮑辛 (Nicolas Poussin) 和塞尚的傑作等等，其共同的性質是什麼？貝爾認為唯一答案乃是「有意味的形式」 (Significant Form)。何謂「有意味的形式」？照他的解釋：

在每一樣，線條和色彩結合成一種特殊的樣式，某一種的形式和形式之間的關聯，刺激起我們審美的情緒。這些線條和色彩的關係和結合，這些美的動人的形式，我稱之為「有意味的形式」；而且「有意味的形式」是所有的視覺藝術品共有的一種性質。❷

他更進一步區別一些混淆的觀念，首先，有意味的形式不是描述性繪畫 (descriptive painting)。

> 我們都熟悉那種我們感興趣且刺激起我們讚賞的圖畫，但是不會像藝術品那樣地感動我們。這類的作品是我所謂的「描述性繪畫」。──也就是該繪畫其形式不是用來作為情緒物，而是作為提示情緒或傳達訊息的工具。心理的和歷史價值的肖像畫、地形作品、說故事和提示情境的畫，各種插畫，都屬此類。❸

它可能是很好的插圖，傳達了一個故事、一種情境、一段歷史，但並非就是所謂的藝術品。要成為一個藝術品，不管具有什麼其他的性質，還必須具有一種不可缺少的重要性質，那就是形式本身的意味 (formal significance)。因為能使我們感動或發生興趣的方式很多，但不一定是審美。那什麼是審美的呢？

> 根據我的假設，它們不是藝術作品。它們沒有接觸到我們審美的情緒，因為感動我們的不是它們的形式，而是由形式提示或傳達的觀念或訊息感動我們。❹

其次，貝爾又區別，所謂「有意味的形式」不是「美麗的形式」 (beautiful form)，此間美麗的形式是指「物質的美」(material beauty)，就像蝴蝶的翅膀是美麗的，但這是一種自然的存在，是天然生成的，不是藝術家創造的，所以是美麗的形式，不是有意味的形式，蓋有意

味的形式必須是藝術家所創造出來的。我們便要再進一步問道,自然
存在的物體和藝術家所創造的藝術品在審美上有什麼不同呢?

　　那對我而言是可能的,雖絕非一定,那種創造出來的形式如
此深沉地感動我們,因為它表現了創造者的情緒。也許一個
藝術品的線條和色彩,傳達了某些藝術家所感受到的東西給
我們。如果是這樣的話,那表明有點奇怪但卻無可否認的事
實,關於這點,我已經指出我所謂的物質的美(像蝴蝶的翅
膀),是不能像藝術品感動大部分的我們的那種相同方式。它
是美麗的形式,但它不是有意味的形式。它感動我們,但是
它不是審美地感動我們。在有意味的形式和美麗之間,嘗試
說明其差異——也就是說,引起我們審美情緒之形式,和不
能引起我們審美情緒之形式之間的不同——可以說,有意味
的形式傳達給我們的是創造者所感受到的情緒,而美麗則沒
有。❺

　　由這段話中我們知道,貝爾所謂「有意味的形式」是藝術家所創
造出來的「純形式」。因此貝爾認為藝術家的觀物,不是把它看成特定
的東西,而是將之視為純形式。什麼才是純形式呢?貝爾認為:「以純
形式觀物,乃是以其自身為目的的觀看。」比如一件衣服是禦寒用的,
椅子是坐的,若從純形式來看,其目的便是形式本身,形式為其唯一
的目的。

　　我們可以說,有否觀物為純形式,有否從所有的因果性和偶

然性的利害中解放出來，有否從所有與人類的交往的既得中脫開出來，有否從所有作為工具的意義上解脫出來，有否感受其意味為其目的本身呢？❻

因此純形式即為割斷與人生的各種關係，下面是貝爾他自己所舉的一個例子。

藝術家在他靈感的剎那所感受到的情緒，他感受的不是將東西看成工具，而是把東西看成純形式——這便是，以其自身為目的。他對一把椅子所感受的情緒不是當作一個對生理有益的工具，也不是作為一個與親密家庭生活相結合的東西，也不是作為一個地方某人曾坐在那兒說了一些令人難忘的事情，也不是作為一件東西與數百男女、生或死者的多種微妙關係，無疑地，一個藝術家可能對這些他看到的東西經常感受到如此的情緒，但是在審美觀照的那一剎那，他看東西，不是作為一個包裹在聯想中的工具，而是作為純形式。就是因為他感受到的純形式，或無論如何由此，啟發了他的情緒。❼

貝爾由此建立起他的批評觀，他認為評價藝術與人生經驗無關，必要超越人生之流 (the stream of life)，只有超越人生之流，才能達到審美的振奮 (aesthetic exaltation)。

因為，我們不需要從人生中帶進什麼去鑑賞一個藝術品，不

需要關於其觀念或事件的知識,也不需要熟悉其情緒。藝術
將我們從人類活動的世界帶入到審美振奮的世界中。在這個
片刻,我們關閉了人類的利害關係;我們的先見和記憶都停
止了,我們被提昇到生命之流之上。❽

貝爾甚至誇張地認為,若拋開了人世的糾葛與關係,才能使我們
認識「本質的真實」(essential reality) 或者說「最後的真實」(ultimate
reality)。

不去認知其偶然和有條件的重要性,我們才能瞭解其本質的
真實,每樣東西中的神性,特殊中的一般,整個彌漫的韻律。
不管你稱它為什麼名字,我所要說明的乃是存在於所有東西
表象的背後──賦予所有東西個別意味,物之自身,最後的
真實。❾

貝爾的形式主義的批評觀可以說是對當時的歷史、心理、考據的
批評的一種反動,他認為一個藝術家曾經得過什麼毛病,和他妻子的
關係如何,這與欣賞藝術不相干,他將這類的研究稱之為「其藝術的
敗壞」(deterioration of his art),因此他提出所謂純形式,強調從純形
式中所感受到的、所啟發的情緒。但是我們要問,這種所啟發出來的
情感,當然是人人不同的,從而使得貝爾的批評觀蒙上了主觀的色彩。
他也有自知之明,而不得不承認他的觀念是建立在一個假設之上,只
是一種形而上的假設。

這是形而上的假設。我們是不是整個吃下去？或接受其一部
分？或者完全拒絕它？每一個人得自己決定。我堅持的只是
我審美假設的正確性。而另一件我所肯定的乃是，他們這些
藝術家或藝術的愛好者，神祕家或數學家，這些能得到（審
美的）振奮的，是因為他們從人性的傲慢中將自己解脫出來。
他要感受到藝術的意味，必須使自己在藝術面前謙卑。❿

§‖　弗萊的理論

其次，我要介紹弗萊 (Roger Fry) 的說法，見於其所著 《轉換》
(*Transformations*, 1926)。

弗萊是一個形式論者，與貝爾的觀念相當接近；更重要的是他將
他的理論實際運用到藝術的批評上。茲分別介紹如下：

首先，弗萊分別審美的反應 (aesthetic responses) 和日常生活的反
應 (responses of ordinary life) 之不同，認為二者之間並無複雜之處，只
是審美所專注的特殊焦點為「把握它們的關係」。他說：

這些觀察對我而言，存在於所有美感經驗中的意識之特殊導
向，可得出一相當先驗之案例，最主要的為專注的特殊焦點，
而且，因為審美理解活動，對把握其關係的感覺效果含注意
之被動性。我們不需為我們的目的而創造出任何神祕的或特
殊才能的假設。⓫

換句話說，審美的反應是一種特別的消極的或被動的注意，係把

握它們關係的特殊專注，而日常生活的反應則是一種「意識的注意」
(conscious attention)。他以我們行走在街上為喻來說明：

> 在路途上，我們意識的注意必經常是指向和發現要搭的巴士，
> 或看出一定距離外的豎著旗子的計程車，或至少避免在人行
> 道上相撞或認出我們的朋友。我排除那些藝術家的情況，他
> 們走在路上，全神貫注於自不同的視覺感覺中蒸餾出的一些
> 模糊的草圖和可和諧組合的輪廓。這樣，單是這樣，我想，
> 可以說其注意之方式與在畫廊的情況相類似。❿

弗萊再區別審美反應和純數學的反應 (pure mathematics) 之不同，
因為這二者的情緒狀態都是關係的把握 (apprehension of relations)，故
有其相似性，然也有所不同。

> 如果我們試圖從我們對特殊抽象心靈的構成，如純數學的反
> 應中區別它，那是一個更加困難的問題。這裡我認為，由於
> 關係的把握而引起的情緒狀態，與審美把握之引起者是非常
> 相似的。或許其區別，在藝術品的情況中，整個的目標和目
> 的可自情緒狀態的確實性質中獲得，而在數學的情況中，其
> 目的是證實關係的普遍有效性，而不管伴隨理解而來的情緒
> 性質。仍然不能否認的是，在這兩個狀況中，才能的導向和
> 專注是如此接近地相似。⓭

再者，弗萊將視覺藝術所引出的興味分為兩種，一種是心理的或

戲劇的興味，一種是造型的興味。心理的興味係來自所表現的情境或
情節，而造型的興味則是來自純形式，或自純形式關係所引起的情緒
狀態。關於此點將於下節他所舉的實例中來瞭解。

§III　形式批評的實例

弗萊不同「興味」的觀念，可自他對鮑辛的〈尤里西斯在拉康麥
頓的女兒中發現阿奇里斯〉 (*Ulysses discovering Achilles among the
Daughters of Lycomedon*)（圖九）這幅畫的批評中來瞭解。

按，這幅畫取材於 《伊里亞德》 (*Iliad*)。拉康麥頓是史凱羅思
(Scyros) 的國王。 當希臘為遠征特洛伊而招募勇士時，阿奇里斯

Photo (C) RMN-Grand Palais / Daniel Arnaudet

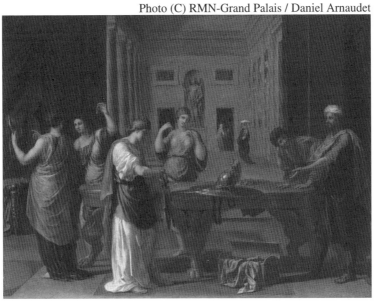

圖九：鮑辛〈尤里西斯在拉康麥頓的女兒中發現阿奇里斯〉

(Achilles) 的母親因為神諭知道她的兒子會在這個戰役中戰死,所以她就想出一個計策,將阿奇里斯化妝成一個女的,送到史凱羅思國王拉康麥頓的宮廷,混入國王的女兒中。尤里西斯聽到這個傳說,就扮作一個行商來刺探。他在婦人用品中放了一把寶劍。那些女孩都拿起飾物,只有假扮的阿奇里斯拿起寶劍,而洩露了身分。下面是他的分析:

> 繼續先前相同的方式,讓我們注意我們的印象,儘可能接近於其所引發的順序。首先好奇的印象,是從透視和橫的擴展所看出來的大廳後部的長方形凹地,來對比這個場景所發生的廳堂。我們接下來所看見的幾乎被圍著圓桌的人像所占據,而且這許多的人像都是充分且清楚地被分辨出來,但是由於整個身體對比的動作以及由於他們手臂所建立起來的流動韻律又聚集在一起,這種韻律如此通過主要部分。接著,我發現廳堂後部四個長方形黑塊,它們自己立即且適當地相關到房間左右兩側兩個黑團,以及衣服上的不同黑塊。我們也幾乎立刻注意到,過分對稱的四個黑塊被女孩中的一個所打破,同時房間牆上的黑團也剛好有著些許的不對稱。到目前為止我們所感興趣的都是純粹的造型。這幅畫畫的是什麼,它自己還沒有提示出來。也許以我自己個人的經驗不是很典型的:別人可能在更早的階段就對此好奇而提出探詢。但是不管在什麼階段我們轉到這個問題,我們實在不需煩惱。女兒們把玩小手飾的高興,表現在她們如此枯燥陳腐的優雅姿態上,使我想到一些維多利亞早期兒童故事書上難堪的效果,尤里西斯亦無一種自信的心理實質,而他助手過分熱情的姿勢太

明顯，因為畫家想要打破長方形而導引出一條對角線，從筆直的尤里西斯引開來。最後，阿奇里斯動作非常壞，由於一種不可抗拒的本性突然洩露出男性部分而成為一種漠然的姿態。無疑地心理的複雜性是最貧乏的，不能令人滿意。而從其中所產生的想像，若非令人作嘔，至少有一種無聊把戲之後的解脫之感。我們回到靜觀造型，相信我們進入心理領域的短暫瀏覽並未帶我們到哪裡。但是在另一方面來說，我們對造型以及空間關係上的靜觀會繼續得到補償。我們能夠很愉快地停留在每一個間隔，我們以一種驚駭之感接受每一個個別事物的恰當情境，它是如此精確地滿足了建立其餘構成的需要。當我們從一個細部到另一細部，或當我們靜觀主要部分對整個空間的相互關係，「多麼地出人意料，多麼地美妙恰當！」是我們內在的呼號。這種觀照引起我們一種特定的心情，這種心情如果就我自己而言，是與心理實質一點關係也沒有，這種心理實質遠離主題所提示的，有如我聽一首巴哈的賦格曲。假若有人告訴我，巴哈讀到這個故事，寫過賦格曲的話，尤里西斯的故事之進入這兒的心態不會比進入音樂中更多。到目前為止我可以發現，不管鮑辛有沒有想到此事——而我有點覺得他會對我的分析無言地憤怒——阿奇里斯的故事只不過是作為純粹造型結構的藉口。在這個情況下，至少我不能從這個藝術作品中，發現任何介於心理與造型經驗間合作的蛛絲馬跡，雖然我們至少已經在尤里西斯助手的姿態中，看見造型需要之例，使得心理的複雜性比起別的方面更無關緊要。❶❹

弗萊的論點提供了一個很好的例子，他自心理的或戲劇的與造型的這兩個不同的角度來分析，的確有助於吾人對形式的把握與瞭解，尤其是在抽象畫風行之後，這種分析的方式當然對我們有相當的意義。但是這種形式主義的論點仍然有許多的問題。我們將於第三節中討論。

第二節　結構主義批評

§1　從索緒爾的語言學到巴爾特的記號學

結構主義 (Structuralism) 基本上導源於索緒爾 (Ferdinand de Saussure) 的語言學。首先他區別 parole 和 langue 的不同，所謂 parole 乃是指一般日常的講話 (individual utterance)；langue 則是指語言體系 (language system)，平常講話背後存在著的語言體系，也就是語言的結構，沒有了語言體系，我們根本就無法交談。

其次，他指出：凡是語言本身都是一個記號 (sign)。凡記號必含符徵與符旨，其關係有如一張紙之兩面，如下：

$$記號\ (sign) = \frac{符旨\ (signified)}{符徵\ (signifier)} = \frac{Sd}{Sr}$$

Sr 和 Sd 的關係是任意的 (arbitrary)、約定俗成的 (conventional)，沒有任何道理可言。為什麼「狗」要叫做「狗」，英文會叫做 dog？這沒有任何道理可言，就像紅綠燈一樣，是人所訂定的。但是「記號」

乃是造成一種區別，比如 dog 必不同於 cog、fog、hog、log……等等，而非表示有一個明確的意義 (positive meaning)。

　　意義的產生是來自組合與關聯的程序 (A process of combination and relation)。比如 The/boy/kicked/the/girl（這個男孩踢這個女孩）這樣一個句子，係結合了五個字而成，但是這個句子卻包含了語言的兩個軸 (axis)：

詞性變化軸 (paradigmatic axis)

　　水平的「結構體軸」是一個句子結構，而垂直的「詞性變化軸」則是一個選擇的結果，係從字、詞的倉庫中選出來的。這種選擇，有時一字之差便差得很遠。舉例來說：

Terrorists carried out an attack on an armybase today.

恐怖分子今天對一個碉堡展開軍事攻擊。

　　句子中的 Terrorists （恐怖分子） 是一個選擇的結果，若選擇了 freedom fighters（自由鬥士）或 anti-imperialist volunteers（反帝國主義志願者），則意思便完全不同。所以選擇是構成意義的重要關鍵。同時語言必然是在一定的關係、一定的組織結構上傳達出意義。

　　到了巴爾特 (Roland Barthes)，便將此觀念推而廣之，比如「穿衣服」也是由這兩個軸組成，宛如一個句子：

　　譬如某人：上身穿 T 恤，頭戴鴨舌帽，下穿短褲，腳穿球鞋，便表示他在休閒或將要運動，因為選擇了不同的衣著，便代表了不同的意義，其結構如同一個句子。

　　這些觀念便形成一門學問，謂之記號學 (Semiotics; Semiology)。把所有社會上一切的文化現象都認作一種記號，記號本身並沒有一個

確定的意義，其意義乃是建立在關係網絡上，所謂關係網絡實際上亦即結構。

結構主義者就從這個基礎出發，認為人類的一切活動與行為如果具有任何的意義，其下必定有一個約定俗成的深層結構 (deep structure) 或深層系統。比如看一場球賽或婚禮，若對這個文化一無所知，所看到的會是什麼？必然無法瞭解其意義。因此，若要瞭解其意義，便要對其制度的成規 (institutional conventions) 有所瞭解，也就是說意義來自根據成規所建立起來的制度構架 (institutional framework) 上，換句話說，必然是有一定的結構。看一場球賽，不只看見球被踢來踢去，而是要從其構架上、從其關係網絡上、從制度的成規上來看，或者說從整個的結構上來瞭解。婚禮也是如此，都是必須從文化層面來加以把握的。

藝術是一個文化現象，所以就結構主義者的看法，當然是要從其關係網絡或結構上來看問題。所以才形成了結構主義的藝術批評觀。下面簡要介紹其觀念。

一、結構主義者所注重的是如何找出結構的模式，亦即深層結構，如何找出其內在結構，而不為其表面所迷惑，將深層結構分離出來，以便找出其意義。結構主義所用的重要方法便是「分析」(analysis)。

二、但是結構主義者分析的不是個別的故事的實際內容，而是完全集中到其構成的形式上。關於這點，正是伊果頓所云：

這種分析所注意的乃是像形式主義一般，將故事的實際的內容括起來，而完全集中於形式。❶❺

　　三、結構主義的批評還有一個極大的特點，其批評只是在分析而
非論斷，所以不關心文化價值 (cultural value)，從而他們的研究不論通
俗、嚴肅，均同等看待。比如說，萊特 (Will Wright) 研究美國西部片
的結構模式，如同研究經典作品一般。下面介紹結構主義的批評理論。

§11　朴羅普的「童話結構」與葛瑞馬斯的「故事結構」

　　朴羅普 (Vladimir Propp) 的《民間故事的形態學》(*Morphology of
Folk Tale*, 1928)，對後來結構主義批評產生極大的影響。

　　朴羅普發現這些民間故事裡的人物年齡、性別、職業、階級、出
生背景雖多有不同，但是其中也有不變的部分。他以俄國的民間故事
為例，如❶：

　　1.國王派遣伊凡去尋找公主。伊凡離開。

　　2.國王派遣伊凡去尋找一個稀罕的東西。伊凡離開。

　　3.姊妹派遣她的兄弟去尋找一種藥。兄弟離開。

　　4.繼母派遣她的繼女去尋找火。繼女離開。

　　5.鐵匠派遣他的徒弟去尋找牛。徒弟離開。

　　在這些故事中，派遣者身分不一，被派遣的人也各不相同，派遣
的動機亦不相同，這些都是可變的，但有不變的東西，那便是「派人
去尋找」，和「被派遣的人離開」。朴羅普進而找出俄國民間故事構成
的基本單位 (basic unit)，共有三十一項，其中最重要的是從第二十五
項到第三十一項。因為這七個基本單位不但存在於俄國的民間故事中，
而且也普遍地存在於俄國以外的故事之中，特別在悲劇、喜劇、敘事
詩、傳奇等具有故事性的情節之中可以找到。這七個基本單位如下：

25.一個艱難的任務要英雄去完成。

26.這個任務完成。

27.英雄被承認。

28.假英雄或惡棍曝光。

29.假英雄給予新的面貌。

30.惡棍被處罰。

31.英雄結婚並被送上王位。

同時在這七個基本的單位中，重要角色也有七種：

1.英雄（尋找者或受難者）

2.贊助主（提供者）

3.幫助者

4.公主（被尋找的人）和她的父親

5.派遣者

6.假英雄

7.惡棍

我們以伊底普斯 (Oedipus) 為例，其工作是解開獅身人面獸司芬克斯 (Sphinx) 的謎底；這個工作完成，即解謎成功；接著與王后結婚，登上王位，到此為止都合於上述的基本單位。不過，伊底普斯又是一個假英雄，甚至是一個惡棍，因為他被暴露出在旅途中殺了父親，這是惡棍的行為，而且他娶母親，則更是不好的行為，故其身兼英雄與假英雄二者，因此他也被處罰，自己挖瞎雙眼、自我放逐。

葛瑞馬斯 (A. J. Greimas) 更將朴羅普的觀念作進一步的推演，建立「意義的基本結構」(elementary structure of signification) 作為語意理論之基礎：

在基本的層次上辨識這些基礎記號間的差異，四個名稱看起來像是相對的兩組，我們的結構認知需要我們瞭解下面的形式：A 相對於 B，如同 –A 相對於 –B。簡而言之，「基本結構」包含辨識和區別一個實體的兩面：它的相對和它的否定。我們視 B 為 A 的相對，以及 –B 為 –A 的相對，但是我們同時視 –A 為 A 的否定，和 –B 為 B 的否定。❿

從而他認為二元對立 (binary opposition) 乃人類基本的概念模式，成為敘述的基本元素。他自此一基礎探討敘事之性質：

一個敘事脈絡在兩個行動者的工作中所具現的模式，他們的關係必須是相對的或者是相反的；同時在表面的層次上，這個關係從而產生基本的分裂和結合、分離和統一、奮鬥和和解等動作。其活動從一種到另一種，包含某些實體的表面轉換──性質，物體──從一個行動者到另一個，構成了敘述的本質。⓲

葛瑞馬斯將上述朴羅普的七種角色化為三組對立的 "actants" (按，此詞為 L. Tesnière 所創，葛氏從之，認為一個句子中其述語所表示之動作有二基本元素： 1. the actants：標示出性格； 2. circumstants：標示出情境。今權譯為「行動者」)。如下表：

<div align="center">

主體／客體　　　Subject／Object

派遣者／接受者　　Sender／Receiver

幫助者／反對者　　Helper／Opponent

</div>

朴羅普角色中之英雄即此間之主體，被尋找者為客體；派遣者與贊助主（提供者）同為一人，接受者經常是英雄本人；幫助者相同，反對者為假英雄或惡棍。上述基本模式有時可以合併為：

$$\frac{他}{她} = \frac{主體和接受者\ Him}{客體和派遣者\ Her} = \frac{\text{Subject and Receiver}}{\text{Object and Sender}}$$

主體同時為其反面的接受者；客體為其反面的派遣者。其關係有如：A : B :: –A : –B。

§III　李維・史陀的「神話結構」

李維・史陀 (Claude Lévi-Strauss) 的《神話的結構研究》(*The Structural Study of Myth*, 1955)。

李維・史陀是一個人類學家，其神話的研究不是著重神話的故事，而是希望從神話的元素中找出一種模式，也就是二元對立的思考模式。他認為神話是一種人類的精神活動，顯露出人類的二元對立的思考模式。

首先，他認為神話也是人類語言的一部分，所以他從語言學的觀點來研究神話，當然神話和語言有相似的地方，也有相異的地方。

概要言之，這個觀點的討論，目前我們有下面的主張：1.假如在神話中可以找到一個意義，它不能停留在涉及神話組合的孤立元素上，而只在結合這些元素的方式上。2.雖然神話屬於語言的相似範疇，但事實上只是其一部分，語言在神話中展現出特別的性質。3.這些性質只能在一般語言層次之上找到，那就是說，它們比起那些所知的任何其他語言的表現，展現出更複雜的特徵。❶⓽

所以李維・史陀把神話作為語言的研究時，不是作為字形、字音的研究，而是放在更高的層次，放在句型的水平上，也就是結構上來研究，或者說放在字與字的關係上來研究，而這種關係又不是個別的、孤立的關係，而是一種特別的「一綑關係」(bundles of such relations)。何謂「一綑關係」？李維・史陀說：

由此產生一個新的假設，構成了我們討論的核心：神話真正的構成單位不是孤立的關係，而是一綑關係，只有成綑的這些關係才能運用和結合而產生一個意義。同屬一綑的關係可以在順時的疏隔的時間間隔上顯示，但是當我們成功地將之集合在一起，我們根據一個新性質的時間指謂來重組我們的神話，以符合最初假設的必要條件，換句話說，一個二次元的時間指示乃是歷史的和斷代的同時存在，從而一方面統合了語言體系的性質，另一方面又統合了那些平常語言的性質。❷⓪

　　所謂「一綑關係」，李維・史陀舉了一個例子來說明。假設有一天，地球被毀滅了，來了一個外星球的語言學家，在廢墟上挖掘出一座圖書館，發現了書，因為看不懂文字而加以研究，發覺地球所使用的語言有一定的字母，同時讀起來是從左到右，從上到下；接著又發現了交響樂譜，這種東西的讀法與書完全不同，樂譜一頁是一個單位，一頁有許多行，有相同的符號模式 (the same patterns of notes)，有一個主旋律，其他是和聲。這便是所謂的「一綑關係」(bundles of such relations)，每一頁就是一個「綑」(bundle)。

　　李維・史陀又假設，甲和乙隔了一段距離講話，有風聲和其他雜音的干擾，甲要把一件事情對乙講清楚，講一遍不行，必須重複幾遍，第一遍講的時候有幾個元素聽不見，第二遍又有幾個聽不清楚，第三遍也是如此。假如他要講的這件事一共有八個元素，甲每講一遍，乙聽到一些也損失一些，如果講了五遍，所形成的結果有如下圖：

1	2		4			7	8
	2	3	4		6		8
1			4	5		7	8
1	2			5		7	
		3	4	5	6		8

他就以這個圖形來解釋「伊底普斯」神話：

1. 卡德摩斯尋找被宙斯強奪的其姊妹歐羅巴		
		2. 卡德摩斯殺了龍
	3. 史帕妥伊互相殘殺	
		拉伯達柯斯 （賴亞斯的父親）＝跛腳（？）
	4. 伊底普斯殺了他父親賴亞斯	賴亞斯 （伊底普斯的父親）＝左撇子（？）
		5. 伊底普斯殺了司芬克斯 ‖ 伊底普斯＝腫腳（？）
6. 伊底普斯與他母親喬卡絲塔結婚		
	7. 亞提歐克里斯殺了他的兄弟波里尼瑟斯	

8.
安蒂岡妮不
顧禁令，埋
葬她的兄弟
波里尼瑟斯

這八段神話故事分別說明如下：

1. 宙斯化身為野牛，誘姦了少女歐羅巴 (Europa)，並將其帶走。
歐羅巴的母親命歐羅巴的兄弟卡德摩斯 (Cadmos) 外出尋找歐
羅巴。其間母親去世，卡德摩斯埋葬了他的母親。神諭要卡德
摩斯跟隨一頭母牛，在母牛停下來的地方建造底比斯城，但先
要將母牛殺死，獻祭給雅典娜女神。

2. 卡德摩斯要殺母牛來獻祭，需要水，而遇到一條龍，龍守護著
聖池，不讓他取水。卡德摩斯與龍交戰而殺了龍。這條龍是戰
神之子。

3. 卡德摩斯殺了龍之後，將龍牙埋在地底，從土裡長出許多人來，
名叫史帕妥伊 (Spartoi)，這些史帕妥伊互相殘殺，最後剩下來
的人幫助卡德摩斯建造底比斯城，這便是後來伊底普斯族人的
祖先。

4. 伊底普斯因為爭道殺了他的父親賴亞斯 (Laios)。

5. 伊底普斯解破獅身人面獸司芬克斯的謎題，並殺了司芬克斯。

6. 伊底普斯娶母親喬卡絲塔 (Jocasta) 為妻，並繼位為王。

7. 伊底普斯的兩個兒子為爭奪王位互相殘殺，亞提歐克里斯
(Eteocles) 殺了波里尼瑟斯 (Polynices)。

8.伊底普斯的女兒安蒂岡妮 (Antigone) 不顧禁令埋葬她的兄弟。

李維‧史陀認為，一般故事的讀法是由左到右，由上到下，謂之順時的或貫時的 (diachronic) 讀法，但是要瞭解這個神話的意義，則是另一種讀法，是一欄一欄 (Column by Column) 地讀，把一欄作為一個單元。由左起，在第一欄中，卡德摩斯尋找姊妹，二者為親屬關係，而伊底普斯娶了母親，安蒂岡妮埋葬其兄弟，彼此也都是親屬關係。李維‧史陀認為這種親屬關係過於親密，如娶母係屬「近親相姦」 (virtual incest)；為了埋葬兄弟而犧牲性命，均屬「血親關係的高估」 (overrating of blood relations)。

在第二欄中，史帕妥伊是土裡長出來的人，具有兄弟的關係，因此是兄弟相殘，而伊底普斯殺了自己的父親，亞提歐克里斯殺了自己的兄弟，都屬近親相殘，所以是「血親關係的低估」 (underrating of blood relations)。上述二者乃是「邏輯的二元對立」 (logical binary opposition)。

在第三欄中，卡德摩斯殺了龍，伊底普斯殺了司芬克斯，龍和司芬克斯都是怪物 (monsters)。

在第四欄中賴亞斯之父拉伯達柯斯之字源意謂著跛腳 (lame)。賴亞斯是左撇子之意，而伊底普斯則是腫腳之意。三個名字皆表示在走直或站直上有困難 (difficulties in walking straight and standing upright)。瞭解了表面的意思之後，再將第三欄和第四欄合併來看。

第三欄涉及怪物。龍屬冥府之物，殺了牠讓人類自土裡生出；司芬克斯是怪物，不願人類存活。最後單元產生前者，即與

人類起源於土生有關。因為怪物被人類征服，我們可以說，
第三欄的普遍特徵乃是人類起源於土生的否定。❷❶

自此一基礎來看第四欄：

這立即幫助我們瞭解第四欄的意義。在神話中，有一普遍特
性：人生於土中，在此刻他們從深層浮現出，他們不能走路，
或是他們走得很笨拙。❷❷

故第四欄的意義乃在表示人是土生的。於是第四欄與第三欄形成
了兩個對立的命題：一是人是土生的，二是否定人是土生的。

如此第四欄的普遍特徵乃是人類起源於土生的肯定。第四欄
之於第三欄，就如同第一欄之於第二欄。無法連結的兩種關
係之被克服（或毋寧是替代），由於強調矛盾關係之被認同，
蓋它們二者都是在相似方式上自我矛盾。雖然這仍然是一種
神話思想結構的暫定公式，在這個階段是足夠了的。❷❸

由以上四欄所得出的四個命題，可以一個公式來表示：

$$\text{I / II} \quad \div \quad \text{III / IV}$$

（/ 表對比；÷ 表相似）

血親關係之高估 / 血親關係之低估 ÷ 人類土生之否定 / 人類土生之肯定

李維‧史陀認為神話是原始人類將其宇宙觀向後世傳達的一種表現。其傳達的訊息不是單一的，而是一組關係，也就是對比和對立的關係。他認為在原始人的文明中，傳說上相信人是土生的，但實際上卻不是的，人是由於男女結合所生出來的。所以就形成一個無法解決的基本問題，於是結合一系列神話來宣洩這個問題。

根據這類的相互關係，血親關係的高估之於血親關係的低估，就如同逃避土生說之不可能成功。縱使經驗與理論矛盾，社會生活在其結構的相似點上認可宇宙論。由此宇宙論便是真實的。❷❹

意思是說，雖然經驗與理論有矛盾，然而社會生活與宇宙觀具相同之結構，或者說同樣矛盾，從而宇宙觀是對的。

雖然李維‧史陀的這一套理論顯得似乎有趣而荒謬，因為神話的年代久遠，資料或湮滅遺漏或被修飾篡改，其準確性堪慮；但無疑地他提示了一種方法，完全在關係上找尋解釋，而不是在其本身探尋原由。

第三節　對形構批評的討論

形式主義批評，無論是貝爾的「有意味的形式」，或是弗萊的「關係的把握」，所強調的均是形式的意義在形式本身，即所謂「純形式」。但是究竟要純到什麼程度，才是「純形式」呢？這正是雷德 (Louis

Arnaud Reid) 所質疑的，他說：

> 嚴格說來，在審美上是沒有「純」形式這種事情的。用貝爾
> 的句子來講，形式，即使在最抽象的藝術中，經常是為了審
> 美經驗「有意味」，或者來自有組織或理想的價值，或者價值
> 是直接或間接所把握的。當我們審美地把握時，這些價值便
> 審美地混淆在形式中，否則審美的經驗便不復存在了。❷❺

同時雷德進一步以人的臉孔來做比喻，如果一個藝術家對人臉孔
的興味只是純形式的關係 (pure formal relations)，那就根本不是畫人的
臉孔了，他只不過是安排造型的形式時碰巧像人的臉孔而已。因此雷
德認為弗萊的觀念根本就否定了一個藝術家的心理因素，這是一種很
不自然的態度。

> 當然畫家是對視覺形式的表現感興趣，但是他的興趣是在他
> 們的「表現」。形式是「有意味的」。而一張人類的臉孔表現
> 比人的性格更多的是什麼？當然在藝術家面前的有比「線條、
> 平面、和體積」還多的東西。無疑的，假如他不是被理論所
> 支配的話，他會對性格感到興趣的。❷❻

事實上，即使一個再抽象的藝術，如果你對它發生興趣，產生了
美感經驗，它就可能對你造成某種經驗世界中的聯想，而不會只限於
純形式的關係上，所不同的是這種聯想是自由的、沒有限制而已。如
果你對此無感，便必然沒有美感經驗可言。

結構主義批評所著重的是深層結構，由深層結構中所發掘出來的結構模式，和自結構模式中所傳達出來的意義。它們拋開審美價值的問題，將嚴肅藝術與通俗藝術界線模糊，影響到後現代藝術，成為後現代特徵之一。

到了二十世紀六〇年代，又自結構主義的基礎上發展出「後結構主義」(poststructuralism)。如前所述，結構主義導源於索緒爾的記號觀念：一個記號必包含符徵 (Sr) 與符旨 (Sd) 兩部分，其關係就如一張紙之兩面。而後結構主義者認為符徵與符旨之關係不是固定不變的，將二者之關係拆離 (deconstructed)，正是伊果頓所云：

假如結構主義者將記號與指涉對象分開，此種思維——常被認為「後結構主義」——再進一步：拆開符徵與符旨。❷❼

後結構主義者的觀念當然不是如此簡單，但是要詳細討論，則超出本課程的範圍，唯有留待諸位自己去研究了。下面我提供賽頓 (Raman Selden) 與韋德森 (Peter Widdowson) 的一段話，以供參考。

在六〇年代晚期的一些觀點中，從結構主義中生出了後結構主義。一些評論者相信後期的發展在早期的階段中已經存在。吾人可以說後結構主義只是結構主義含意的全盤檢定。但是這種公式化頗難令人滿意，因為後結構主義試圖貶抑結構主義的科學自詡至為明顯。假如結構主義者在其支配人為的符號世界的願望是英雄的，那麼後結構主義嚴肅地拒絕採取該主張則是滑稽的和反英雄的。無論如何，後結構主義者對結

構主義的嘲笑幾乎是一種自我的嘲笑：後結構主義者乃是突
然看見了他們方法上錯誤的結構主義者。❷⑧

註釋

❶ Clive Bell 著 *Art*，頁 38，紐約，Capricorn Books, 1958。

Post-Impressionism is, in fact, a return, not indeed to any particular tradition of painting, but to the great tradition of visual art. It sets before every artist the ideal set before themselves by the primitives, an ideal which, since the twelfth century, has been cherished only by exceptional men of genius. Post-Impressionism is nothing but the reassertion of the first commandment of art－Thou shalt create form. By this assertion it shakes hands across the ages with the Byzantine primitives and with every vital movement that has struggled into existence since the arts began.

❷ 同❶，頁 17–18。

In each, lines and colours combined in a particular way, certain forms and relations of forms, stir our aesthetic emotions. These relations and combinations of lines and colours, these aesthetically moving forms, I call "Significant Form"; and "Significant Form" is the one quality common to all works of visual art.

❸ 同❶，頁 22。

We are all familiar with pictures that interest us and excite our admiration, but do not move us as works of art. To this class belongs what I call "Descriptive Painting"－that is, painting in which forms are used not as objects of emotion, but as means of suggesting emotion of conveying information. Portraits of psychological and historical value, topographical works, pictures that tell stories and suggest situations, illustrations of all sorts, belong to this class.

❹ 同❶，頁 22。

According to my hypothesis they are not works of art. They leave untouched our aesthetic emotions because it is not their forms but the ideas or information suggested or conveyed by their forms that affect us.

❺ 同❶，頁 43。

It seems to me possible, though by no means certain, that created form moves us so profoundly because it expresses the emotion of its creator. Perhaps the lines and colours of a work of art convey to us something that the artist felt. If this be so, it will explain that curious but undeniable fact, to which I have already referred, that what I call material beauty (e.g. the wing of a butterfly) does not move most of us in at all the same way as a work of art moves us. It is beautiful form, but it is not significant form. It moves us, but it does not move us aesthetically. It is tempting to explain the difference between "significant form" and "beauty"－that is to say, the difference between form that provokes our aesthetic emotions and form that does not－by saying that significant form conveys to us an emotion felt by its creator and that beauty conveys nothing.

❻ 同❶，頁 45。

May we go on to say that, having seen it as pure form, having freed it from all casual and adventitious interest, from all that it may have acquired from its commerce with human beings, from all its significance as a means, he has felt its significance as an end in itself?

❼ 同❶，頁 44–45。

The emotion that the artist felt in his moment of inspiration he did not feel for objects seen as means, but for objects seen as pure forms－that is, as ends in themselves. He did not feel emotion for a chair as a means to physical well-being, nor as an object associated with the intimate life of a family, nor as the place where someone sat saying things unforgettable, nor yet as a thing bound to the lives of hundreds of men and women, dead or alive, by a hundred subtle ties; doubtless an artist does often feel emotions such as these for the things that he sees, but in the moment of aesthetic vision he sees objects, not as mean shrouded in associations, but as pure forms. It is for, or at any rate through, pure form that he feels his inspired emotion.

❽ 同❶，頁 27。

For, to appreciate a work of art we need bring with us nothing from life, no knowledge of its ideas and affairs, no familiarity with its emotions. Art transports us from the world of man's activity to a world of aesthetic exaltation. For a moment we are

shut off from human interests; our anticipations and memories are arrested; we are lifted above the stream of life.

❾ 同**❶**，頁 54。

Instead of recognising its accidental and conditioned importance, we become aware of its essential reality, of the God in everything, of the universal in the particular, of the all-pervading rhythm. Call it by what name you will, the thing that I am talking about is that which lies behind the appearance of all things — that which gives to all things their individual significance, the thing in itself, the ultimate reality.

❿ 同**❶**，頁 55。

That is the metaphysical hypothesis. Are we to swallow it whole, accept a part of it, or reject it altogether? Each must decide for himself. I insist only on the rightness of my aesthetic hypothesis. And of one other thing am I sure. Be they artists or lovers of art, mystics or mathematicians, those who achieve ecstasy are those who have freed themselves from the arrogance of humanity. He who would feel the significance of art must make himself humble before it.

⓫ Roger Fry 著 *Transformations*，轉引自 *Introductory Readings in Aesthetics*，頁 101，同第二編第二章**㉖**。

These observations appear to me to have made out a very fair *a priori* case for the existence in all aesthetic experiences of a special orientation of the consciousness, and, above all, a special focussing of the attention, since the act of aesthetic apprehension implies an attentive passivity to the effects of sensations apprehended in their relations. We have no need for our purposes to create the hypothesis of any mysterious or specific faculty.

⓬ 同**⓫**，頁 102。

On the way there our conscious attention must frequently have been directed to spotting and catching the right bus, or detecting the upright flag of a distant taxicab, or, at least, avoiding collisions on the pavement or recognising our friends. I exclude the case of those who being artists themselves may, in the course of their walk, have been preoccupied with distilling from their diverse visual sensations some vague sketches and adumbrations of possible harmonic combinations. Such, and such alone, might, I think,

be said to have been similarly occupied on their way to and within the gallery.

⓭ 同⓫，頁 102。

A far more difficult question arises if we try to distinguish it from the responses made by us to certain abstract mental constructions such as those of pure mathematics. Here I conceive the emotional states due to the apprehension of relations may be extremely similar to those aroused by the aesthetic apprehension. Perhaps the distinction lies in this, that in the case of works of art the whole end and purpose is found in the exact quality of the emotional state, whereas in the case of mathematics the purpose is the constatation of the universal validity of the relations without regard to the quality of the emotion accompanying apprehension. Still, it would be impossible to deny the close similarity of the orientation of faculties and attention in the two cases.

⓮ 同⓫，頁 104–105。

Proceeding in the same manner as before, let us note our impressions as nearly as possible in the order in which they arise. First the curious impression of the receding rectangular hollow of the hall seen in perspective and the lateral spread, in contrast to that, of the chamber in which the scene takes place. This we see to be almost continuously occupied by the volumes of the figures disposed around the circular table, and these volumes are all ample and clearly distinguished but bound together by contrasted movements of the whole body and also by the flowing rhythm set up by the arms, a rhythm which, as it were, plays over and across the main volumes. Next, I find, the four dark rectangular openings at the end of the hall impose themselves and are instantly and agreeably related to the two dark masses of the chamber wall to right and left, as well as to various darker masses in the dresses. We note, too, almost at once, that the excessive symmetry of these four openings is broken by the figure of one of the girls, and that this also somehow fits in with the slight asymmetry of the dark masses of the chamber walls. So far all our interests have been purely plastic. What the picture is about has not even suggested itself. Perhaps in taking my own experience I am not quite typical: others may at an earlier stage have felt the need of inquiring a little more curiously into this. But at whatever stage we do turn to this we are not likely to get much for our pains. The delight of the daughters in the trinkets which they are examining is

expressed in gestures of such dull conventional elegance that they remind me of the desolating effect of some early Victorian children's stories, nor is Ulysses a more convincing psychological entity, and the eager pose of his assistant is too palpably made up because the artist wanted to break the rectangle and introduce a diagonal leading away from the upright of Ulysses. Finally, Achilles acts very ill the part of a man suddenly betrayed by an overwhelming instinct into an unintentional gesture. Decidely the psychological complex is of the meagrest, least satisfactory, kind, and the imagination turns from it, if not with disgust, at least with relief at having done with so boring a performance. We return to the contemplation of the plasticity with the conviction that our temporary excursion into the realm of psychology had led us nowhere. But on the other hand our contemplation of plastic and spatial relations is continually rewarded. We can dwell with delight on every interval, we accept the exact situation of every single thing with a thrilling sense of surprise that it should so exactly satisfy the demands which the rest of the composition sets up. How unexpectedly, how deliciously right! is our inner ejaculation as we turn from one detail to another or as we contemplate the mutual relations of the main volumes to the whole space. And this contemplation arouses in us a very definite mood, a mood which, if I speak for myself, has nothing whatever to do with psychological entities, which is as remote from any emotions suggested by the subject, at it would be if I listened to one of Bach's fugues. Nor does the story of Ulysses enter into this mood any more that it would into the music if I were told that Bach had composed the fugue after reading that story. As far as I can discover, whatever Poussin may have thought of the matter—and I suspect he would have been speechless with indignation at my analysis—the story of Achilles was merely a pretext for a purely plastic construction. Nor can I, in this case at least, discover any trace of co-operation between the psychological and the plastic experiences which we derive from this work of art, though we have seen, in the pose of Ulysses' attendant, at least one instance of plastic needs making the psychological complex even more insignificant than it would have been otherwise.

❶⑮ Terry Eagleton 著 *Literary Theory*，頁 95，Oxford, Basil Blackwell Publisher, 1983。

What is notable about this kind of analysis is that, like Formalism, it brackets off the actual content of the story and concentrates entirely on the form.

⑯ Vladimir Propp 撰 *Transformations in Fairy Tales*，經 Pierre Maranda 輯入 *Mythology*，頁 139–150，Penguin Books, 1972。

⑰ 轉引自 Terence Hawkes 著 *Structuralism and Semiotics*，頁 88，倫敦，Methuen & Co. Ltd., 1977。

The differences we discern between these basic "semes" involve, at an elementary level, four terms, seen as two opposed pairs, which our "structuring" perception requires us to recognize in the following form: A is opposed to B as −A is to −B. In short, the "elementary structure" involves recognition and distinction of two aspects of an entity: its opposite and its negation. We see B as the opposite of A and −B as the opposite of −A, but we also see −A as the negation of A and −B as the negation of B.

⑱ 同⑰，頁 90。

A narrative sequence embodies this mode by the employment of two actants whose relationship must be either oppositional or its reverse; and on the surface level this relationship will therefore generate fundamental actions of disjunction and conjunction, separation and union, struggle and reconciliation etc. The movement from one to the other, involving the transfer on the surface of some entity─a quality, an object─from one actant to the other, constitutes the essence of the narrative.

⑲ Claude Lévi-Strauss 撰 *The Structural Study of Myth*，經 Vernon W. Gras 輯入 *European Literary Theory and Practice*，頁 293，紐約，A Delta Book, 1973。

To sum up the discussion at this point, we have so far made the following claims: (1) If there is a meaning to be found in mythology, it cannot reside in the isolated elements which enter into the composition of a myth, but only in the way those elements are combined. (2) Although myth belongs to the same category as language, being, as a matter of fact, only part of it, language in myth exhibits specific properties. (3) Those properties are only to be found *above* the ordinary linguistic level, that is, they exhibit more complex features than those which are to be found in any other kind of linguistic expression.

⑳ 同⑲，頁 294–295。

From this springs a new hypothesis, which constitutes the very core of our argument: The true constituent units of a myth are not the isolated relations but *bundles of such relations*, and it is only as bundles that these relations can be put to use and combined so as to produce a meaning. Relations pertaining to the same bundle may appear diachronically at remote intervals, but when we have succeeded in grouping them together we have reorganized our myth according to a time referent of a new nature, corresponding to the prerequisite of the initial hypothesis, namely a two-dimensional time referent which is simultaneously diachronic and synchronic, and which accordingly integrates the characteristics of *langue* on the one hand, and those of *parole* on the other.

㉑ 同**⑲**，頁 298。

Column three refers to monsters. The dragon is a chthonian being which has to be killed in order that mankind be born from the Earth; the Sphinx is a monster unwilling to permit men to live. The last unit reproduces the first one, which had to do with the *autochthonous origin* of mankind. Since the monsters are overcome by men, we may thus say that the common feature of the third column is *denial of the autochthonous origin of man*.

㉒ 同**⑲**，頁 298–299。

This immediately helps us to understand the meaning of the fourth column. In mythology it is a universal characteristic of men born from the Earth that at the moment they emerge from the depth they either cannot walk or they walk clumsily.

㉓ 同**⑲**，頁 299。

Thus the common feature of the fourth column is *the persistence of the autochthonous origin of man*. It follows that column four is to column three as column one is to column two. The inability to connect two kinds of relationships is overcome (or rather replaced) by the assertion that contradictory relationships are identical inasmuch as they are both self-contradictory in a similar way. Although this is still a provisional formulation of the structure of mythical thought, it is sufficient at this stage.

㉔ 同**⑲**，頁 299。

By a correlation of this type, the overrating of blood relations is to the underrating of blood relations as the attempt to escape autochthony is to the impossibility to succeed in

it. Although experience contradicts theory, social life validates cosmolgy by its similarity of structure. Hence cosmology is true.

㉕ Louis Arnaud Reid 著 *A Study in Aesthetics*，其間有關 *A Criticism of Art as Form* 部分，經 John Hospers 輯入 *Introductory Readings in Aesthetics*，頁 123，同第二編第二章㉖。

There is, strictly speaking, no such thing, aesthetically, as "pure" form. In terms of Bell's phrase, form, even in the most "abstract" of art, is always, for aesthetic experience, *significant*, whether of organic or ideal values, whether of values directly or indirectly apprehended. These values are aesthetically fused with the form as we apprehend them aesthetically, or aesthetic experience does not exist at all.

㉖ 同㉕，頁 122。

Of course the painter is interested in the expressiveness of visual *forms*. But he is interested in their *expressiveness*. The forms are "significant." And what does a human face express more definitely than human character? Surely the artist has more before him than "lines, planes, and volumes." Surely, if he is not ridden by theories, he is interested in character.

㉗ Terry Eagleton 著 *Literary Theory*，頁 128，同⑮。

If structuralism divided the sign from referent, this kind of thinking—often known as "post-structuralism"—goes a step further: it divides the signifier from the signified.

㉘ Raman Selden 與 Peter Widdowson 合著 *A Reader's Guide to Contemporary Literary Theory*，頁 125，紐約，Harvester Wheatsheaf, 1993。

At some point in the late 1960s, structuralism gave birth to "poststructuralism." Some commentators believe that the later developments were already inherent in the earlier phase. One might say that poststructuralism is simply a fuller working-out of the implications of structuralism. But this formulation is not quite satisfactory, because it is evident that poststructuralism tries to deflate the scientific pretensions of structuralism. If structuralism was heroic in its desire to master the world of artificial signs, poststructuralism is comic and anti-heroic in its refusal to take such claims seriously. However, the poststructuralist mockery of structuralism is almost a self-mockery: poststructuralists are structuralists who suddenly see the error of their ways.

第五章　情境批評

第一節　情境批評之範圍

首先我們要瞭解「情境」(context) 一詞的字典意義：

情境：一個事件發生的整體情境。

(The overall situation in which an event occurs.)

但是何謂「情境」？按歐提斯・李 (Otis Lee) 在《價值和情境》 (*Value and the Situation*, 1944) 一書中指出：

一個情境包括了行為者與環境二者，所以行為和情境是在一起的。行為者在一個情境中面對環境，而且其行為是對其所呈現問題的反應。❶

為什麼情境會變成一個批評的項目呢？因為藝術家所表現的正是所謂「人的情境」(human situation)，或說人在面對其生存環境時，所表現出之「人的行為」(human activity)。不管這個行為是主動地做什麼，或是被動地反應，都屬行為活動的模式。所以從人類的處境或是

人類活動的模式，來作為藝術批評的基準，這便稱之為「情境批評」。

　　「情境」這個名詞的出現，在我的認知上是相當晚近的事，可能是派柏 (Stephen C. Pepper) 所提出，他在所著《藝術的批評基礎》(*The Basis of Criticism in the Arts*, 1945) 一書中，第三章有所謂「情境主義的批評」(Contextualistic Criticism)，並明確指出：

　　情境主義的基本概念乃活動的情境。

　　(The basic concept of contextualism is a context of activity.) ❷

　　後來這個名詞陸續有人採用，特別是史陀尼斯在其所著《藝術批評的美學與哲學》 Part IV 中有一專項討論「情境批評」(Contextual Criticism)。史陀尼斯將此一批評的範圍說得更清楚：

　　情境批評乃探究藝術的歷史、社會、心理的情境。❸

　　同時，他更指出這種批評的產生是受到科學的影響。

　　社會科學，如社會學、文化人類學、經濟學和心理學，顯著地興起。它們是科學地探究個人的行為以及社會，有時達到了驚人的成果。它們考核現象，如過去被認為是神祕的心理程序，以及其他的，如被認為是禁忌的宗教之作為一種社會體制。為什麼藝術不用同樣的方法來研究呢？❹

　　而科學特別重視環境對人的影響。

十九世紀思想中一個最根深蒂固和有影響的觀念，乃是情境本身。也就是說一個東西不能孤立來瞭解，而只能由考核其原因、結果和相互關係。其孕育起的觀念，刺激起多方面領域的研究，包括藝術批評在內。❺

所以這類的批評是從科學出發的，是建立在知識性上，或者說是與學問密切相關的。也就是說自十九世紀後期到二十世紀，由於社會科學的發展，帶來了很多新的觀念，這許多的新觀念被運用到藝術批評上來。在這個廣大的範圍中，一般而言分為三個部分，第一部分是社會學批評，第二部分是精神分析批評，第三部分是文化批評，以下我就此三部分加以討論。

第二節　社會學批評

§1　維柯的理論

這類批評的基本觀念是認為藝術不是一個真空的產物，也不只是一個人的產品，它同時是屬於一個特定的時空，表現為特定社會的反映。從這個基礎上來瞭解藝術由來甚早，可以上溯到十八世紀初期，特別是維柯 (Giambattista Vico) 的著作 《新科學》 (*The New Science*, 1725) 第三卷 〈發現真正的荷馬〉。維柯從荷馬 (Homer) 的 《伊里亞德》和《奧德賽》(*Odyssey*) 這兩部史詩所描述出的生活習慣中，認為《伊里亞德》所寫的是希臘的少年時代，所以胸中沸騰著崇高的熱情，

因此當時所喜愛的英雄是阿奇里斯，他是一個狂暴熱情的英雄。但是到寫《奧德賽》的時候，希臘已經進入暮年，熱情彷彿已經冷卻，變得反思、老成起來，所喜歡的英雄是尤里西斯，是一個智慧的英雄。因此維柯發現，希臘從那種狂暴狂熱的、崇尚粗魯、野蠻甚至於殘酷的年輕期，到了暮年歡喜奢華 (Alcinous, Book VII)、歡樂 (Circe, Book X)、海妖 (Siren) 的歌聲，和尤里西斯之妻潘尼羅帕 (Penelope) 的那些追求者的吃喝玩樂。換句話說，希臘人不再崇尚那些兇狠、粗暴、殘忍甚至於野蠻行為。這些論點完全是從這兩部史詩中所描述的生活細節、習俗所歸納出來的。從而他認為這兩部史詩所表現的是兩個截然不同的時代，維柯甚至於認為《伊里亞德》的作者比起《奧德賽》的作者早了好幾個世紀。他說：

> 我們就必須假設，荷馬的兩部史詩是由先後不同的兩個時代中的兩個不同的詩人創造出來和編在一起的。❻

同時維柯還認為這兩部史詩表現了兩個不同的地域。維柯的論點主要是告訴我們，他的研究是從歷史的時代與文化的特質、以及生活習慣和所處的地理環境的位置來研究荷馬。換句話說，維柯認為一部作品是不能脫離其時代、環境，正是一個特定社會條件下的產物。

§II　泰恩的理論

當歐洲進入了十九世紀中葉，由於科學的發展，科學所帶來的方法和觀念，影響巨大而深遠；當然也影響到對藝術、文學的研究。其

中最重要的一位便是孔德 (Auguste Comte, 1789–1857) 所提出的「實證主義」(Positivism)。所謂實證主義，乃是認為科學是人類心靈的最高產物，任何現象的觀察和研究都必須採取實證的方法，也就是採取自然科學的方法，來探究其原因、結果和相互之間的關係。將此一實證的方法具體運用到藝術批評上，主要是法國的泰恩 (Hippolyte Adolphe Taine) 的《英國文學史》(*History of English Literature*, 1864)。泰恩把自然科學的方法運用到文學研究上，他之研究文學就如同生物學家之研究標本一樣，他認為一部作品就像是考古學家眼中的化石 (fossil shell)。所謂：化石中有動物，而記錄（作品）背後則有人。

　　所以泰恩認為研究一個時代或歷史的文獻，要像考古學家研究化石一樣，同樣將此一觀點來看待文學，認為文學也是一種文獻：

> 文學作品不只是個人的想像之運作，一個孤立起來、反覆無常的興奮頭腦，而是一個同時代風俗的複本，某一類心靈的表現。總而言之，我們可以從文學的不朽著作中再發現，許多世紀以前人類所思所感的樣態的知識。這種嘗試實踐了，而且成功了。❼

　　所以泰恩認為，要瞭解作品就必須先瞭解作者，所謂瞭解作者並不只是瞭解其臉孔、衣著、行為，還要深入到他的才能與感受的整體 (mass of faculties and feelings)，也就是說要深入其內在。因此必須搜集事實材料，以探究其原因。

　　不管這些事實是身體的還是道德的，都有其原因；野心、勇

氣、真相，都有一個原因，就如同消化、肌肉運動、動物發
情之有原因一樣。邪惡與善良之為產物，就像硫酸鹽和糖；
同時每一個複雜的現象均為其所依附的其他更單純的現象所
引起。❽

　　泰恩將一切皆歸入科學的現象，甚至人類的觀念、情感等都有其
一定的系統，就如礦物學的結晶體一樣，不管如何變化，總是來自一
定的「單純的物質形式」(simple physical forms)。同時他還認為歷史的
文化不管如何變化，總是來自 「單純的精神形式」 (simple spiritual
forms)。於是泰恩找出基本的道德狀態 (elementary moral state) 的來源，
分為三項，一為種族 (race)，二為環境 (surroundings)，三為時代
(epoch)。

　　1.**種族**：他根據十九世紀中葉的人類學，將印歐 (Indo-European)
　　　語言，包括了大部分的歐洲語言以及梵文 (Sanskrit)，還有波斯
　　　文 (Persian)，全部都歸之為亞利安 (Aryan) 語言系統，因此認
　　　為希臘人和現代歐洲人具有相同的心靈構架，與中國人和閃族
　　　人 (Semites) 不同。

　　2.**環境**：蘇格蘭人 (Scots) 與義大利人 (Italians) 都是亞利安民族，
　　　但是地理環境不同、氣候不同，就產生不同的社會，當然也就
　　　產生不同的文化藝術。北方的暗霧，產生一種社會；明亮和陽
　　　光的海岸，產生南方社會。

　　3.**時代**：同樣的民族、同樣的環境，但是時代不同，亦有所差別。
　　　例如十二世紀的法國人與十七世紀的法國人便有不同的觀念和
　　　思想。

泰恩的這種觀念完全來自生物學，以植物來說，不管什麼植物，物種不同，當然有所不同；物種相同但環境不同，土壤、氣候不同，自必有所差異；物種相同、環境也相同，但是種植的時間不同，春天播種和秋天播種當然有差別。因此他完全拿生物學的觀點來看人類的精神活動。

可是畢竟人類並不像植物那麼單純，人類的精神活動怎能拿植物來比擬？因此便形成了所謂「機械的批評觀」。

§III　馬克斯的理論

真正建立社會學批評基礎的，是馬克斯 (Karl Marx)。

馬克斯的出現，使社會學的批評產生了重大的變革，其基本觀念強調社會發展的經濟因素，認為人類的社會關係與其自身物質生活的生產方式密切相關。舉例來說，中世紀的物質生產方式或生產力，與當時封建主義下的地主與佃農的社會生產關係相關。進入了資本主義社會之後，就進入另一套的社會生產關係。這種生產關係就是擁有生產資料的資本家與出賣勞力的勞動者的生產關係，形成了新的生產方式或新的生產力。這便是馬克斯所謂的經濟基礎，或者說社會的基礎結構。馬克斯在《政治經濟學批判》(*Critique of Political Economy*) 一書中指出：

> 在他們存在的社會生產，人類不可避免地進入一定的關係中，係獨立於他們的意志之外，亦即生產關係專屬於物質生產力發展的特定階段，此生產關係的整體構成社會經濟結構的真

正基礎，在此產生了一個合法的、政治的上層架構和對應它
的特定社會意識形式。❾

馬克斯的第一個前提是經濟基礎，在這個經濟基礎上建立了上層
架構，這裡所謂的「上層架構」指的便是所有法律的、政治的上層建
築，以維護擁有生產資料的社會階層的權力的合法化。但是所謂上層
架構並不只止於法律的與政治的，還包括了特定形式的社會意識，包
括宗教的、倫理的、美學的等一切的文化。這種社會意識被稱為「意
識形態」(Ideology)。這個意識形態實際上就是從經濟基礎或基礎結構
中生長出來的，而意識形態的功能便是在維護社會統治階層的權力並
使之合法化。

因此馬克斯認為所謂的意識形態乃是人類以某種方式之生產活
動，進入某種社會與政治的關係，人的觀念、思維和精神的交往 (the
mental intercourse of men)，在此係物質行為的直接表出，而非獨立的
個人的形式。在馬克斯、恩格斯 (Frederick Engels) 合著的《德意志意
識形態》(*The German Ideology*) 中指出：

> 這是說，我們不是從人說什麼、幻想什麼、思考什麼出發，
> 也不是從人之被陳述、被思維、被幻想、被構想出發，以成
> 為活生生的個體的人。我們是從真正活動的人出發，在他們
> 真正生活程序的基礎上，我們顯露意識形態對其人生程序的
> 反射和回響之發展。這個幻想也是在人的腦中形成，必然地
> 昇華人的物質生活程序，這可以由經驗來證實，並與物質的
> 前提相結合。道德、宗教、形而上學，所有其他意識形態以

及其意識的對應形式，如此不再保有獨立的外貌。❿

比如說我們從小所受到的各種教導，是為了維護現有的生產關係，這不是由哪一個人所想出來的，而是從生活程序中被幻化出來，以維護這個生活程序。所以馬克斯認為，我們的意識形態對於我們實際生活程序的認知，實際上是倒反的，就像是照相機的暗箱 (camera obscura)。他說：

> 在所有的意識形態中，人和他們的環境所呈現的關係，正如
> 同照相機的暗箱的顛倒，這個現象的興起，如同視網膜中所
> 看到的顛倒的物體一般，是從他們的歷史生活程序中倒映出
> 他們物質的生活程序。⓫

此段話被討論得很多，用照相機的暗箱的倒反現象，來比擬抽象的意識界，亦即將意識界的倒反，比擬作視覺的顛倒。這種比擬是否妥當？是一個值得思索的問題。這裡我同意黑凱 (Paul Ricoeur) 的說法。黑凱在《意識形態和烏托邦》(*Lectures on Ideology and Utopia*) 一書中指出，以這種看法來看待意識形態，是機械性的，而馬克斯並不是一個機械論者，從而認為這只是一個隱喻，目的只在強調其虛假性⓬。馬克斯更進一步指出經濟基礎是會改變的，其改變會影響到上層架構的改變。他說：

> 物質生活的生產模式，制約了社會的、政治的和知性生活的
> 一般程序。不是人的意識決定了他們的存在，而是社會的存

在決定了他們的意識。在某一個發展階段，社會的物質生產
力會與存在的生產關係，或者說——只是以法律的名詞來表
現相同的事情——與體制中運作迄今的所有權關係，相互衝
突。從生產力發展的形式中，這些關係變成他們的枷鎖。於
是便開啟了社會革命的時代。經濟基礎的改變遲早會導引整
個龐大的上層架構的轉換。❸

於是所謂的馬克斯主義批評家認為，馬克斯的批評方法一定是從
一定的經濟基礎出發，由一定的經濟基礎形成一定的意識形態這個觀
點來看作品，認為藝術只是被動的反映經濟基礎，而形成所謂的機械
論。

實際上經濟基礎與上層結構之間並不是一對一的機械性關係，我
們知道，在馬克斯的觀念中固然經濟基礎會導引上層架構的轉變，但
是上層架構的許多因素亦會有反作用影響到經濟基礎，這應該辯證地
來瞭解。當然藝術不能改變歷史的進程，但是藝術也可以成為歷史進
程的因素之一，因此藝術與社會的關係是不能如此單純地瞭解，而是
一種複雜的關係，包括馬克斯自己也是如此認為。馬克斯在一八五七
年發表的論文〈生產、消費、分配、交換（流通）之介紹〉
(*Introduction: Production, Consumption, Distribution, Exchange
(Circulation)*) 一文中即指出：

關於藝術，其為人所知者，其高峰不是對應於一般社會的發
展，也不是對應於物質基礎，有若骨骼之於其組織。舉例而
言，就像希臘比較於現代（國家），或比較莎士比亞。❹

　　因此藝術與社會的發展的關係並非機械的，他甚至說許多重要的創作品只能出現於藝術發展的早期，由此可見絕非如後世人以機械式的論斷來瞭解的。馬克斯之後，關於意識形態的討論幾乎可寫成為一部大書，在此只擇要介紹與藝術最有關者。

§IV　阿圖塞的理論

　　阿圖塞是一個結構主義者，他用結構主義的方法研究馬克斯，認為意識形態的形成，是來自「意識形態國家機構」(Ideological State Apparatuses)，比如教育系統、大眾傳播、家庭、教堂等等，這些機構用一種所謂潛移默化的方式，以建立人的意識形態，而不同於警察、軍隊、特務、法院等強制性的機構。因此阿圖塞認為意識形態是自幼形成的，在他看來意識形態有一主要的東西，乃意識形態的結構的「主體的中心化」(The Structure of ideology as such is "Subject centred.")，亦即以一個單一的和絕對的主體 (A Unique or Absolute Subject) 之概念為中心，比如在西方基督教神學中上帝的概念，而在資本主義社會的中心概念則是「在資產階級哲學之人本主義中之『人』」(of Man in bourgeois philosophical humanism) 皆是「作為其自身意義的保證者」(as the guarantor of his own meanfulness)，或者說成為個人所認同的焦點。但是阿圖塞認為意識形態主要是個人與存在的認同，此關係是虛假的，是想像出來的。

　　相反的，意識形態所提出來的是完全的「想像」，同時暗中，
　　虛假呈現個人對其存在狀況的關係，構成人們將「生活」於

其狀況之關係之樣式，視為當然。**⑮**

　　阿圖塞認為科學是沒有主體性的，因為科學的「知」不是個人的「知」，所以不能歸之於主體「我」，所以沒有意識形態的問題，而藝術則不同，藝術雖有意識形態，又不屬於一般意識形態的表現，所以：

　　相反的，「真正的藝術」是一種實踐，使用其自身的生產工具，從事並轉換由意識形態所提供的粗糙材料，製造出不是科學的知識效應，而是「使其可見」的美學的效應，從存在之意識形態的現實，建立起一種距離，刺穿它，從而我們可以看出其運作。**⑯**

　　也就是說，藝術可以穿透意識形態，可以打破其幻想，而讓我們看見存在的真相。

　　無論如何，在更特別的意義上，藝術與文學之獲得審美效應，被認為憑著它們對絕對主體概念「去中心」的能力，即我們所知，在任何意識形態中構成認同的焦點者。如此做，他們通過對其社會存在狀況所呈現出來的個人關係，瓦解「幻想的」形式。**⑰**

　　所以阿圖塞認為藝術雖然也從一定的意識形態出發，但其提供的知覺與感受的形式，能夠讓讀者或觀眾自由地質疑 (interpellated)，從而可以穿透意識形態的迷霧，暗示出真相來。所以藝術是介於意識形

態與科學的中間位置，當然此間所謂的藝術是指真正的藝術而言，而不是指庸俗化的藝術，真正藝術與庸俗化藝術的區別也就在此。

§V　詹明信的理論

詹明信 (Fredric Jameson) 雖被稱之為馬克斯主義者，但是他綜合了佛洛伊德 (Sigmund Freud)、結構主義和後結構主義，以及法蘭克福學派 (Frankfurt School)。下面提出他重要的兩個觀念來加以討論。

首先，詹明信從原始的共產社會時代人的生活及知覺的集體性中，發現了「烏托邦衝動」(Utopian impulse)，不管是統治階級或是被壓迫階級，其意識形態的基本性質中都包含烏托邦的衝動。

> 前面的分析讓我們有資格來總結，所有的階級意識，不管是哪一類型的，只要它是在表現集體性的統一時，都是烏托邦的。但是必須要加上：這個命題乃是寓意的一類。建立起來的集體性或不論是哪一類的組織群──壓迫者和被壓迫者是完全一樣的──都是烏托邦的，不是在其自身，而僅是所有集體性乃他們自己想像，最終的具體集體生活為一烏托邦或沒有階級的社會。❶❽

第二個部分乃是他所謂的「政治潛意識」。這個觀念當然是來自佛洛伊德的「被壓抑的觀念」。但是他把個人的潛意識提昇到集體的層面，從而他認為所有的潛意識形態都是來自「遏阻策略」(strategies of containment)，目的在避免革命。

意識形態的功能乃是壓抑「革命」。不僅是壓迫者需要這樣的
政治潛意識，而且被壓迫者也會如此，假如革命不被壓抑的
話，會發現他們的生存將無法忍受。❶⑨

§VI　社會學批評的實例

茲舉一例，詹明信批評孟克 (Edvard Munch) 的畫作〈叫喊〉(*The Scream*, 1893)（圖十），收錄於詹明信的《後現代主義與文化理論》一書中。（按孟克為挪威畫家，該作現存 Oslo 國立美術館。） 茲摘錄如下：

……孟克的〈叫喊〉，我認為最富有象徵意義，幾乎是「迷惘」的經典性藝術表現。當然，從十九世紀五○年代以來便一直有很多的藝術家、作家反映了個人的這種感受。
畫面上的這個人幾乎不是完整的人，沒有耳朵、沒有鼻子，也沒有性別，可以說是沒有完全進化為人的胎兒。這就是人的意識和思維，但卻剔去了一切和社會有關的東西，退化為最恐怖，最不可名狀的孤獨的自我，而這個人（如果是人的話）的唯一表情就是呼叫。讓我們先看一看畫面上另外一些內容：首先是背景上的兩個人。看不太清楚，但隱約可見是兩個穿呢大衣、帶禮帽的男人，很明顯是那種躊躇滿志的實業家，商人。他們代表的顯然不是孤獨，而是社會性的東西，也就是說，在畫面的背景上有著和畫面前景上的人形相對立的社會。我們很難說前面這個似人非人的東西是否有著成功

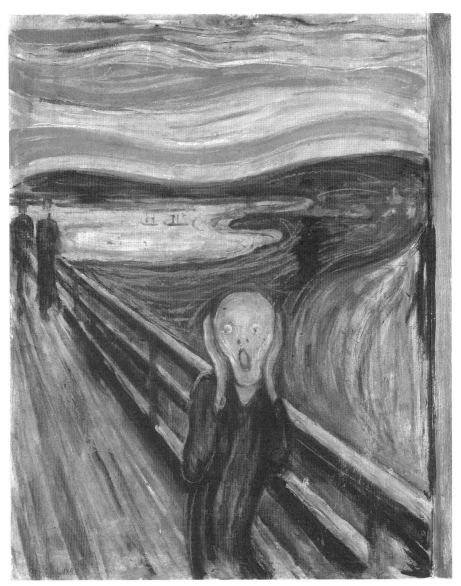

圖十：孟克〈叫喊〉

或失敗，因為還不具有人形，還不是社會的存在。畫面上的右上角有兩三隻船，還隱約可見一個教堂的頂。如果我們要從寓言性角度來閱讀這幅畫的話（當然這種閱讀不應該全然毀掉這幅畫），我們可以說這裡有「商業」；因為船是和商業聯繫在一起的；而教堂則代表著壓抑、權威。這樣，畫面上有了社會階級、商業、社會道德等等，最後還有一座很奇怪的橋。

現代主義文學中，橋是很有典型性的，因為橋的本身不是一個地方，往往不屬於任何方向，只是連結了兩個不同的地方。雖然畫面上出現的教堂可以標誌出空間，但是畫面上的一切，卻似乎不是在任何地方，是懸空的，是事物之間發生的事。這座橋的象徵意味是很濃的，但又不能和什麼「運動感」、「聯結感」、及「方向」等具體的意義聯繫起來。這是座很模糊的橋，唯一意義似乎在表示出一種懸空感，也就是說，這幅畫表示藝術家不希望完全出世，去做一個教徒，但同時又希望和這個世界上的任何事物都保持距離。這座橋就是這一段距離。另外，這座橋既是在兩物之間，也是在一切之上，橋下的土地和河流似乎都在旋轉，而且色彩都很和諧地溶合在一起，這裡的旋轉感傳達出對失足跌進深淵的恐懼，因為橋下就是無底的深淵。這幅畫的特點之一也可以從這樣一個角度來理解：資產階級文學，包括大多數現代主義文學，都是反對資產階級的，當然這是那些偉大的資產階級文學的特點，這種反對表現為對資產階級感到厭惡……

……孟克自己對這幅畫說過一段很有意思的話。在一封信中

他說，當時正在外面散步，是落日時分，天空血紅血紅的，「突然間，我覺到了某種東西，」他說，「一聲叫喊穿過了眼前的大自然。」我想這幅畫不僅表現出這一聲叫喊帶來的對現實的影響，例如一切都赤裸起來，只有兩個生意人漠然無動於衷，而且也表現出聲音的波紋，這就是表現在畫面上的旋轉的運動感。這樣，孟克的這幅畫與我們上次討論的〈格爾尼卡〉和〈回聲〉就可以聯繫起來：為什麼又一次將叫喊，將有聲的表達作為繪畫這樣一種無聲的媒介的主題？這些畫都可以說是關於表達的，而在這裡卻沒有任何的藉口或假托，因為整幅畫的直接目的就是要表現聲音。而這幾乎是不可能的。突然間畫面上的一切，都捲入這種旋轉的聲波裡，旋轉的聲波使土地所有的堅實性都消失了，一切都墜入了無底的深淵，而畫面上唯一與這種漩渦相對立的，就是橋上成直線的線條和色彩。

這幅畫裡有一點我們不太清楚，但有意思的也就是這一點：畫中這一形象是在叫喊呢，還是反應另外一聲叫喊？孟克的信中只是說聽見一聲叫喊穿透落日時的曠野，並沒有說他自己也喊了一聲；如果真聽見極其恐怖的聲音，往往你的嘴也會模仿著張開，雖然沒有發聲，卻是反應這外來的聲音，因此這幅畫裡產生一種含糊性，即聲音——叫喊是從哪裡來的？焦慮是在我們自身之內嗎？如果是，那麼我得想法排除掉焦慮，由於現在處於社會之中，而且無法擺脫掉，我又不知道怎樣說，但是我得張開口來說。或者說焦慮是在我之外的，身外的一切都是惡夢，我只是反應這種夢境？這幅畫沒有回

答,而這樣也就不再是個簡單的關於表達個人感情的問題了,
現在的全部問題是感情究竟在哪裡。可以認為這幅作品的意
義就是:你不可能再認為感情是主觀的,是我自身內的東西;
而外在的就是現實存在,假設最可怕的感情——焦慮,是外
在的,現實的一切都是惡夢,那麼一切就都不是我,焦慮也
就不屬於我個人的感情,無所謂表達了。如果是個人的情緒
或感情,則可以通過各種方法表達出來,這樣就會感到輕鬆
了。這幅畫之可以作為焦慮的象徵,是因為焦慮在現代主義
文學中有兩個特點,都佔有主要地位:一是關於時間和過去
的,如艾略特的〈荒原〉中就表現出對過去的集體性記憶;
另外一個就是焦慮和孤獨,這集中地體現在這幅畫中。
我想說明的就是焦慮和孤獨中存在的一個矛盾。在當代的理
論中,一個很主要的話題就是所謂「主體的非中心化」,這是
對自我、對個人主義的抨擊。人們認為也許從來沒有存在過
什麼「中心化的主體」,也沒有過個人主義的自我;也有人說
在現在的社會中某些概念,如「自我」、「中心化的主體」等
等,不再說明什麼問題。事物發生了變化,我們不再處於那
樣一個仍然存在著「個人」的社會,我們都不再是個人了,
而是里斯曼 (David Riesman) 所謂「他人引導」的人群。但焦
慮卻在很大的程度上依賴於一個封閉的自我,也就是說只有
在封閉的自我那裡,才可能感覺到孤獨、隔絕。可以說焦慮
是個人主義的一個方面,因為只有在個人主義的社會,在「內
在引導」的社會裡,才能產生野心勃勃、自我奮鬥的企業家,
也正因為如此,才使人群分離開來,成為孤獨的個人。這二

者是辯證地聯繫在一起的。❷

第三節　精神分析批評

這類批評導源於認為作品係反映作者自身的情境，所以要瞭解一部作品，或一個藝術品，首先要瞭解一個作者，也就是藝術家的所作所為，以及他自身所生存的環境。因此與上面從社會學的觀點來看正好相反。此一觀念在我國由來甚早，孟子就曾提出過「知人論世」之說：

> 以友天下之善士為未足，又尚論古之人，頌其詩，讀其書，不知其人可乎？是以論其世也，是尚友也。（《孟子・萬章下》）

在這段話中，最主要是說：要頌其詩、讀其書，一定要瞭解作者，「論其當世行事之跡」；也就是說要瞭解作者當時之所作所為，要從這個人來瞭解他的作品。

後來就發展成所謂的「年譜派」、「傳記派」的文學和藝術批評，努力地去從事所謂「繫年」的工作，探究作者是在哪一年作的，作者在什麼情況下寫的，像這種的研究，對於李商隱、八大山人、曹雪芹等人的研究，發掘他的身世，的確對他的作品的理解很有幫助，但是有時也不免穿鑿附會。

在西方當然也是很早就有了所謂的傳記派的文學藝術批評的出

現，當然他們也同樣認為藝術家的傳記可以有助於我們瞭解其作品，即所謂「傳記批評」(Biographical Criticism)。正如威勒克 (René Wellek) 所云：

> 傳記能夠判斷關係於實際詩的產生的真相，而我們當然，能夠為其辯護，辯稱它是對人之天才之研究，對其道德、知性和情緒發展，有其自身內在之私欲者，而且最後，我們可以認為傳記對詩人心理及創作程序的系統研究提供材料。❷❶

§I 佛洛伊德的理論

提出一套全新的方法來探討藝術家的心理狀態，則是在精神分析 (Psychoanalysis) 出現之後，也就是由佛洛伊德所創始的，一般稱之為「精神分析批評」(Psychoanalytic Criticism)。精神分析批評者認為藝術家的想像乃是藝術家心理狀態或者說心靈活動的象徵表現，這種象徵的方式與夢相同，所以要分析藝術家的想像性質，就如同分析一個夢，都和我們的潛意識相關。因此我們對佛洛伊德的夢的理論必要先有所認識。

按，佛洛伊德一九〇〇年發表他的《夢的解析》(*The Interpretation of Dreams*)，是一部劃時代的著作。他認為夢具有心理結構，是一種心理徵候 (symptoms) 的表現，與精神病患的病徵有其相似性。

佛洛伊德認為夢有兩面，一面是夢所顯示出來的形象，稱之為「明示的夢的內容」或「顯夢」(manifest dream-content)，另一面則是隱藏

在背後、清醒時所殘留的思想或願望，乃是一種衝動 (impulse)，此衝動是本能的，屬於被壓抑的願望或思想，所形成的「內在刺激」(internal stimuli)，佛洛伊德稱之為「隱藏的夢的思想」或「隱夢」(latent dream-thought)。

照佛洛伊德的說法，這種所謂的衝動，乃是嬰兒時期或幼兒時期的原始願望，比如「伊底普斯情結」(Oedipus complex)，「伊蕾克特娜情結」(Electra complex)，「死亡願望」(death wish) 等等，這些是不能見容於意識界的，而被壓抑在潛意識〔後期佛洛伊德稱此為「伊底」(id)〕裡。這種被壓抑的願望只有在我們意識控制的能力減弱時，比如在睡夢中才能出現，但即使在夢中也不能公然出現，而是要以一種想像或幻想的形式表現出來。所以顯夢是一種圖象的 (iconic) 形式，而且是密碼式的，因為必須經過扭曲 (distort)、變形與化妝來表現其「隱藏的夢的思想」。因此實際上是先有衝動，亦即先有隱夢，而後才有顯夢形式的出現。所以從隱夢到顯夢的過程，佛洛伊德稱之為「夢的工作」。

佛洛伊德更進一步找出夢的工作之方法：

1. **凝結** (condensation)——濃縮之意：就是隱夢的某些部分省略，只讓其中的另一些部分浮現在顯夢中，而且有時會採取一種組合的形式 (a composite image)，比如說合數人為一人，樣子像甲、衣著像乙、職業像丙、而代表的卻是丁。這種方法頗有類於「換喻」(metonymy)。
2. **移置** (displacement)：隱夢中的某一重要因素，到了顯夢中以一個不重要的因素來替代，此形式就有如「隱喻」(metaphor)。
3. **圖象代表** (plastic representation)：這就是將隱藏的思想化為視覺

意象，好比是將抽象的文字變成圖象，但是往往顯得勉強，例如破壞婚約或取消婚約的觀念，變成斷臂傷腿之類。

4. **固定的象徵** (fixed symbolism)：固定象徵是極為複雜的，舉幾個例來說，女性的生殖器，以珠寶盒或一切空間性的、容納性的東西，像地坑、瓶子之類的東西來象徵；男性生殖器則以一切長形直豎之物，如手杖、竹竿，以及可以流出水的東西，像水龍頭、水壺等等；性行為則以一切韻律活動、爬山、跳舞、粗暴行為種種為代表。同時佛洛伊德指出此種象徵並不只限於夢，同樣可以在神話、民間傳說、宗教、藝術中找到。下面舉一夢為例加以說明。

有一個婦人，很年輕，但已結婚有年，近日得知，其同年的女友名叫愛麗絲 (Elise L.) 最近訂婚的消息，乃得一夢。她夢見她和她的丈夫在一戲院裡，戲院的一邊完全沒有人。丈夫告訴她，愛麗絲和她的未婚夫也想來，但是只能夠買到壞的座位——三張票值 1 佛羅林 (florin) 50 克魯斯 (kreuzers) 的。當然他們不會要的。她想，如果他們買了也沒有真的害處。❷❷

佛洛伊德對這個夢的解釋是這樣的：數字 1 佛羅林和 50 克魯斯是前一天發生的小事，她的小姑的丈夫給了她的小姑 150 個佛羅林，小姑立刻跑去買珠寶，這個數目是她夢中的一百倍。三張戲票是她最近訂婚的朋友愛麗絲正好大她三個月。空座位是指她的丈夫曾經笑過她的一件事，前些時候她想去看一齣一週後演出的戲，她在開演前幾日就去買了預訂票，花了預訂費。當她看戲的時候，卻發現有一邊的座

位是空的。這個意思是說不必要這麼匆忙。

佛洛伊德指出這個夢的思想是指「結婚如此早，實在是荒謬，我根本不需要這麼急，從愛麗絲的例子，我最後也會找到一個丈夫，會找到一個好（財富）一百倍的，如果我能夠等（對比於她小姑的匆忙），我的錢（或嫁妝）可以買三個這樣好的男人。」

在此兩個人買三張票也是夢的一個很重要的因素，即荒謬性 (absurdity)，也就是說她的夢所強調的：「如此早結婚是荒謬的」(It was absurd to marry so early)。而 150 變成 1 又 50 是指其被壓抑的思想中，對丈夫的低估。

此一解夢的方式也可以運用到藝術上來，佛洛伊德一九〇八年發表〈詩和白日夢的關係〉(*The Relation of the Poet to Day-Dreaming*) 一文，說得很清楚，認為藝術活動乃是一種想像的活動，把本來是屬於痛苦的東西轉化為歡樂的。他說：

> 詩的想像世界的不真實，無論如何，在文學技巧中有很重要的結果，很多的事情如果是發生在真實的人生中，不會產生快感，但是卻能夠在戲劇中給予歡娛──許多情感本質上是痛苦的，對詩人作品的觀眾和聽眾來說，可以變成一種歡娛的來源。❷❸

這個原因何在？佛洛伊德進一步指出，幻想 (phantasies) 之興起，是源於人的願望不能滿足，幸福的人是不幻想的，所以佛洛伊德將藝術家的幻想歸之為白日夢 (day-dream)。

讓我們嘗試認識白日夢的性質，我們可以開始說，幸福的人從不幻想，幻想的只有那些不滿足的人。不滿足的願望是幻想背後的推動力，每一個分開的幻想，都包含一個願望的實現，和改善不滿足的現實。❷④

因此佛洛伊德認為，存在於藝術品的幻想形式類同於白日夢，都是藝術家被壓抑的願望；當然這個願望不能直接或公然表現出來，必定要經過變形或化妝，有如我們在夜間所做的夢一樣。自藝術家而言，因為壓抑的被解除而獲得快感；對欣賞者而言，亦可以從他人的白日夢中獲得一種取代的滿足和快感。

§II　楊格的理論

其次，我們討論楊格 (C. G. Jung)。楊格師承佛洛伊德，但是作了重大的補充與修正，其複雜龐大的體系，此間無法討論，我們只能談及與藝術批評有關的部分。

在楊格的理論中，提出了「集體心理」(collective psyche) 的觀念。楊格認為在人類心靈中還保有古代的殘留，人類長遠歷史與進化的殘留物。這種原始的、普遍的意象，潛藏在潛意識中，它是非個人的，或說是超個人的 (super-personal)，成為所謂的「非個人或集體的潛意識」(impersonal or collective unconscious)。楊格說：

同樣的，因為個體不但不是絕緣和分離的，而且也是一社會的存在，所以人類的心靈也不只是絕緣和絕對地個人的東西，

而是一種集體的功能。就像某些特定的社會功能或衝動，可
以說相反於個人自我中心的利益，所以人類心靈亦具有某種
集體性格的功能或趨向，由於其集體性質乃某種程度的相對
於個人的心靈功能。㉕

由這點看來，在楊格的觀念中，心理有三個層面，第一個層面是
意識界 (consciousness)，有部分是屬於集體的，第二個層面是個人的
潛意識 (personal unconscious)，第三個層面是集體潛意識 (collective
unconscious)，是一種「繼承的世界意象」(inherited world images)，也
就是原生的意象 (primordial images)，或者也可說是神話的主題
(mythical themes)。因此楊格認為神話就是集體潛意識的表現。例如，
太陽下山，黑夜來臨的自然現象，原始人類便會產生如下的神話：每
天早上有一個 god-hero 在海上出生，騎上太陽馬車，向西方行進，而
西方有一個 great mother 在等著他。當黃昏到來時將他吞下。他在穿
過午夜之海，與夜之蛇交戰後，次晨 god-hero 再出生。

不但是西方有如此的神話，在中國亦有，《淮南子》這本書中就有
類似大同小異的記載。楊格認為，此種原生意象是基型的
(archetypes)，也是集體的。可以包含任何國家、任何時代，在夢裡、
在恐怖之夜裡、在精神病的幻覺中，甚至在我們清醒的生活裡的一種
無準備的情況下，比如像地震，這時我們的理性與科學的觀念全都拋
棄了，這個時候像精靈鬼怪這些原生意象都出現了。楊格認為，人類
最基本的意象，像父母、男與女、出生、長大與死亡，都可以說是人
的最原始的事項，會印記在人類的種族的思想 (racial thought) 中，經
常會以象徵的形式出現在我們今天人類的思想裡。

楊格進一步指出兩種最主要的基型，一種是「母親基型」(mother archetypes)，因為人類最早、最原生的意象，也就是說最初最原始的經驗就是母親。因為孩子出生後，在幼小的時候，他不知道自己是一個獨立的、不同的人格，所以在那個時期幼童還是父母的心理附屬物，對於母親，她不是被作為女性或是單一的人格來看待，而是把她作為一個溫暖的、保護的、營養的項目 (a warming, protecting, nourishing entity)，所以化身為許多的形式來表現，如營養的大地 (nourishing earth)、保護的洞穴 (protecting cave)、四周的植物 (the surrounding vegetation) 或乳牛等等，都變成了母親的象徵，一般所謂的「大地之母」即是指大地供給我們這些東西。但是這只是一個層面，楊格進一步指出，兒童也會發生恐懼，這些恐懼係由父母帶來而進入他的潛意識中。比如母親受到可怕的心理的壓抑，會傳染給她的嬰兒，特別是當母親對別的男人有性愛的幻想 (erotic fantasy) 時，孩子就會成為婚姻的可見的一個符號，為了反抗這種約束，母親的潛意識中會反對孩子，就像是希臘悲劇中《米蒂亞》的故事一般。在這種情況下長成的小孩，母親的基型就會轉化為吃孩子的女巫之類的邪惡東西。

另一個是父親基型 (father archetypes)，在孩子的成長過程中，父親同樣也成為一個基型意象。父親基型所代表的是力量、權威、勢力等等，一種動力的表現。所以這種父親基型可以化為河流、風暴、雷電、戰爭、武器、可怕的野獸、野牛以及各種的暴力，這些都成為父親的象徵。

楊格便以這樣的觀念來解釋夢及神話、藝術各方面，而成為精神分析批評的另一支派。

§III　拉崗的理論

　　最後，我們要再介紹拉崗的部分觀念❷。拉崗最大的特點是將索緒爾的語言學和結構主義的一些觀念運用到精神分析上來。他有一句名言：「潛意識結構如語言」 (The unconscious is structured like a language)。

　　現在我們要稍微回到索緒爾的觀念。索緒爾認為，語言這個記號具有兩面性，有如一張紙的兩面。即：

$$\frac{概念\ (concept)}{聲音形象\ (sound\text{-}image)} = \frac{符旨\ (signified)}{符徵\ (signifier)} = \frac{Sd}{Sr}$$

　　拉崗將之倒轉過來，把符徵調到上面，改以大寫之 S 來代表；符旨為小寫之 s，用以強調符徵的強勢和優越性，因此記號的兩面就變成了：

$$\frac{符徵}{符旨} = \frac{S}{s}$$

　　當然這就不是索緒爾的語言學，而變成拉崗的精神分析理論。同時拉崗將佛洛伊德「夢」的理論中最主要的兩個因素加以改變：「凝結相當於隱喻，而移置相當於換喻」 (Condensation corresponds to metaphor; displacement to metonymy)。隱喻 (metaphor) 本來是一種替代

(substitution)，以此喻彼，如春天以喻少年。而換喻 (metonymy) 則是：一個形象，以其屬性或附屬之名來取代該物之意義 (A figure in which the name of an attribute or adjunct is substituted for that of the thing meant)，比如以皇冠或權杖來代表王權。拉崗把佛洛伊德夢的兩個因素用記號的方式來表現。先談「凝結」，指出夢中的濃縮就是隱喻的形式，例如，用春天以喻少年，可自下列圖解來瞭解：

$$\frac{S\,1}{s\,1} \longrightarrow \frac{聲音形象}{概念} \longrightarrow \frac{少年}{少年的概念}$$

$$\frac{S\,2}{s\,2} \longrightarrow \frac{聲音形象}{概念} \longrightarrow \frac{春天}{春天的概念}$$

變成隱喻時，以春天隱喻少年，即以 S 2 替 S 1 為一個新的符徵，也就是春天的概念 (s 2) 被排除了：

$$\frac{\dfrac{S\,2}{S\,1}}{s\,1} \longrightarrow \frac{\dfrac{春天}{少年}}{少年的概念}$$

如圖：

　　換喻則是移轉 (transference) 的意思，以部分屬性以取代該物，茲以船和帆為例：

$$\frac{S\,1}{s\,1} \longrightarrow \frac{聲音形象}{概念} \longrightarrow \frac{船}{船的概念}$$

$$\frac{S\,2}{s\,2} \longrightarrow \frac{聲音形象}{概念} \longrightarrow \frac{帆}{帆的概念}$$

　　我們以帆代替船，這便是換喻，也就是以帆喻船，因為帆是船的一部分，帆與船的關係是鄰接的關係，例如槳、舵、錨等等都是船的鄰接物，若以記號表示則變成：

$$\frac{S\,2\,(\cdots S\,1)}{s\,1} = \frac{帆\,（\cdots\cdots船）}{船的概念}$$

　　在這個記號中，s 2 被排除了，如圖：

　　拉崗以此來解釋潛意識的活動，特別表現於潛意識的症候、創傷、願望等等，認為不是一個隱喻的形式，就是一個換喻的形式。同時拉

崗也以此來說明藝術的形成。

　　綜合以上所說，精神分析學派之分析藝術品，認為藝術創作正是藝術家的潛意識活動，表現為壓力的移除與願望的滿足，但是這個潛意識的願望為了避免檢查，必須要經過化妝與變形，因此精神分析派學者認為必須採取精神分析的方法，像治療精神病或分析精神病那樣，或者像解夢的方式，來找出其象徵的意義。

§Ⅳ　精神分析批評的實例

　　我們將舉兩例，來說明精神分析在批評上的運用。

【例一】　巴朗 (David B. Barron) 對林克 (Carolyn Wilson Link) 刊登於《週六晚郵報》(*The Saturday Evening Post*, 1944. 3.11) 上的 〈給一位非常年輕的戰爭寡婦〉(*To a Very Young War Widow*) 一詩的批評❷。

To a Very Young War Widow

> Having been made for love, you will love again,
>
> And happily, although against your will.
>
> The lacerated plain, the gutted hill
>
> Accept the natural cure of sun and rain;
>
> The meadow is made whole at last, by birth,
>
> And wears the scattered gaiety of flowers.
>
> It cannot be that you will harbor scars
>
> Deeper, more stubborn than the wounds of earth.

Take love again and find it specially blest,

For you will harvest, when the crop is grown,

A safety and a strength you have not guessed.

A richness that you never would have known

Had not a boy, half stranger, at your side

Learned valorous life and valorously died.

給一位非常年輕的戰爭寡婦

曾經愛過，你會再愛，

而且愉快地，雖然有違你的意願。

那撕裂的平原，那劃破的山巒

接受太陽和雨露的自然醫療；

那草原最後會變得完好，由出生，

和帶著那散播的花的歡欣。

你要藏匿起傷痕，不可能

比那受傷的土地更深沉，更頑強。

再愛吧，找到它特有的祝福，

因為你會有收穫，當穀物生長，

你料想不到的安全和力量。

你從不曾知道的富有

不是有個孩子，半個陌生者，在你身旁

學習英勇地生和英勇地死。

這首詩照巴朗的解釋，分作三個層次，第一個層次其解釋如下：

你曾愛過，你將再愛，就如太陽與雨，治療鄉村，使生命萌
芽，使花綻開，你的新愛會治癒舊的創傷，所以你要再愛。
它會對你的人生帶來新的安全力量和富有。由你愛的那個孩
子，他敢於勇敢地生和死的，會使它成為可能。

　　巴朗認為這是對的，但是還不夠，他更採取佛洛伊德的分析方式，
認為：平原是代表女陰 (vulva)，小丘代表陰阜 (mons veneris)，太陽由
於它的給予生命以活力，和它的昇起代表男性生殖器的豎起。花代表
生殖器官，此間指男性生殖器官，可以散播精液（歡樂）於該處。從
而巴朗認為，很清楚地，詩中的女子曾為一個士兵所愛，所以「撕裂
平原、劃破山巒」表示這個女子為士兵做愛時生殖器所傷。如果太陽
象徵男性生殖器之豎起，則雨象徵射精，說明草原會變得完好，由於
生產，為與後來的愛人性交的結果，傷痕也是由於做愛所造成……。
　　這個女子收穫穀物，由於做愛的結果，更大的可能是指生小孩，
因為詩的前節提到草原，代表女性生殖器，由後來的生產而變得完好，
詩的字面還告訴我們，當穀物生長，它將收穫安全與力量，安全與力
量是來自母性意識 (consciousness of motherhood) 之所賜，它會自危險
中獲得安全和力量，對抗分娩時的痛苦。跟著而來的期望是富有，也
是來自母性意識，那孩子是半個陌生者，乃是指她身旁的士兵，是征
服她與她性交和陽洩（死）的，「勇敢」指理想的愛人，是無懼的和支
配型的，不是軟弱猶豫的那種人，「生」表示此人有很多強悍的經驗，
經常是指性方面，而「死」是指興奮或消逝 (dies down)。根據這個，

巴朗又提出第二層解釋：

> 你曾愛過，你會愉快地再接受愛。那個士兵，曾使你生殖器
> 受傷的，會為後來的愛人射精所醫好。最後你的生殖器由生
> 殖而完好，且附著男性生殖器散播的精液，像土地創傷一樣，
> 確定會被醫好，所以你的創傷也會醫好，從而你要再愛。生
> 育的危險與痛苦，為母性意識所保護，將會有養育孩子的豐
> 富經驗，沒有這個士兵，那個半陌生者，你將無此經驗，在
> 性交與陽洩中征服你。

巴朗仍不滿足這一解釋，因為有幾個難題，為什麼後面的士兵與
前面士兵的效果不一樣呢?為什麼後者可以醫治前者所造成的創傷呢?
為什麼女性生殖器生產的時候要散播精液呢？為了解決這些問題，巴
朗認為這首詩類比於農業生產，其象徵不只是個人的性器官和性行為，
這個女子在詩中再愛，她創傷將被治癒，就像撕裂的大地為太陽和雨
所醫治一樣，所以巴朗認為作者在寫這首詩的時候，他的意識或潛意
識裡，有農業的類似性在其心中，所以他又提出第三個層次的解釋：

> 你曾愛過，會愉快地再接受愛，因為就如田地在太陽和雨的
> 照應下耕作，直到作物成長，和花散發花粉，以慶祝穀物的
> 成熟，所以你的傷會被治癒，因為沒有比大地的傷更深沉更
> 頑強的。

最後，巴朗認為這首詩的作者具有「古風」(archaic)，能夠清楚

明晰地追隨著祖先的生殖與農業的概念，這種概念還某種程度地留在所有的我們之中。

按，佛洛伊德認為在原始的社會，性 (sexuality) 與農業之間，確有某種密切的聯想，特別指生產性的這點上，但是我們不能不說，巴朗的解釋似乎在某種程度上顯得有些做作與機械。所以下面再舉一例來說明此種方法。

【例二】佛洛伊德對米開朗基羅 (Michelangelo) 的〈摩西〉(*The Moses*, 1513–1515) 雕塑的批評（圖十一）❷❽。

米開朗基羅的〈摩西〉雕像現陳列於羅馬聖彼特羅 (St. Pietro) 教堂，是米開朗基羅為教皇朱利爾斯二世 (Pope Julius II) 陵園造像的一部分，是世界偉大的雕塑藝術之一，被稱為「現代雕塑之皇冠」(The Crown of Modern Sculpture)。研究的人甚多，但佛洛伊德以精神分析的方法來分析這個雕像作品，方法細緻，為彌足珍視之作。〈摩西〉這個雕像是坐姿，身體朝向前，留有長鬚，臉朝左看，右足觸地，左足微抬，僅腳趾觸地，右手臂觸及法板和一部分鬍鬚，左手置於膝上（圖十一）。

關於這個雕像的描述與解說可以說眾說紛紜，因為這個形象關係到一個重要的問題：是表現一種無時間的性格和心態？還是表現摩西一生中特別重要的時刻呢？這方面的說法不同，多數論者認為米開朗基羅所表現的乃是摩西生涯中的一個重要時刻，或者說強調其某個不朽的場景。也就是說，當摩西從上帝那裡接受了法板（十誡），來到西奈山 (Sina)，當他看到他所帶離埃及的子民造了一座金牛犢（見《聖經‧出埃及記》第卅二章第七到第九節），圍著牠狂歡跳舞，該雕像正

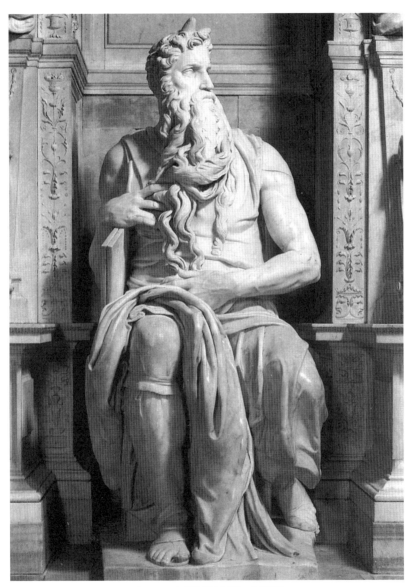

圖十一：米開朗基羅〈摩西〉

是他看見這個景象時的表情。一般認為米開朗基羅抓住了暴風雨前的剎那。下一步摩西就要跳起來，爆發憤怒，擲法板於地。

持相反意見者如陶德 (Thode) 則不同，認為米開朗基羅造這個陵園的塑像，本來預備造六座，結果只造出了四座。這個坐姿雕像乃是放在陵園中，若為表現歷史的瞬間，則與造陵園的觀念相衝突。佛洛伊德同意這個說法。

佛洛伊德進一步指出，作為陵園裝飾的雕像，與摩西相對的是保羅，另外一對拉結 (Leach) 和利亞 (Rachel)（見《聖經·創世記》第廿九章）為站姿的兩座雕像，二者都是雅各 (Jacob) 之妻。佛洛伊德認為這兩對雕像的姿勢乃是表現動靜人生 (vita activa & vita contemplativa)。摩西的雕像是整個陵園造像中的一部分，因此我們不能想像他會從座中跳起來，製造紛擾，這是與陵園的要求不符合的。因此摩西的像與其他的像一樣，保持他沉靜崇高的狀態，而非跳起來擲法板者。佛洛伊德更說他自己之經驗，他每次去看這個雕像的時候，總期待他會產生跳起來的感覺，結果一次都沒有發生，反而覺得他發出的是逼人的莊嚴沉靜，他會憤怒地坐在那裡直到永遠。

下面他更用精神分析的方法，也就是注意那些平常人不重視的小地方，或從來沒有人觀察到的地方，就是右手的姿勢和兩塊法板的位置。我們先說他的右臂。拇指隱藏，食指與鬍鬚接觸，深陷在鬍鬚之內，其他三指則由上關節彎曲，靠在胸部，僅觸及由右垂下的鬍鬚，好像避開它似的。要說右手在把玩鬍鬚是不正確的，僅知食指壓著鬍鬚成一深槽，用一個指頭壓制鬍鬚是一個奇怪的姿勢。

我們再看左半部的鬍鬚，大部分受到右手食指的壓制，除了極左方的那一綹之外。當頭部向左轉時，因為受到右手食指之禁制，而形

成鬍鬚的漩渦，現在我們要問他以右手食指阻止大部分的鬍鬚跟隨他的頭轉向左方，意義何在？動機為何？

　　佛洛伊德指出，摩西的右手食指壓住左邊鬍鬚的姿勢為前瞬間動作的殘留，那時他的手可能是用力抓住鬍鬚且伸引到他的左邊，當變成雕像的姿勢時，一部分的鬍鬚就跟著過來了，如環狀可以證明。這表示他的右手有一個退縮的動作，於是佛洛伊德假設，他本來是寧靜地坐著，面向前方，手並沒有摸著鬍鬚的。忽聞喧囂之聲，於是他的頭便轉向那個方向，見此情景，頓時暴怒起來，想要跳起來懲罰他們，當他的頭轉動時，用手來緊握鬍鬚，這正是米開朗基羅創作中一種有力的表現。但是為什麼他抓鬍鬚的手會突然放鬆，以致後撤時把一片鬍鬚帶向右邊、而以食指壓住它而成為現在的姿勢？佛洛伊德認為都是為了法板的緣故，因為他的右手對法板有責任。佛洛伊德以圖來表示。

　　如圖1，有人認為其肘是攔在法板上，也有人認為其手是支持著法板，但實際上法板的支點是在一個角上。仔細來看，法板上下兩端有所不同，上端為直線，下端前方有角狀突起，正是這一個部分與石椅接觸，這個細部有何意義呢？蓋角狀的突起乃是用以表示為法板的上邊，他認為一般矩形的字板上邊每作波紋狀，所以可知法板是倒置的，如此神聖之物如此放置豈不奇怪？而且僅賴一角支持，動機何在？所以佛洛伊德認為這是一連串動作的結果。以圖說明之。

　　如圖2，佛洛伊德認為本來摩西是安靜地坐著，右手垂直地抱著法板，以手掌托住底邊，有突起物比較好拿，這就是他倒拿的原因。

　　如圖3，當摩西為喧囂之聲驚擾時，轉過頭看見那個景象，於是一足抬起，手放鬆法板，憤怒地抓住自己的鬍鬚，法板單靠右臂夾住，

圖 1　　　　　　　　　　圖 2

圖 3　　　　　　　　　　圖 4

力量是不夠的，就開始下滑，底邊的一角開始接近石椅。

　　如圖4，石板再滑下去就要打碎了，右手為了挽救這個危機，不得不自左撤回而放開鬍鬚，卻無意間帶過來一部分，而右手終於壓住了法板，形成現在這個樣子。

　　這個分解的動作表示摩西見此情景非常憤怒，想跳起來報復，而置法板於不顧，但是他終於克制了這個意圖，控制了他的憤怒，而輕蔑與痛苦地坐著。他是為了挽救法板而壓制住他的憤怒的，否則法板掉落地上就要損壞了，他是想到了自己的使命而克制了自己的感情。所以米開朗基羅是將這個姿勢來作為陵園的守護者。因此這個雕像從上往下看，呈現出三種情緒狀態，臉部表情表現出主導性的情感，中間部分顯示出壓抑的動作的痕跡，而腳下仍保持行動的姿勢，所以這個壓制似由上而下進行的。至於左手他就很少觸及。佛洛伊德的解釋是這樣的，他的左手是優雅地放在大腿上，似乎在撫弄垂下的鬍鬚的末端，像是在抵消剛才右手誤抓鬍鬚的粗魯動作。

　　但是照《聖經》的記載，摩西確曾將耶和華交給他的兩塊法板打碎（見〈出埃及記〉第卅二章第十九節），可見米開朗基羅塑造的摩西不是《聖經》上的摩西，也就是說這個摩西不是出自經文。佛洛伊德認為米開朗基羅不忠實於經文之外，他還改變了摩西的性格。（按，在傳說中摩西是一個暴躁易怒的人，他曾經殺死一個虐待以色列人的埃及人，而不得不逃到荒野。這次又因為衝動而摔碎了上帝所刻的法板，可見他是一個容易衝動的人。）米開朗基羅不讓他在憤怒下摔碎法板，讓他感到法板有打碎的可能而壓制住他的憤怒，可見米開朗基羅所創造出來的是一個新的、超乎常人的摩西；此一摩西的形象轉化為，為了自身的使命，成功地抑制了自己的激情的最高度心靈成就的表現。

　　以上是佛洛伊德對雕像的分析，他再進一步研究米開朗基羅為什麼要製造一個不同的摩西，來作為朱利爾斯二世陵寢的裝飾？他的動機何在？佛洛伊德從朱利爾斯二世的性格以及米開朗基羅和朱利爾斯二世的關係上來研究。

　　朱利爾斯二世是一個好大喜功之人，而且是一個行動者，他的目標就是要在教皇的支配下來統一義大利，這是幾世紀以來都不曾發生的事，但他卻想以一人之力在短期內用暴力來實現。朱利爾斯二世很欣賞米開朗基羅，可能是米開朗基羅和他的性格很相像，但是朱利爾斯二世會突然發怒、不顧他人，常使米開朗基羅難堪。而米開朗基羅意識到自己性格中有這種粗野暴力的成分，所以他預感到自己也會與朱利爾斯二世一樣遭到相同的命運，所以他便建了這座雕像放在教皇的陵寢中，不無有對朱利爾斯二世的一種非難之意，同時也可能在警惕他自己。

　　以上便是精神分析批評方法中，自創作者的性格和創作心理與作品之間的關聯性來分析作品的一個例證。一般而言，精神分析的方法，經常涉及伊底普斯情結、伊蕾克特娜情結等等，但這個例子是一個例外，撇開了性的議題來討論一座雕像，可見精神分析也並不是一定要涉及到一般所謂的性心理。

第四節　文化批評

§1　文化批評之由來

文化研究 (cultural studies) 在今日已成為顯學，因而從文化的基礎來建立藝術批評自亦應運而興。但是何謂「文化」？這是個極為曖昧的名詞，以往狄爾泰 (Wilhelm Dilthey) 將人類或文化科學 (human or cultural sciences) 和自然科學 (sciences of nature) 視為相對立的，「人類的」(human) 反面是「非人的」(non-human)，所謂文化者，乃相當於人的。這個定義就未免太寬了。此間的定義是來自人類學者，所謂文化乃指一般生活方式 (the way of life)，包括人類的生活狀態、習慣、風俗、工藝技巧等等。賀加爾特 (Richard Hoggart) 的定義是這樣的：

> 「文化」此間指一個社會的整體生活方式，其信仰、態度和氣質表現於各種的結構、祭典和姿態，以及傳統界定下的藝術形式。❷❾

此間所謂「文化」是比較的，指一個特定的社會或人群。因而不同的社會有不同的文化，當然藝術也是其中的一環。上面我們提到此間文化的觀念係來自人類學家，特別是二十世紀初的劍橋學派 (Cambridge school)，其代表人物如弗雷茲 (J. G. Frazer)，他們的觀念有所不同，他們要找出原始人類文化的共同性。在二十世紀初期，他

們從研究神話開始，沿著兩條線索進行：

 1.埃及→巴比倫→巴勒斯坦→希伯萊→基督教

 2.克利特島→希臘大陸→羅馬

 他們發現原始的祭典，也就是原始的宗教中有一種循環：出生→死亡→再生。這種循環顯示出的意義，即神的世界乃是植物世界 (vegetable world) 的象徵，神的王實際上就是植物王的象徵。蓋植物世界是有季節性的，春天生長、夏天繁茂、秋天收割（殺戮或死亡的象徵）、冬天消逝，到了次年春天再生。這是一種季節的循環。他們認為神話、祭典、宗教與藝術，特別是悲劇，有其同源性，都是起源於春之祭典，即如何送走冬天、迎來春天。到了後來，再跟楊格的觀念相結合，而發展出所謂「基型批評」(archetypal criticism)。茲以佛萊伊 (Northrop Frye) 的《批評的解剖》(Anatomy of Criticism) 為代表，略作介紹。譬如佛萊伊論及《聖經》中，〈啟示錄〉(Apocalypse) 裡的啟示世界 (Apocalyptic world) 所表現的基督教的象徵性。他指出：在這個世界中，宗教的天是置於第一個位置，而依據人類意願所建立的現實世界，因文化的層次而不同，可區別為人類所建立的植物世界，如花園、農場；人類形式的動物世界，如家畜，以羔羊為代表（這是古典與基督教主要的隱喻）；還有人類形式的礦物世界，人類將石頭變為城市，所以城市、花園和羊欄是《聖經》中有組織的隱喻，也是最基督教式的象徵。

 所以神和人的世界是同樣地同一於羊欄、城市和花園，而社會和個人方面來講也都彼此同一，如此《聖經》中的啟示世

界表現為如下的形式：

divine world = society of god = One God

human world = society of men = One Man

animal world = sheepfold = One Lamb

vegetable world = garden or park = One Tree (of Life)

mineral world = city = One Building, Temple, Stone

基督的概念在認同上是結合了所有的這些類：基督是一個神和一個人、神的羔羊、生命的樹、或葡萄，人是其枝葉，建築者所丟棄的石頭被再建為廟宇，係同一於其復活的身體。宗教和詩的同一只有在意圖上不同，前者是指存在，而後者是隱喻的。❸⓿

§II　馬蘭達的文化觀

上述的研究是找出所謂基型，也就是找出共有的象徵模式，但是今日言之，文化批評著重的是找出不同社會的文化差異，比如說馬蘭達 (Pierre Maranda)，在他所集的《神話學》(*Mythology*) 的導言中所做的測驗，以證實神話乃是有條件的程序 (Myth as conditioning process) 中所產生的。他提出男人、女人與蛇三個項目，讓被測驗者填寫三者之間的關係，比如你認為蛇會吃掉女人，就在蛇的發出者與女人的接受者之間，寫上「吃掉」。他做過了兩次測驗，一次是對歐洲人做的，另一次是對東所羅門群島的美拉尼西亞人 (Melanesian) 做的，結果大為不同。而且這個結果與他所料想之可能結果達到百分之八十的吻合。其模式如下❸❶：

歐洲人的可能模式

發出者	接受者		
	蛇	男人	女人
蛇	✕	✕	引誘
男人	✕	✕	服從
女人	屈服於	引誘	✕

美拉尼西亞人的可能模式

發出者	接受者		
	蛇	男人	女人
蛇	✕	✕	之母親
男人	恐懼和殺害	✕	愛
女人	之女兒	愛然後離開	✕

　　馬蘭達認為兩者之不同，在於歐洲人受基督教的影響，認為蛇是邪惡、討厭的，但在別的文化系統中，蛇是作為原始豐饒 (primeval fecundity) 的象徵，因此他認為神話有其產生的文化背景。

§III　葛爾茲論文化與藝術之關係

　　於是有人將藝術看成文化體系之一環，比如葛爾茲 (Clifford Geertz) 在其所著 《地方知識》 (*Local Knowledge: Further Essays in Interpretive Anthropology*) 第五章 〈作為文化系統的藝術〉 (*Art as a*

Cultural System) 中即指出：一個人或一個民族，對於生活的感受，並非只表現在藝術上，更表現在他們的宗教、道德、科學、商業、科技、政治、娛樂、法律，甚至他們每日實際生活的方式上。藝術自必從這個基礎上，也就是整個文化上來看：

> 談到藝術，並非只是技術或技術的精神化──乃是，其大部分──主要地係直接置於人類目的的其他表現的情境中，和他們所集體維持的經驗模式之中。❸❷

所以他特別強調，藝術要如何從社會活動，以及其特殊的生活模式中，來給予藝術品一個文化的意義。葛爾茲認為這個文化的意義是地區性的，而非普遍性的。

> 主要問題呈現在審美力量的純粹現象中，不管什麼形式和不管什麼技術所可能得來的結果，乃是如何將之放在其他的社會活動模式中，如何將之混合於特殊生活模式的結構中。而這種給予藝術品一個文化意義的放置，經常是地區的問題；在古典的中國，或古典的伊斯蘭藝術是什麼，在西南部印第安民族或新幾內亞高地人藝術為何，都是不一樣的東西，不管實現情緒的力量所可能的內在性質是如何普遍（我無意否定他們）。❸❸

不但如此，他還指出時間性。葛爾茲曾經以十五世紀的義大利繪畫為例，認為當時的各種文化機構形成了十五世紀義大利人的感受性，

會反射到當時的繪畫上，產生一個時代的眼睛 (period eye)。他們不都
是宗教的，即使是宗教畫，一個畫家仍可展示其不同的態度，如焦慮、
內省、質疑、恭謙、尊貴、讚美等等，但是仍然出自於當時文化的框
架中。

不同的畫家運作其不同的感受性的面貌，但是宗教說教的道
德主義，社會舞蹈的慶典，商業估算的精明，以及拉丁演講
的壯麗，都結合起來，提供畫家真正的媒介物：觀眾在繪畫
中看出意義的能力。❸❹

他所得出的結論乃是：藝術理論和文化理論是同樣的東西。

參與於一般象徵形式系統者，我們稱之為文化，而參與特殊
的我們稱之為藝術，實際上藝術是其中一個部門，乃屬可能。
如此說來，一個藝術理論同時是文化理論，而非自主的事
業。❸❺

§IV 布笛約「文化場」理論

葛爾茲的理論毫無艱難之處，但他提到的「時代的眼睛」，我們還
需要進一步研究。關於這個問題，布笛約 (Pierre Bourdieu) 在《文化
生產場》(*The Field of Cultural Production*) 中，有深入的探討。

布笛約將審美的觀看稱之為「凝視」(gaze)，來取代我們以往使用
的「靜觀」(contemplate)。他認為不同的時代有不同的凝視，古典時

代名之為「學院式的凝視」(academic gaze)，而現代則為「純凝視」(pure gaze)。

　　所謂學院式的凝視是指古代長久以來，學院為了提昇畫家的社會地位，乃將他們變成有教養的人和人文主義者，將大師尊嚴與其作品的知性相等同，那就是說，不只是睜開眼睛看問題就可以了，而且要知道如何運用眼睛，也就是要學習如何看。歷史性題材的畫需要清楚地闡述，作品必要傳達某種東西，某種超越形式與色彩，純運作之外的意義。其創造性為尋找最有意義之姿態，以增強人物之感受與眼睛捕捉之效果。他引用史隆 (Joseph Sloane) 的話：

> 文學價值乃偉大藝術中之基本要素，而風格之主要功能為使該價值讓觀眾明白和印象深刻。❸❻

　　這種風格化的結果，主題便成為繪畫最重要的表現領域，集中到戲劇的趣味上。簡而言之，對於這種畫，與其說是「看畫」，不如說是「讀畫」，像讀文學作品一樣。

　　到了十九世紀的六〇年代，馬內 (Edouard Manet) 的出現，乃有「純凝視」的產生。所謂「純凝視」，乃是將繪畫變成一種獨立自主的藝術，為其形式、色彩與價值的表現，係以其自身和為其自身 (to be beheld in itself and for itself as a painting)。不是作為一種言談 (discourse)，而係獨立於所有先在的意義之外，也就是從歷史的、宗教的正統中解脫出來的一種淨化過程。當然帶來一種全新的觀看方式。

　　可是到了二十世紀初，達達主義興起，杜象的〈噴泉〉把一個現成品簽上他的名字，就成為藝術品，那麼就要問：什麼使這個小便器

變成藝術品呢？只是因為一個公認的藝術家簽名之故嗎？他說：

> 如果這個答案是「是」，那麼豈不單單只是以大師名下的神物
> 來取代藝術神物 (the work-of-art-as-fetish) 嗎？❸❼

關於這個問題的解答，我們得瞭解布笛約的基本觀念。他提出「文化場的理論」(a theory of the cultural field)。他將藝術品的生產、流通與消費放在一定的社會條件與文化形態之中，他認為將藝術品作為一個象徵物，只有當它被認知與被承認時，也就是說「社會制定它為藝術品」(socially instituted as work of art)，以及觀賞者知道和承認，而接受它為藝術品。他更指出，藝術與文學就社會學來看，不只是將它作為物質產品，而且是價值產品，也就是說相信價值在其中。關於藝術品的價值的產生，布笛約認為有其社會條件所形成的特殊機制，他名之為「藝術場」(artistic field)。

> 所以必須想到投入生產不只是產品物質方面的直接生產者
> （藝術家、作者等等），而且包括作品的意義與價值的生產者
> ——批評家、出版家、畫廊的主事者、經紀人整體組合，這
> 些人結合的結果，對消費者產生認知和承認該藝術品的能力，
> 就如同特殊的教師（也包括家庭等等）。所以我們還必須考慮
> 到，不只是如一般藝術社會史所云，藝術家、藝術批評家、
> 商人、贊助者等等產生的社會條件，指標所顯示的像社會出
> 處、教育或資格，而且這套作品產生的社會條件融洽地構成
> 其為藝術品，也就是說，社會經紀人之場（如博物館、畫廊、

學院等等）之產生條件，來幫助界定和生產藝術品的價值。
簡而言之，這是一個瞭解「藝術作品就如同整體的場之表現」
的問題，其中場之所有的力量，以及所有的決定性，是集中
於其固有的結構和機能中。❸

　　換句話說，藝術品的價值完全是人所定下來的，是社會的狀況所
形成的，而社會狀況的形成有一個固定的場，不只是藝術家自身，更
包括經紀人的系統，以製造出價值來。如此確切說明了今日藝術品價
值的來源。

　　綜合以上所說，藝術為一定的歷史時代與一定地域的產物，自必
表現為一定的生活形態和生活方式，如果從此一藝術品所顯露出來的
人的生活形態或方式中，進而探究其精神層面或精神內涵，以及其所
傳達的該時代社會的文化訊息，似乎均可以歸入文化批評之中。因為
涉及的層面較廣，下面將以三個例子來說明。

§V　文化批評的實例

【例一】格林伯列特 (Stephen Greenblatt) 對《皆大歡喜》(*As You Like It*) 的批評，見於《文學批評術語》(*Critical Terms for Literary Study*) 的「文化」條。

　　格林伯列特認為「文化作為複雜綜合體的自覺意識，可以通過引
導我們重構這些作品所賴以存在的邊界，來幫助我們重新喚起那些感
覺」❸。我們可以對作品發出以下的問題：這些作品看起來實施哪些

行為種類？哪些實踐模式？讀者為什麼會在某一特定時間或地點對這部作品產生強烈興趣？我的價值觀和隱含在我正在閱讀的作品裡的價值觀存在著差別嗎？誰的思想或行動自由可能直接或間接地為這部作品所限制？下面為其討論莎士比亞的作品《皆大歡喜》，我們來看他的說法：

> 比如，莎士比亞的《皆大歡喜》(As You Like It)，奧蘭多 (Orando) 悲慘抱怨的不是被剝奪繼承遺產——奧蘭多接受他哥哥作為長子繼承家庭全部財產的社會習俗——，而是被禁止學習貴族階級的行為舉止：「父親在遺囑上吩咐你好好教育我，你卻把我培育成一個農夫，不讓我具有或學習任何上流人士的本領。」莎士比亞鮮明地指出奧蘭多身上內在良好教養使他自然超越了他的農夫式教育，但也同樣鮮明地指出奧蘭多的貴族教養需要規範，並得通過一系列磨煉才能實現。在亞登森林 (The Forest of Arden)，當這年輕人為他年邁的僕人亞當 (Adam) 乞討食物的時候，他上了關於禮貌的一課：「假如你不用暴力，客客氣氣地向我們說，我們一定會更客客氣氣地對待你的。」這教訓具有一種特殊的權威性，因為它是由劇中處於社會秩序中心的人物——被流放的公爵——給予的。但是，《皆大歡喜》的整個世界是在表達一種人類行為的文化符號，從羅瑟琳 (Rosalind) 關於求婚禮節煞費苦心的嚴格訓練到牧人生活的低下然不失其尊嚴的社會階層，甚至單純的村姑奧德蕾 (Audrey) 也從老於世故的小丑試金石 (Touchstone) 那裡上了關於禮貌的一課：「把你的身體站端正

些，奧德蕾。」這種儀表舉止方面的教育毫無疑問地產生了喜劇效果，這教育是文化適應過程中雛形狀態的法規，在劇中它幾乎到處發生，在潛意識的層次上更為強烈，例如，我們自覺地和他人保持的距離，或我們坐下時放置自己雙腿的方式。莎士比亞巧妙地模仿了這一過程——比如試金石關於侮辱的詳盡規定——他自己也參與了其中，因為他的劇作不但描繪了那些自身文化邊界處於妥協狀態的人物形象，而且還幫助觀眾建立、保持這個邊界。

我們所選擇的這一段正可以說是新歷史主義的代表，新歷史主義是完全從當時社會的風俗、人情、舉止，以及各種細小的問題來看那個時代的文化形態。

【例二】鄧肯 (Carol Duncan) 對德拉克洛瓦 (Eugène Delacroix) 的〈穿白襪的女人〉(*Woman in White Stockings*, 1825–1830)（圖十二）的批評，見於〈現代性愛藝術的權力美學〉(*The Esthetics of Power in Modern Erotic Art*) 一文，取材於《權力美學》(*The Aesthetics of Power*, 1993)。

在這篇文章中，她強調性愛不是一個自明 (self-evident) 的用語，而是「作為文化界定的概念，其本質是意識形態的」(as a culturally defined concept that is ideological in nature)。尤其現代藝術中，性愛經常表現為「男性超越女性的權力與主權」(the power and supremacy of men over women)。在現代藝術中，當男性面對女性的裸體，是把她作為一個敵手或對手，其身體精神之存在，必要變得合乎男性需求

圖十二：德拉克洛瓦〈穿白襪的女人〉

(needs)，因此在現代性愛藝術中，男性征服女性是一個基本動機❹。
鄧肯從這個基礎上來看德拉克洛瓦的〈穿白襪的女人〉這幅畫。

　　在德拉克洛瓦的〈穿白襪的女人〉中，舉例來說，一個藝術
家的模特兒（就是可用於性方面的女人）誘人地斜倚靠在絲
的床墊上。深紅的窗簾在她後面形成一個陰影，而且暗示它
是開著的。這個形象引起一個基本的男性面對性方面的幻想，
但是這個模特兒不顯出期盼的高興。相反地，她顯得痛苦，
而這個苦惱的訊號被描述得像她誘人的皮膚一樣仔細。她的
臉，部分轉開、顯得困擾，她的軀體不舒服地扭曲著，而她

手臂的位置，提示出屈從和無力。但是這種苦惱與男人滿足
的期望不相矛盾，而毋寧正提供了男人快感的明白條件——
為藝術家和觀賞者。

女性性經驗的方程式是帶有屈從與犧牲品化的，性愛藝術在
我們文化的標示中是如此熟悉，而且在通俗與高級文化的傳
統上是如此被認可，人們很少停下來想到它的奇怪。維多利
亞時代神話，女人經驗性是作為精神或身體或二者的褻瀆，
而那些實際尋求滿足者是乖張的（且從而受到貶抑），這不過
是現代所設計的女人性的犧牲品化之許多意識形態辯護的一
種。在二十世紀，心理學的理論和應用對此相同之基本主旨
給予新的理性化。

視覺藝術中，充滿了受難者的形象，展現女性英雄——奴隸、
謀殺受害者、恐怖中的女性、被攻擊、被出賣、被禁制、遺
棄或綁架。

諸位一定看得出這是新女性主義的觀點，新女性主義在今日正是
一種文化論述，也就是說同樣是從藝術品中看出某種文化特質。

【例三】　史密斯 (Paul Smith) 對莎利 (David Salle)〈荷蘭的鬱金香瘋
狂〉(*The Tulip Mania of Holland*, 1985)（圖十三）這幅畫的批評，見於
〈莎利／雷米歐：一個敘述的元素〉(*"Salle/Lemieux": Elements of a
Narrative*) 一文。

因為全文甚長，在此僅以節錄形式提出。史密斯選擇這些畫作來
討論，係把它們作為美國八〇年代文化情境的反映。他說：

圖十三：莎利〈荷蘭的鬱金香瘋狂〉

總之，我在這裡選來觀察的作品，是將之作為生糙的資料來
思索，和對八〇年代美國文化情境某種趨向的一種粗略的描
述或再描述。我的觀點或所宣示的乃是我要粗略地稱之為文
化研究的，而我的假定乃是：文化研究是其最重要的宣述，
當它能夠至少提供某些部分的批評，或使此一文本作為包含
社會與文化之敘述，或者它能把握文本本身的辨明，以作為
導向文化開放領域的一種敘述途徑。❹

史密斯先提出「描述的初步批評程序」（ur-critical procedure of
description），這裡所謂的描述批評程序，一如本書開端所言的，描述
本身亦係批評之一環。

現在我們來看他如何描述這幅畫。這幅畫由三塊畫板組成，下面

兩個相等的正方形占了三分之二，上面是一個長方形的畫板。先說上面的，上面的畫板表面為廉價的印花布，有四把椅子的形象置於布上，椅子之間有三個絲簾的形象，最左邊為一個裸體的非洲婦人，中間和右邊的也相同，但更清楚。下面兩塊是正方形，最主要的是一個白種女性的生活姿態 (life model)，左邊的一塊又包括其他成分，一個無軀體的女人的頭，近看其身體可以說自其頸以下的部分組成延伸的染色，二為一個插入的框框描繪男性生殖器。這主要的兩塊都用灰色模擬浮雕的畫法打底刷過 (in a grisaille wash)。這兩個主要的身體部分，除了模特兒的姿勢不同，左邊還畫了一把椅子的大部分，與上面一塊的椅子結構相連繫，右邊一塊露出窗框的一角。

再看這幅畫的標題與畫的關係。標題是打在一張卡片上，置於畫旁，幾乎像是第二幅畫，也像是一個陷阱，當觀賞者不能立即把握其所看到的，於是看一看牆上的卡片，再度碰壁，沒有鬱金香，畫上也沒有荷蘭，沒有一樣看起來代表荷蘭的地方，也沒有瘋狂，所以這個標題所提供的只不過是一個語意的誘騙 (semiotic lure)——這不是說一個創造性的讀者不能解釋自題目與作品之間的關係，而是大部分的讀者或觀賞者承認他們是有意地被丟棄。標題否認繪畫，反之亦然。

所以史密斯指出：這幅〈荷蘭的鬱金香瘋狂〉，是一種引誘你或是分你的心。或者，當然在標準的後現代觀賞者的風格中，我們想可能二者兼具。此二者解釋同時運作，畫家的目的在干擾彼此，以產生無效。這樣我們會想，它的要點何在？

下面我們來看他如何解釋這幅畫，或如何答覆這些問題：我們可能注意到畫的某種流動性，上面畫板的椅子在動，以及椅子自左至右描畫成一系列連續姿態的變動、小的移動。這種運動的幻覺像是漫畫

書中所見，自上面的畫框可以使我們想起電影的源頭。椅子之間的黑婦身體，我們可以看成是電影的基型物 (archetypal object)：原始身體 (primitive bodies)。同時我們可能知道這三個黑婦形象的來源——我們看過很多次，不是在人類學還是地理教科書，而是年輕孩子作為資料的《國家地理雜誌》(The National Geographic Magazine) 的報導，或是電視的探索頻道的所謂黑暗大陸的報導。這種表現的女人身體，是西方少年可以允許看的，就像莎利這一代的人，黑女人的身體是孩子最先看到的。在他真正看到白種婦人身體之前，和在錯綜複雜的文化的異性戀 (civilized hetersexuality) 之前看過的。

上面所述，原始的電影運動在底下的兩幅畫中表現得更發展、更複雜或更細緻。如果上面的椅子是作為初級的畫板 (primitive panel)，那麼底下的椅子就是精緻的畫板 (sophisticated panel)，女人的身體展示出同樣的關係，白種女人模特兒那種難看姿態的身體 (displayed body) 形成雙重的色情的展示和藝術的展示 (both a pornographic display and an artistic display) 兩條路線。所以這幅畫的女子的姿態是擺向於藝術的裸體研究 (studies of nude)，又擺回到抗拒意義 (defense against)，抗拒畫所建立的解釋。所以這兩個形象有效地呈現出既非色情亦非藝術，和既是色情亦是藝術。最重要的就是所洩露出來的固定意義，那就是意圖兼有二者，或對此意圖或看法的否定。

每一個形象是在那裡又不在那裡，當眼睛從這邊吸引到另外一邊，經常必須猥藝地曲解，以得出更多輪廓意象的確定性質。這幅畫二者同時呈現的樣子，是一種快速連續的問題，眼球注視和戀物癖敘述的一點貫時性。無論如何，畫家的夢

是並時性的，不管在畫中所意圖的是什麼，係一種整體的呈
現。然而，並時性的記號總是出現在莎利別的畫作中，即便
如此，如我所曾提出的，它們是關於眼睛運動的繪畫或關於
動的畫面。❷

像這種批評是後現代之文化論述，提供我們對後現代藝術之看法。

第五節　對情境批評的討論

如上所云，情境批評係對藝術品所傳達出來的人生之境加以闡
明、解析，或找出其所隱含的意義。他們係自一定的知識或學問出發，
此類批評家必定是學有專精甚至是極有成就之學者，往往能夠鉤玄剔
微、深入堂奧，言人之所未言，對揭露藝術品之奧祕，當然有所貢獻。

但是我要說，他們並非藝術家，亦非藝術批評家，他們從事藝術
的探討係將藝術作為其學問的一個環節，為建立其自身體系的一個步
驟，因而往往不牽涉評價的問題，對於藝術的表現方法與技巧尤少涉
及。因此我對於此類批評，有幾點看法。

第一、此類批評所提出的對藝術品的解釋只是解釋的一種，而非
解釋的全部。一個藝術品就如同一個多面向的結晶體，自一個面來看
是一個樣子，自另一個面來看可能又是另一個樣子，也像我們實際的
人生一樣，無論自社會學、心理學、人類學或不同文化論述來看，都
可以獲得不同的意義，其間並無排他性。

第二、此類的分析係自一定知識出發的，沒有個人的好惡或感情

因素存在，可以說有其客觀性。但是我們要說，對於藝術的欣賞無可避免地要帶入個人的主觀感受，脫離了自己的感受或愛好，如何能真正欣賞藝術？

第三、我在《藝術的奧祕》中曾指出：

因為凡藝術品均為表現品，表現了一個形式，也表現了一個內容；這一個內容與一個形式構成嚴密相關的整體，形成形式與內容間的和諧，是不容割裂的。因此對於藝術品的探究只有兩個問題，即表現了什麼和如何表現；表現了什麼是表現的內容，如何表現是表現的形式；表現了什麼不能脫離如何表現而存在，因為表現的內容不能脫離表現的形式而存在；如何表現不能脫離表現了什麼而存在，因為表現的形式不能脫離了表現的內容而存在。❹❸

那麼我們要說情境批評強調的是「表現了什麼」而往往忽視「如何表現」；也就是說他們重視內容遠過於其形式。

第四、此類批評是建立在高度的知識基礎上，學習他們的方法必要在知識上下苦功，絕不可一知半解，尤不可套用公式，否則畫虎不成，徒增笑料！

註釋

❶ Otis Lee 撰 *Value and the Situation*，轉引自 Stephen C. Pepper 著 *The Basis of Criticism in the Arts*，頁 55，Harvard University Press, 1963。

　　A Situation includes both agents and circumstances, so action and the situation go together. The agent is faced by circumstances within the situation, and the act is his response to the problem they present.

❷ Stephen C. Pepper 著 *The Basis of Criticism in the Arts*，頁 54，同❶。

❸ Jerome Stolnitz 著 *Aesthetics and Philosophy of Art Criticism*，頁 450，同第二編第一章❽。

　　Contextual criticism is that kind of criticism which explores the historical, social, and psychological context of art.

❹ 同❸，頁 451。

　　The social sciences, notably sociology, cultural anthropology, economics, and psychology, were on the rise. They were exploring personal behavior and society scientifically, sometimes with startling success. They examined phenomena, such as mental processes, which were thought to be mysterious, and others, such as religion as a social institution, which were thought to be taboo. Why could not art be studied in the same way?

❺ 同❸，頁 450–451。

　　One of the most deep-seated and influential ideas of nineteenth-century thought is that of the context itself, i.e., a thing cannot be understood in isolation, but only by examining its causes, consequences, and interrelations. This pregnant idea stimulates inquiry in many fields, including art criticism.

❻ 朱光潛著《維柯的〈新科學〉及其對中西美學的影響》附篇─〈發現真正的荷馬〉（《新科學》第三卷），頁 60，香港中文大學，1983。

❼ 轉引自 Vernon Hall, Jr. 著 *A Short History of Literary Criticism*，頁 104，New York University Press, 1963。

　　It was perceived that a literary work is not a mere individual play of imagination, the isolated caprice of an excited brain, but a transcript of contemporary manners, a

manifestation of a certain kind of mind. It was concluded that we might recover, from the monuments of literature, a knowledge of the manner in which men thought and felt centuries ago. The attempt was made, and it succeeded.

❽ 同**❼**，頁 105。

No matter if the facts be physical, or moral, they all have their causes; there is a cause for ambition for courage, for truth as there is for digestion, for muscular movement, for animal heat. Vice and virtue are products like vitriol and sugar; and every complex phenomenon arises from other more simple phenomenon on which it hangs.

❾ Karl Marx 著 *Critique of Political Economy* 自序，頁 20，紐約，International Publishers, 1970。

In the social production of their existence, men inevitably enter into definite relations, which are independent of their will, namely relations of production appropriate to a given stage in the development of their material forces of production. The totality of these relations of production constitutes the economic structure of society, the real foundation, on which arises a legal and political superstructure and to which correspond definite forms of social consciousness.

❿ Karl Marx 與 Frederick Engels 合著 *The German Ideology*，頁 47，紐約，International Publishers, 1970。

That is to say, we do not set out from what men say, imagine, conceive, nor from men as narrated, thought of imagined, conceived, in order to arrive at men in the flesh. We set our from real, active men, and on the basis of their real life-process we demonstrate the development of the ideological reflexes and echoes of this life-process. The phantoms formed in the human brain are also, necessarily, sublimates of their material life-process, which is empirically verifiable and bound to material premises. Morality, religion, metaphysics, all the rest of ideology and their corresponding forms of consciousness, thus no longer retain the semblance of independence.

⓫ 同**❿**，頁 47。

If in all ideology men and their circumstances appear upside-down as in a *camera obscura*, this phenomenon arises just as much from their historical life-process as the inversion of objects on the retina does from their physical life-process.

⑫ Paul Ricoeur 著 *Lectures on Ideology and Utopia*，頁 78，Columbia University Press, 1986。

⑬ *Critique of Political Economy* 自序，頁 20–21，同❾。

The mode of production of material life conditions the general process of social, political and intellectual life. It is not the consciousness of men that determines their existence, but their social existence that determines their consciousness. At a certain stage of development, the material productive forces of society come into conflict with the existing relations of production or－this merely expresses the same thing in legal terms－with the property relations within the framework of which they have operated hitherto. From forms of development of the productive forces these relations turn into their fetters. Then begins an era of social revolution. The changes in the economic foundation lead sooner or later to the transformation of the whole immense superstructure.

⑭ Karl Marx 撰 *Introduction: Production, Consumption, Distribution, Exchange (Circulation)* 附刊於 *Critique of Political Economy*，頁 215，同❾。

As regards art, it is well known that some of its peaks by no means correspond to the general development of society; nor do they therefore to the material substructure, the skeleton as it were of its organization. For example the Greeks compared with modern [nations], or else Shakespeare.

⑮ 轉引自 Tony Bennett 著 *Formalism and Marxism*，頁 117，紐約，Methuen & Co., 1979。

On the contrary, ideology proposes an entirely "imaginary" and, by implication, false representation of individuals' relationship to the conditions of their existence which, in being taken for granted, constitutes the form in which people "live" their relationship to those conditions.

⑯ Louis Althusser 著 *Lenin and Philosophy*，頁 219，同第二編第四章❸。

To the contrary, "real art" is a practice which, using instruments of production of its own, works on and transforms the raw material provided by ideology to produce, not the "knowledge effect" of science but the "aesthetic effect" of "making visible" by establishing a distance from it, the reality of the existing ideology, transfixing it so that

we might see its operations at work.

⓱ 轉引自 *Formalism and Marxism*，頁 122–123，同**⓯**。

In a more specific sense, however, art and literature are said to attain their "aesthetic effect" by virtue of their ability to "decentre" the concept of the Absolute Subject which, as we have seen, constitutes the focal point of identification within any ideology. In so doing, they disrupt the "imaginary" forms through which individuals' relationship to the conditions of their social existence is represented to them.

⓲ Fredric Jameson 著 *The Political Unconscious*，頁 290–291，Cornell University Press, 1981。

The preceding analysis entitles us to conclude that all class consciousness of whatever type is Utopian insofar as it expresses the unity of a collectivity; yet it must be added that this proposition is an allegorical one. The achieved collectivity or organic group of whatever kind—oppressors fully as much as oppressed—is Utopian not in itself, but only insofar as all such collectivities are themselves *figures* for the ultimate concrete collective life of an achieved Utopian or classless society.

⓳ 轉引自 Raman Selden 與 Peter Widdowson 合著 *A Reader's Guide to Contemporary Literary Theory*，頁 97，同第三編第四章**㉘**。

The function of ideology is to repress "revolution." Not only do the oppressors need this political unconscious but so do the oppressed who would find their existence unbearable if "revolution" were not repressed.

⓴ 詹明信 (Jameson) 教授講座，唐小兵譯《後現代主義與文化理論》，頁 203–207，臺北，當代學叢，1989。

㉑ René Wellek 與 Austin Warren 合著 *Theory of Literature*，頁 63，紐約，A Harvest Book, 1956。

Biography can be judged in relation to the light it throws on the actual production of poetry; but we can, of course, defend it and justify it as a study of the man of genius, of his moral, intellectual, and emotional development, which has its own intrinsic interest; and finally, we can think of biography as affording materials for a systematic study of the psychology of the poet and of the poetic process.

㉒ Sigmund Freud 著 *The Interpretation of Dreams*，頁 450，紐約，Avon Books,

1953，中譯本《夢的解析》，頁 334，臺北，志文出版社，1972。

❷❸ Sigmund Freud 撰 *The Relation of the Poet to Day-Dreaming* 一文，經 Benjamin Nelson 輯入 *On Creativity and the Unconscious*，頁 45，紐約，Harper Colophon Books, 1958。

The unreality of this poetical world of imagination, however, has very important consequences for literary technique; for many things which if they happened in real life could produce no pleasure can nevertheless give enjoyment in a play—many emotions which are essentially painful may become a source of enjoyment to the spectators and hearers of a poet's work.

❷❹ 同❷❸，頁 47。

Let us try to learn some of the characteristics of day-dreaming. We can begin by saying that happy people never make phantasies, only unsatisfied ones. Unsatisfied wishes are the driving power behind phantasies; every separate phantasy contains the fulfilment of a wish, and improves on unsatisfactory reality.

❷❺ C. G. Jung 著 *Collected Papers on Analytical Psychology* (Constance E. Long 編輯)，頁 451，倫敦，Bailliere, Tindall and Cox, 1920。

In the same way as the individual is not only an isolated and separate, but also a social being, so also the human mind is not only something isolated and absolutely individual, but also a collective function. And just as certain social functions or impulses are, so to speak, opposed to the egocentric interests of the individual, so also the human mind has certain functions or tendencies which, on account of their collective nature, are to some extent opposed to the personal mental functions.

❷❻ Malcolm Bowie 撰 *Jacques Lacan*，經 John Sturrock 輯入 *Structuralism and Since*，頁 125–130，Oxford University Press, 1982；杜聲鋒著《拉康結構主義精神分析學》，頁 70–82，臺北，遠流出版公司，1988。

❷❼ 轉引自 Patrick Mullahy 著 *Oedipus: Myth and Complex*，頁 108–111，紐約，Grove Press, Inc., 1948。

❷❽ 轉引自 Sigmund Freud 撰 *The Moses of Michelangelo* (1914) 一文，經輯入 *On Creativity and the Unconscious*，頁 11–41，同❷❸。

❷❾ 轉引自 Jeremy Hawthorn 編著 *A Concise Glossary of Contemporary Literary*

Theory，頁 29，倫敦，Edward Arnold, 1992。

"Culture" there means the whole way of life of a society, its beliefs, attitudes and temper as expressed in all kinds of structures, rituals and gestures, as well as in the traditionally defined forms or art.

❸⓿ Northrop Frye 著 *Anatomy of Criticism*，頁 141–142，Princeton University Press, 1957。

Hence the *divine* and *human* worlds are, similarly, identical with the sheepfold city and garden, and the social and individual aspects of each are identical. Thus the apocalyptic world of the *Bible* presents the following pattern:

<div align="center">

divine world = society of gods = One God

human world = society of men = One Man

animal world = sheepfold = One Lamb

vegetable world = garden or park = One Tree (of Life)

mineral world = city = One Building, Temple, Stone

</div>

The conception "Christ" unites all these categories in identity: Christ both the one God and the one Man, the Lamb of God, the tree of life, or vine of which we are the branches, the stone which the builders rejected, and the rebuilt temple which is identical with his risen body. The religious and poetic identifications differ in intention only, the former being existential and the latter metaphorical.

❸⓵ Pierre Maranda 編輯 *Mythology*，頁 13–14，同第三編第四章⓰。

❸⓶ Clifford Geertz 著 *Local Knowledge: Further Essays in Interpretive Anthropology*，頁 96，紐約，Basic Books, 1983。

The talk about art that is not merely technical or a spiritualization of the technical—that is, most of it—is largely directed to placing it within the context of these other expressions of human purpose and the pattern of experience they collectively sustain.

❸⓷ 同❸⓶，頁 97。

The chief problem presented by the sheer phenomenon of aesthetic force, in whatever form and in result of whatever skill it may come, is how to place it within the other modes of social activity, how to incorporate it into the texture of a particular pattern of life. And such placing, the giving to art objects a cultural significance, is always a local

matter; what art is in classical China or classical Islam, what it is in the Pueblo southwest or highland New Guinea, is just not the same thing, no matter how universal the intrinsic qualities that actualize its emotional power (and I have no desire to deny them) may be.

❸❹ 同❸❷，頁 108。

Different painters played upon different aspects of that sensibility, but the moralism of religious preaching, the pageantry of social dancing, the shrewdness of commercial gauging, and the grandeur of Latin oratory all combined to provide what is indeed the painter's true medium: the capacity of his audience to see meanings in pictures.

❸❺ 同❸❷，頁 109。

It is out of participation in the general system of symbolic forms we call culture that participation in the particular we call art, which is in fact but a sector of it, is possible. A theory of art is thus at the same time a theory of culture, not an autonomous enterprise.

❸❻ 轉引自 Pierre Bourdieu 著 *The Field of Cultural Production*，頁 245，英國，Polity Press, 1993。

Joseph Sloane: "Literary values are an essential element in great art, and the main function of style is to make these values clear and effective for the observer."

❸❼ 同❸❻，頁 258。

If the answer is yes, then isn't this simply a matter or replacing the work-of-art-as-fetish with the "fetish or the name of the master"?

❸❽ 同❸❻，頁 37。

It therefore has to consider as contributing to production not only the direct producers of the work in its materiality (artist, writer, etc.), but also the producers of the meaning and value of the work—critics, publishers, gallery directors and the whole set of agents whose combined efforts produce consumers capable of knowing and recognizing the work of art as such, in particular teachers (but also families, etc.). So it has to take into account not only, as the social history of art usually does, the social conditions of the production of artists, art critics, dealers, patrons, etc., as revealed by indices such as social origin, education or qualifications, but also the social conditions of the production of a set of objects socially constituted as works of *art*, i.e., the conditions of production of the field of social agents (e.g. museums, galleries, academies, etc.) which help to

define and produce the value of works of art. In short, it is a question of understanding works of art as a *manifestation* of the field as a whole, in which all the powers of the field, and all the determinisms inherent in its structure and functioning, are concentrated.

❸❾ Frank Lentricchia 與 Thomas McLaughlin 合編 *Critical Terms for Literary Study*，Stephen Greenblatt 撰 *Culture*，中譯《文學批評術語》，頁 309–312，香港牛津大學出版社，1994。

❹⓿ Carol Duncan 著 *The Aesthetics of Power: Essays in Critical Art History*，頁 109–111，Cambridge University Press, 1993。

In Delacroix's *Woman in White Stockings* for example, an artist's model (i.e., a sexually available woman) reclines invitingly on a silken mattress. The deep red drapery behind her forms a shadowy and suggestive opening. The image evokes a basic male fantasy of sexual confrontation, but the model does not appear to anticipate pleasure. On the contrary, she appears to be in pain, and the signs of her distress are depicted as carefully as her alluring flesh. Her face, partly averted, appears disturbed, her torso is uncomfortably twisted, and the position of her arms suggests surrender and powerlessness. But this distress does not contradict the promise of male gratification. Rather, it is offered as an explicit *condition* of male pleasure — the artist's and the viewer's.

The equation of female sexual experience with surrender and victimization is so familiar in what our culture designates as erotic art and so sanctioned by both popular and high cultural traditions, that one hardly stops to think it odd. The Victorian myth that women experience sex as a violation of body or spirit or both, and that those who actively seek gratification are perverse (and hence deserving of degradation), is but one of many ideological justifications of the sexual victimization of women devised by the modern era. In the 20th century, the theory and practice of psychology has given new rationalizations to the same underlying thesis.

The visual arts are crowded with images of suffering, exposed heroines — slaves, murder victims, women in terror, under attack, betrayed, in chains, abandoned or abducted.

❹❶ Paul Smith 撰 *"Salle/Lemieux": Elements of a Narrative*，經 Stephen Bann 與

William Allen 輯入 *Interpreting Contemporary Art*，頁 140–141，倫敦，Beaktion Books, 1991。

Together, then, the works I have chosen to look at here will serve as the raw data for a consideration and a somewhat sketchy telling or retelling of some strands of the cultural situation of America in the 1980s. My point of view or of enunciation is that of what I shall loosely call cultural studies, and my assumption will be that cultural studies is at its most telling when it can offer some at least partial review or rendering of a text as it is implicated into a social and cultural narrative, or when it can grasp the defences of the text itself as a narrative path leading to the open field of the cultural.

❷ 同❶，頁 147。

Each of the images is both there and not there, as the eye is drawn from one to the other, often having to strain pruriently to make out the exact nature of the more skeletal images. The "both at once" aspect of such paintings is a matter of quick succession, a little diachrony of the retina's attention and a narrative of fetishism. The painter's dream, however, is of a synchrony, a full presence of whatever it is that is desired in these pictures. The mark of the synchronic, then, always has to appear somewhere else in Salle's paintings, even if, as I have suggested, they are paintings "about" movement of the eye or about moving pictures.

❸ 姚一葦著《藝術的奧祕》，頁 387，臺灣開明書店，1968。

西洋人名、作品中譯對照表

A

A Search for Subjective Truth
〈主觀的真之尋找〉

A Short View of Tragedy, Its Original Excellency and Corruption, With Some Reflections on Shakespear, and Other Practitioners for the Stage
〈悲劇小識，其原有的卓越和敗壞，並對莎士比亞和其他舞臺工作者的一些評論〉

A Work of Art as a Standard of Itself
〈一個藝術品是以其本身為標準〉

Aesthetics and Philosophy of Art Criticism
《藝術批評的美學與哲學》

Aesthetics of Power, The　《權力美學》

Aesthetics: Problems in the Philosophy of Criticism
《美學：在批評哲學中的問題》

Albertus　《阿爾貝蒂斯》

Althusser, Louis　阿圖塞

Anatomy of Criticism　《批評的解剖》

Apocalypse　〈啟示錄〉

Aristotle　亞里士多德

Art　《藝術》

Art as Technique　〈藝術如技術〉

Art of Poetry, The　《詩藝》

Art Poélique　《詩的藝術》

As You Like It　《皆大歡喜》

B

Barron, David B.　巴朗

Barthes, Roland　巴爾特

Basis of Criticism in the Arts, The
《藝術的批評基礎》

Baudelaire, Charles　波特萊爾

Beardsley, Monroe C.　柏爾德斯里

Beckett, Samuel　貝克特

Beethoven　貝多芬

Bell, Clive　貝爾

Bellini, Giovanni　貝里尼

Benveniste, Emile　班文尼斯特

Boccaccio　薄伽丘

Boileau-Despréaux, Nicolas　波瓦洛

Bourdieu, Pierre　布笛約

Breton, André　柏萊坦

Buoninsegna, Duccio Di　布奧林塞拉

C

Cage, John　凱聚

Canguillo, Francesco　坎居里歐

Cézanne, Paul　塞尚

Cinderella　《辛德瑞拉》

Comte, Auguste　孔德

《德意志意識形態》

Gioconda, La　〈基阿康達〉

Giotto　喬托

Gober, Robert　果柏

Gold, Mike　哥爾德

Greenblatt, Stephen　格林伯列特

Greene, Graham　葛林

Greimas, A. J.　葛瑞馬斯

Grofé, Ferde　果菲

Guernica　〈格爾尼卡〉

H

Hamlet　《哈姆雷特》

Hartman, Robert S.　哈特曼

Haydn　海頓

Heyl, Bernard C.　黑雅

History of English Literature
　《英國文學史》

Hofstadter, Albert　荷弗斯達勒

Hoggart, Richard　賀加爾特

Homer　荷馬

Honoré de Balzac　巴爾札克

Horace　荷瑞斯

Hugo, Victor　雨果

I

Ibsen, Henrik　易卜生

Iliad　《伊里亞德》

Interpretation of Dreams, The
　《夢的解析》

Introduction: Production, Consumption,
　Distribution, Exchange (Circulation)
　〈生產、消費、分配、交換（流通）之
　介紹〉

Invisible Sculpture　〈看不見的雕塑〉

J

Jakobson, Roman　亞可伯遜

Jameson, Fredric　詹明信

Jessop, T. E.　傑索普

Joad, C. E. M.　喬德

Johnson, Samuel　約翰生

Joyce, James　喬哀斯

Jung, C. G.　楊格

K

Kadish, Mortimer R.　凱迪緒

Kant　康德

Keats　濟慈

Krieger, Murray　奎瑞覺

L

Lacan, Jacques　拉岡

Langer, Susanne K.　南格

Le Cid　《熙德》

Lectures on Ideology and Utopia
　《意識形態和烏托邦》

Lemaître, Jules　勒馬伊特

Leonardo da Vinci　達文西

Lévi-Strauss, Claude　李維・史陀

人名、作品索引

七劃

八劃

藝術概論（增訂三版）
陳瓊花／著

本書的內容概括藝術的意義與創造、藝術品的特質、藝術的欣賞與批評、藝術與人生的關係等層面。作者透過理論與實例之介述，引導讀者認識並建立有關藝術的基本概念，適於高中（職）、專科、大學的學生，以及對藝術有興趣的人士參閱。

視覺藝術教育
陳瓊花／著

本書為陳瓊花女士自 1997 年至 2003 年期間，針對視覺藝術所進行的主要研究之成果彙整，內容包括視覺藝術教育哲理、創作表現、鑑賞知能、課程與教學、視覺藝術教育評量，以及待發展之議題與研究等層面，命題廣博、闡發尤深。作者累積多年的教學及研究經驗，以其淺白流暢的文字，闡述視覺藝術教育的理論與實務，非常適合技職院校、一般大學、研究所的師生，以及對藝術教育有興趣的人士參閱。

東西藝術比較
高木森／著

要獲得有關世界各地文化的豐富知識，我們可以學習和研究不同地域的哲學、文學、政治、地理、語言、音樂、藝術等人類文明成果，而這些管道之中，研究視覺藝術是一條捷徑，因為藝術是一種國際語言，無需像哲學、文學、政治等要先熟練那些複雜難學的文字。本書主要透過「東西方藝術比較」，清晰地展現世界文化交融的藝術圖卷，引導讀者進入這個萬花筒般的藝術世界去遨遊、觀察、思考和探究。

琴臺碎語（二版）
黃友棣／著

本書為黃友棣教授繼《音樂創作散記》與《音樂人生》後的另一部音樂著作。作者運用許多妙喻例證其見解，把音樂、詩歌、美術、文學、哲理與教育一爐共冶。討論音樂與人生的種種問題，極具趣味性。寓樂於文，使讀者於輕鬆活潑的敘述中得窺音樂藝術的壯麗，並由此而引導人們走向「生活音樂化」和「藝術生活化」的理想人生。

西方戲劇史（上／下）

胡耀恆／著

本書共十七章，約五十三萬字，呈現西方戲劇的演變，從公元前八世紀開始，至二十世紀末葉結束。主要內容概由以下三方面循序鋪陳：一、戲劇史。呈現每個時代戲劇的全貌，探討其中傑出作家及其代表作，對於許多次要作品也盡量勾勒出輪廓。二、劇場史。介紹各個時代與戲劇表演有關的場地、設備與人員，並配合適當圖片輔助理解。三、戲劇理論。擇要介紹西方從遠古至當代的主要戲劇理論，並且針對它們的文化特徵與歷史淵源作全面的探討與深入分析。例如，古典希臘亞里斯多德的《詩學》，以及法蘭西學院關於「新古典主義」的論述，均曾發生過劃時代的影響，遂以相當的篇幅予以詮釋；至於其它時空的理論，也多有著墨。作者以深入淺出的筆法，多聞闕疑的治學態度，寫就這部規模龐大、體系完備的巨著，實為探究西方戲劇的經典之作。